이주헌의 ART CAFE

이주헌의
ART CAFE

| 이주헌 지음 |

미디어샘

그림의 창으로 세상을 바라보고, 글로 세상을 드로잉하다

　미술품 수집과 관련해 르네상스 시대 들어 생긴 중요한 변화 중 하나는 수집가들이 화가들의 드로잉을 소장하기 시작했다는 것이다. 이전에는 완성된 작품만 소장가치가 있다고 생각했는데, 그런 관념에 마침내 변화가 생겼다. 순간적으로 그린 드로잉에 오히려 화가의 영감과 통찰이 더 잘 담겨 있다고 믿게 된 것이다. 다빈치와 미켈란젤로의 멋진 드로잉이 그렇게 해서 오늘날까지 전해지게 되었다.

　확실히 드로잉은 영감과 통찰의 보고다. 화가들은 사물로부터 새로운 아이디어를 얻으면 지체 없이 드로잉을 한다. 아무런 아이디어가 떠오르지 않아도 연필을 잡는다. 그림을 그리다 보면 어느새 영감이 샘솟는다.

　그래서 뛰어난 화가일수록 드로잉을 많이 남긴다. 삶과 세상을 향한 그들의 인식과 통찰, 경험과 느낌, 반성과 성찰을 수북이 쌓이는 종이 위에 담아놓는다. 그런 점에서 한 미술가를 제대로 이해하기 위해서는 그의 유화나 조각만 볼 게 아니라, 그가 남긴 드로잉도 함께 볼 필요가 있다. 그의 생각을 날것 그대로 만나는 이점이 있기 때문이다.

이런 드로잉과 유사한 문학 장르가 있다면 아마도 수필이 아닐까 싶다. 물론 화가가 드로잉을 하는 목적과 문인이 수필을 쓰는 목적은 다르다. 하지만 붓 가는 대로 편히 그리고 쓴다는 점에서, 그리고 삶과 세상에 대한 통찰, 느낌을 날것 그대로 담는다는 점에서 두 예술은 분명 많이 닮아 있다.

'아트 스토리텔러'가 되어 미술에 대한 글을 써온 지 많은 시간이 흘렀다. 기행서 형식의 책도 냈고 교양서 형식의 책도 냈다. 그리고 간간이 수필 형식의 책도 냈다. 후자와 관련해서는, 글쟁이로서 미술작품을 통해 세상을 바라보며 그때그때 느낀 점들을 기록하지 않을 수 없었는데, 나에게는 그것이 하나의 드로잉처럼 느껴졌다.

그림을 전공했고 그림을 그리던 습관이 남아 있어서일까. 자유롭게 사고를 전개하고 느낌을 표현하는 것이 나에게는 수필보다는 드로잉이라는 느낌으로 먼저 다가왔다. 드로잉에 대한 경험이 수필에 대한 경험보다

먼저였기에 그랬으리라. 게다가 글을 쓴다고 해도, 그러니까 삶과 세상에 대한 상념을 문자로 표현한다 해도, 나는 그림을 보며 이를 풀어나간다. 이미지가 언제나 내 글과 함께한다. 이것 또한 내가 쓰는 글이 자꾸 드로잉으로 느껴질 수밖에 없는 이유일 것이다.

물론 내가 글에 인용하는 이미지는 내가 그린 게 아니다. 하지만 그 이미지가 나의 글에 녹아들어가는 순간, 그것은 어느덧 나의 이미지가 되어버린다. 내 글과 그 그림을 분리할 수 없다는 점에서 그것은 나의 그림이다. 이것은 참으로 신비로운 경험이다. 루벤스의 그림도, 렘브란트의 그림도 마치 나의 그림 같다. 그만큼 그림에 쉽게 동화되어버리는 것이라 할 수 있는데, 그런 과정을 자꾸 거치노라면 그림은 역시 머리로 이해하는 게 아니라 마음으로 느끼는 것이라는 생각을 하게 된다.

이 책은 미술과 세상을 바라보는 요즘의 내 시선을 담고 있다. 미술이라는 창을 통해 세상을 바라보고, 그것을 글로 그린 나의 드로잉집인 것

이다. 이 드로잉들 가운데는 서양의 고전을 오늘의 시선으로 해석한 것도 있고, 서양의 미인 그림에 대한 조명을 꾀한 작업도 있다. 화포에 그려진 리더들을 통해 요즘 같은 시기에 더욱 절실하게 소망하게 되는 진정한 리더십의 모습을 탐색한 작업도 있다.

하나하나 깊이 따지고 들어가면 틈새가 많은 대신 자유롭게, 거침없이 생각을 펼칠 수 있는 게 드로잉의 매력이다. 그 순간의 자유로움이 미술을 통해 세상을 바라보는 나의 일상을 매우 즐겁고 흥미진진한 것으로 만들어준다. 그렇게 내가 자유인임을 느끼게 해준다.

그런 점에서 미술은 우리에게 해방의 향도 같은 역할을 하고 있다고 생각한다. 이성과 합리주의, 논리의 억압에서 벗어나 자유로운 상상을 추구하는 시대, 그래서 기업조차 창의력과 상상력을 논하는 시대에, 그림을 알고 느끼고 즐기는 것은 우리의 존재를 보다 깊이, 충실하게 이해하는 중요한 방법이 되고 있다. 그런 시대의 조류를 타고 더욱 편하게 써보았다. 드로잉해보았다. 독자들도 그런 해방과 자유, 행복 속에서 이 책 속

의 그림들과 만나보기를 빌어본다. 자신만의 자유로운 드로잉을 마음속
에 펼쳐보기를 빌어본다.

이 책을 통해 내가 바라는 것은 독자들과 함께 드로잉하는 것이다. 함
께 생각의 드로잉을 하는 것이다. 미술작품을 보며, 삶과 세상을 바라보
며 그렇게 같이 그리고 싶다. 그 기회가 나에게 허락된 것이 늘 감사하고
고맙다. 내일은 또 무슨 생각으로 그림을 바라보고 또 그에 대한 글을 쓰
게 될까. 이 생각이 오늘 나를 흥분하게 만든다.

바우재에서 이주헌

《이주헌의 아트 카페》가 새 단장을 했다. 기존 책에 있던 다섯 장의 글 가운데 다소 긴 호흡의 글들로 구성
되어 있는 한 장을 빼고 다른 장의 일부 글을 제외한 대신 새로 한 장을 추가했다. 새로 추가된 장은 짧은 단
상 형식의 글 열아홉 꼭지로 이뤄져 있는데, 미술 감상의 여운을 좀더 편안하고 여유롭게 즐길 수 있는 글들
이다. '아트 카페'라는 타이틀에 보다 충실하게 재구성한 것이라고나 할까. 삶을 따뜻한 시선으로 바라보도
록 하는 그림들에 대한 이야기가 추가된 것이니만큼 책이 더 따뜻해지지 않았을까 기대해본다. 개정판을 위
해 애써주신 미디어샘 이정희 대표와 신주현 팀장께 감사드린다.

그림,
그 사랑의
이름으로

1

ART CAFE

화폭에 세상을 담다

잃어버린
정체성을
찾아서

/

**페르세우스와
안드로메다**

안드로메다라는 이름은 만화영화에 특히 많이 등장한다. 우주를 누비는 주인공들이 은하계를 벗어나 가장 빈번히 드나드는 이웃 은하계가 바로 안드로메다. 우리 은하계와 제일 가깝기 때문이다. 안드로메다는 우리 은하계로부터 약 220만 광년 떨어져 있다. 우리 은하계와 시속 50만 킬로미터로 마주보고 달리고 있는 까닭에 30억 년쯤 뒤면 정면충돌할 것이라고 한다. 결국 우리와 하나가 될 운명을 가진 별무리인 것이다.

안드로메다라는 이름은 그리스 신화에서 따왔다. 영웅 페르세우스가 구원한 에티오피아의 공주가 그 이름의 원 소유자다. 오비디우스는 그의

《변신 이야기》에서 안드로메다가 에티오피아의 왕 케페우스와 왕비 카시오페이아의 딸임을 밝히고 있다. 아름답고 착한 안드로메다 공주는 어머니 카시오페이아의 지나친 교만과 허영으로 큰 난관에 봉착하고 만다. 그 이야기는 다음과 같다.

카시오페이아는 자신의 미모에 대한 자부심이 대단했다. 늘 이를 자랑하고 다녔는데, 그러다 보니 넘지 말아야 할 선까지 넘고 말았다. 다른 인간과 자신을 비교하는 데서 한 발 더 나아가 "바다의 요정 네레이스 모두를 합한 것보다 내가 더 아름답다"라고 떠벌리고 다닌 것이다. 이에 화가 난 요정들이 바다의 거대한 괴물을 보내 에티오피아의 해안을 쑥대밭으로 만들어버렸다. 놀란 케페우스 왕은 어떻게 하면 네레이스의 노기를 가라앉힐 수 있을지 방법을 찾았다. 신탁은 그의 아리따운 딸 안드로메다를 괴물에게 바치라는 것이었다. 하지만 청천벽력 같은 주문이었다. 아무리 고민해도 다른 대안을 찾을 수 없었던 왕과 왕비는 눈물을 머금고 딸을 제물로 내놓았다.

영웅 페르세우스가 안드로메다를 처음 본 것은 바로 공주가 괴물의 밥이 되기 위해 바닷가 바위에 꽁꽁 묶여 있을 때였다. 당시의 장면을 오비디우스는 이렇게 묘사했다.

"페르세우스는 자신도 모르게 공주에게 반하고 말았다. 공주의 미모에 정신이 팔려 날갯짓하는 것도 잊고 한참을 공중에 그대로 머물러 있을 정도였다."

페르세우스는 공주에게 당신은 누구인지, 왜 거기 그렇게 묶여 있는지를 물었다. 하지만 안드로메다는 슬픔에 겨워 눈물만 흘릴 뿐 아무 말도 하지 못했다. 페르세우스가 계속 질문을 던지자 마지못해 자신의 처지를 이야기했다.

그 말이 채 끝나기도 전에 갑자기 물이 갈라지면서 거대한 괴물이 나타났다. 괴물은 공주를 보자 무서운 속도로 돌진해왔다. 이 광경을 지켜보던 공주의 아버지와 어머니는 비명을 지르고 주위는 온통 아수라장이 되었다. 페르세우스는 왕과 왕비에게 자신이 공주를 구하면 꼭 사위로 삼아달라고 요구해 허락을 받고는(어느 부모가 이를 거절할 수 있겠는가!) 곧장 괴물에게 달려들었다. 빠른 속도로 공중을 날며 괴물이 요동칠 때마다 칼로 괴물의 빈틈을 찔러대는 페르세우스는 진정 영웅 중의 영웅이었다. 페르세우스의 계속된 공격에 지친 괴물은 마침내 검붉은 피를 토하며 바닷속으로 가라앉고 말았다. 왕과 왕비, 백성들은 환호했고 영웅은 아리따운 공주를 품에 안을 수 있었다.

이 신화를 앞에서 언급한 은하계 이야기에 대입하면 지구가 속한 은하계는 그 이름이 페르세우스가 된다. 안드로메다 곁에는 페르세우스가 있어야 하니까. 30억 년 뒤 우리의 페르세우스 은하계와 안드로메다 은하계가 '합병'을 할 때 비록 일부 별들이 폭발하고 중력의 혼란이 온다 해도 그리스 신화의 우주적 완성이 이루어지는 것이니 그 정도는 참아줄 만하리라. 페르세우스가 안드로메다를 구원하는 이야기는 그렇게 먼 미래의 우

주 공간에까지 여운을 남기고 있다.

그런데 이 신화가 진정으로 의미심장한 것은, 이 이야기가 서양의 모든 '공주를 구하는 기사 이야기'의 원형이 됐다는 사실이다. 용기 있고 능력 있는 남자가 아리땁지만 불행에 처한 여자를 구한다는 이야기 말이다. 어찌 보면 여성을 무력한 존재로 폄하하는 시선이 담긴 주제라고도 할 수 있겠지만, 정신분석학적인 측면에서 보면 곧잘 남성적 에고가 투쟁을 통해 자신 안의 여성성을 회복하는 과정으로 해석되곤 한다는 데 이 주제의 매력이 있다. 일반적으로 가부장 사회에서 남성은 "남성다워야 한다"는 억압으로 자신 안의 여성성을 억누르며 산다. 이 주제는 바로 그 억압을 극복하고자 하는 남성 내면의 오랜 열망이 투사된 주제다.

괴물은 부정적인 여성성 혹은 여성성의 공포스러운 측면을 나타내며, 바로 그 여성성에 대한 부정적인 관념과 인식을 극복하고 공주, 그러니까 자신 안의 진정한 여성성을 구해내는 것, 그것이 인간으로서 남성이 온전한 정체성을 회복하는 길이라는 것이다. 그렇다면 안드로메다와 페르세우스 이야기는 저 먼 신화 속의 이야기에 그치는 것이 아니라 오늘도 지구 곳곳에서 끝없이 이어지는 살아 있는 신화라 하지 않을 수 없다.

이 신화를 소재로 한 작품 둘을 만나보자. 우선 요하킴 브테바엘의 〈안드로메다를 구하는 페르세우스〉. 왼편 바위에는 안드로메다가 거의 전라로 묶여 있고 오른편 하늘에서는 페르세우스가 괴물을 공략하고 있다. 안

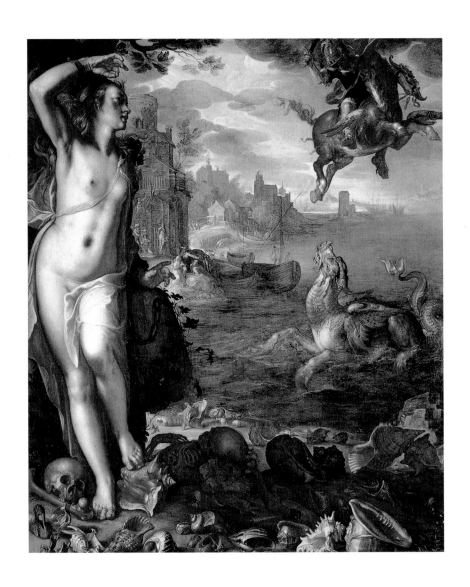

브테바엘 〈안드로메다를 구하는 페르세우스〉

1611년, 캔버스에 유채, 180×150cm, 루브르 박물관

드로메다의 자세는 급박한 상황과는 거리가 먼, 매우 한가하고 에로틱한 자세다. 이 시기 매너리즘 미술이 보여주는 전형적인 이미지라 할 수 있다. 귀족 취향을 반영하는 매너리즘 미술은 주제나 내용보다는 스타일과 감각에 더욱 관심을 쏟은 미술이다.

안드로메다의 발아래 놓인 것은 조가비와 해골이다. 조가비들의 다채로운 형태와 화려한 색채는 지나치게 장식적이다. 그 장식성으로 말미암아 안드로메다의 발치에 놓인 해골마저 그리 끔찍한 느낌을 주지 않는다. 안드로메다의 피부가 조가비의 속껍질과 같은 색채와 광택을 띠는 것도 화가의 의도적인 장식 취향을 생각하면 그리 이상하지 않다. 이 모두는 자개장처럼 컬렉터의 거실을 화사하게 빛내주기 위한 것이다.

영웅 페르세우스와 괴물은, 안드로메다와 달리 비교적 역동적으로 표현돼 있다. 하지만 화려하고 장식적인 느낌은 크게 다를 게 없다. 영웅과 괴물은 무지갯빛의 다채로운 색채로 뒤덮여 있는데, 페르세우스가 진한 적색과 청색을 띠고 있다면 괴물은 밝은 적색과 녹색을 띠고 있다. 푸른 빛을 띠며 아련히 멀어지는 풍경이 시적인 감상미를 전해준다.

이번에는 피에로 디 코시모의 〈안드로메다의 구원〉을 보자. 피에로 디 코시모는 워낙 괴짜인데다 은둔자적 경향이 있었다. 그의 그림은 마치 이야기의 이해를 돕기 위해 그려진 일러스트레이션인 양 신화나 전설을 담을 때 더욱 활력을 띠고 흥미롭게 전개됐다. 안드로메다 이야기를 그린

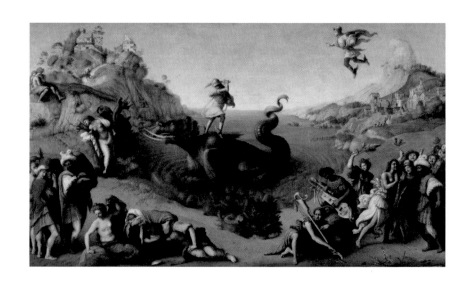

코시모 <안드로메다의 구원>

1515년경, 나무에 유채, 70×123cm, 우피치 미술관

이 그림도 굽이굽이 펼쳐지는 이야기에 발맞춰 매우 아기자기한 화면을 자랑한다. 페르세우스가 두 번이나 그려져 마치 영화의 연속 장면을 보는 것 같다.

바위의 고목 그루터기에 양손이 묶인 안드로메다는 마치 십자가에 달린 예수 그리스도처럼 비통해 보인다. 에로틱하게 교태를 자랑하는 브테바엘의 안드로메다와는 차원이 다르다. 흰 천을 두르고 있어 그의 순결함이 강조된 한편, 예수와 같은 죄 없는 희생자의 이미지도 자아내고 있다. 그리스 신화와 기독교 교리가 묘하게 만난 느낌이다.

하지만 화가는 안드로메다 공주와 괴물을 무찌르는 영웅 페르세우스 못지않게 화면 전경의 인물에도 지대한 관심을 쏟고 있다. 그 주인공은 케페우스 왕과 카시오페이아 왕비다. 그들의 애통해하는 모습이 매우 인상적인데, 특히 자신의 미모를 자랑한 탓에 딸을 사지로 내몬 카시오페이아 왕비의 통곡 장면이 애절하게 다가온다. 그가 윗옷을 벗은 것은 슬픔을 나타내기 위한 것이기도 하지만, 그 역시 당대의 미인이라는 사실을 아리따운 육체로 드러내기 위한 것이기도 하다.

몽마르트르의
여인,
수잔 발라동
/

**예술가의
연인**

　수잔 발라동은 화가였지만, 화가로서보다는 몽마르트의 퇴폐적인 여인으로 오래 기억되었다. 그가 그렇게 기억된 것은 출신 배경과 삶이 모두 어두운 그림자에 싸여 있었기 때문이다. 설령 '악의 꽃'처럼 여겨졌다 하더라도, 수잔은 쓰레기 더미 위에 핀 아름다운 꽃이었다. 예술의 이름으로 자존과 영혼을 꿋꿋이 지켜냈기 때문이다.

　본 이름이 마리 클레망틴인 수잔은 프랑스 리모주 근방의 한 마을에서 세탁부의 사생아로 태어났다. 그녀의 어머니는 생활고에서 벗어나기 위해 어린 딸을 데리고 대도시 파리로 무작정 상경했다. 하지만 겉보기에

화려한 파리는 두 모녀의 삶에는 조금의 자비도 베풀지 않았다. 헤어나기 어려운 빈곤 속에서 수잔은 열 살 무렵부터 밥벌이를 위해 상점 점원 보조에서부터 공장 노동자, 곡예사 따위의 일을 해야 했다. 물론 이런 일만으로는 생계유지가 쉽지 않았기 때문에 당시 이 계층의 일부 젊은 여성들이 그랬듯 수잔도 모델 일에 나섰다. 모델 수입 또한 그리 변변한 것은 못되었으나 그래도 이런 부수입을 얻는다는 것은 가난한 젊은 여성들에게 적지 않은 축복이었다. 1880년경의 기록을 보면 당국에 직업모델로 신고한 16~20세의 파리 여성은 모두 671명이었다. 수잔은 시간이 흐를수록 그들 가운데서도 화가들이 가장 선호하는 모델 중 한 사람으로 떠올랐다.

수잔은 키가 그리 크지 않았다. 154센티미터 정도 되었다. 하지만 크고 푸른 눈과 뚜렷한 눈썹 등 한눈에 시선을 사로잡는 얼굴과 그의 육체가 지닌 돋보이는 에로티시즘은 화가들이 높이 평가할 수밖에 없었다. 게다가 수잔은 화가들의 다양한 요구에 쉽게 부응할 줄 아는, 모델로서 타고난 재능이 있었다. 흔히 모델은 가만히 서 있거나 앉아 있으면 되는 줄 알지만 고정된 포즈를 통해 나름의 연기를 해야 한다는 점에서 상당한 연기력과 표현력이 요구되는 직업이다. 수잔은 그런 능력이 탁월했고, 그에 따라 보수적인 아카데미 미술가들뿐만 아니라 퓌비 드 샤반, 르누아르, 로트레크 같은 당시의 전위예술가들도 그녀를 찾았다. 그런 와중에 퓌비 드 샤반의 정부가 되는 등 여러 화가들과 숱한 염문을 뿌린 것은 불가피한 운명의 행로였다.

'몽마르트르의 여인' 수잔의 애정전선에 가장 심각한 먹구름이 낀 것은 로트레크와 열정적인 사랑에 빠졌을 때였다. 그녀는 어떻게 해서든지 로트레크와 결혼하고 싶었다. 그러나 로트레크는 결혼에 전혀 뜻이 없었다. 좌절감을 느낀 수잔은 거짓 자살소동을 벌여 그를 압박하기에 이르렀다. 이에 환멸을 느낀 로트레크는 수잔에게서 점점 멀어져갔다.

　　수잔이 심리적으로나 경제적으로 안정을 얻은 것은 1896년 부유한 은행가 폴 모리스와 결혼하면서부터다. 1883년부터 화가들 어깨 너머로 배워 그리던 그림도 결혼 이후 다소 멀리 할 만큼 수잔은 한동안 일상의 행복을 즐겼다. 하지만 이 결혼도 1909년에 깨지게 되는데, 그 파국은 수잔의 예술을 위해서는 오히려 다행인 점도 있었다. 다시 작품 제작에 관심을 갖게 해주었기 때문이다. 특히 아들 모리스 위트릴로의 친구인 화가 앙드레 위테와의 동거는 수잔의 창작 열정을 더욱 뜨겁게 불살라주었다. 위테는 그보다 무려 21살 아래였으므로 수잔의 행실은 호사가들의 입방아에 오르지 않을 수 없었는데, 사생아이자 알코올 중독자인 위트릴로와 까잡아 세인들은 세 사람을 '저주받은 삼위일체'라고 불렀다.

　　수잔은 모델을 서면서 일찍부터 회화예술에 있어 누드의 중요성을 잘 알았다. 그래서 다른 어떤 소재보다 누드에 관심을 갖고 누드화를 많이 그렸다. 위테와는 서로 모델을 서주며 예술적 영감을 주고받았다. 사실 이 부분은 매우 흥미로운 사건이라고 할 수 있다. 널리 알려져 있듯 서양 미술사에서 누드화는 차별적인 이분법의 역사를 유지해왔다. '화가 = 남

자＝옷 입은 사람＝사용자'라는 한 축과 '모델＝여자＝옷 벗은 사람＝피
고용인'이라는 다른 한 축이 비대칭의 이분법적 관계를 형성해온 것이다.
모델인 수잔이 화가인 위테를 벌거벗겨놓고 그림을 그렸다는 사실은 이
관계의 역전을 보여주는 의미심장한 사건이 아닐 수 없다. 수잔이 서양
누드화 분야의 주요 화가 가운데 최초의 여성화가로 평가받는 것은 이런
시대적 한계를 초월한 그녀의 성취 덕분이다. 그러나 1차 세계대전 직후
한동안 화가로 널리 인정을 받은 수잔은 1938년 세인들의 망각 속에 뇌
졸중으로 사망했다.

로트레크의 〈술꾼〉은 술에 취해 넋이 나간 고독한 여인을 표현한 작품
이다. 수잔을 모델로 삼은 화가들은 대체로 주제나 자신들의 스타일에 맞
춰 그녀의 모습을 변형해 그리는 경우가 많았다. 르누아르가 그녀를 우아
한 소녀로 표현하는 것을 좋아했다면, 로트레크는 방탕한 혹은 무절제한
여인으로 표현하곤 했다. 수잔과 열정적인 사랑에 빠졌으면서도 그녀를
결코 미화하지 않았던 데서 로트레크의 예술이 지닌 냉혹한 시선을 읽을
수 있다.

로트레크는 몽마르트르에서 "나는 매춘의 세계가 지닌 모든 아름다움
을 통달했다"고 할 만큼 평생 숱한 여인들과 관계를 가졌다. 하지만 수잔
은 그런 가운데서도 로트레크를 진정한 사랑으로 처음이자 유일하게 느
꼈던 것 같다.

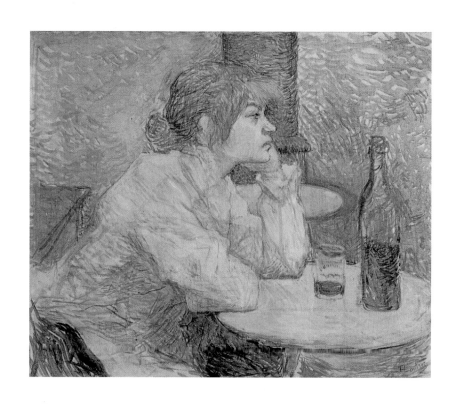

로트레크 〈술꾼〉
1887~1888년경, 캔버스에 유채와 목탄, 47.1×55.5cm, 포그 미술관

수잔이 로트레크에게 집착한 데는 나름의 애정도 있었겠지만, 가난한 사생아 출신으로서 유명한 귀족 집안 출신인 로트레크의 배경과 유산을 의식했던 측면도 없지 않았던 것으로 보인다. 이에 자살소동까지 벌인 수잔이 기만적이라고 느낀 로트레크는 '프리티 우먼'에 대한 환상을 버리고 관계를 끊으려 했다. 하지만 1891년까지는 둘의 관계가 간간이 이어졌다.

로트레크의 또 다른 작품인 〈쌀 화장분〉은 빈센트 반 고흐의 동생인 화상 테오가 구입해 빈센트 반 고흐 미술관 소장품이 된 작품이다. 수잔이 모델이었다는 확실한 기록은 없으나 제작된 시점과 모델의 모습으로 보아 수잔을 모델로 그린 그림이 분명해 보인다. 수잔이 로트레크의 모델로 활동한 시기는 1887년부터 1890년까지다.

그림을 보면, 화장하는 중이었던 듯한 여인이 그림 밖을 바라보고 있다. 단장 중이었던 것 같기는 하지만 뭔가 데카당한 인상이 강하게 풍겨나온다. 로트레크와 수잔의 근거지였던 몽마르트르는 당시 파리 밤 문화의 중심이었다. 보헤미안 예술가들과 멋쟁이들, 화류계 사람들이 다 이곳으로 집결했다. 주말이면 파리 중산층들이 몽마르트르의 카페를 찾아 스트레스를 해소하고 춤을 추었다. 물론 몽마르트르는 성매매와 마약, 알코올 남용의 온상이기도 했다.

사생아로 태어나 사생아를 낳은(은행가 폴 모리스와 결혼하기 전에 수잔은

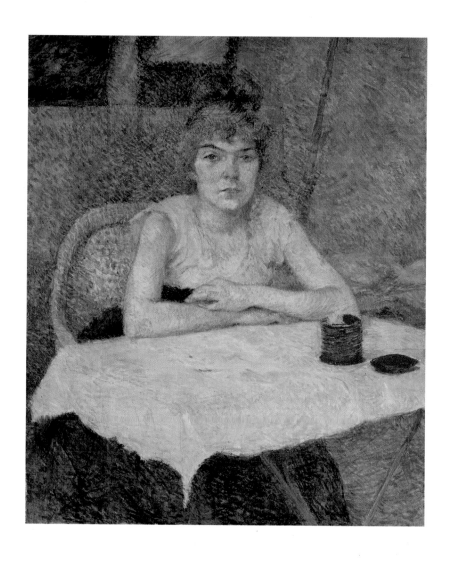

로트레크 〈쌀 화장분〉

1887~1888년경, 캔버스에 유채, 56×46cm, 빈센트 반 고흐 미술관

아버지가 누구인지 모르는 아들 위트릴로를 낳았다. 위트릴로라는 이름은 스페인 출신의 화가이자 비평가인 미구엘 위트릴로가 수잔의 요청으로 지어준 것이다) 수잔에게서 로트레크는 몽마르트르의 어두운 그림자를 진하게 보았던 것 같다.

소외의
그늘로 향한
붓

/

**연민과 공감의
시선**

크리스마스 캐럴은 마음을 들뜨게 한다. 그리고 주위를 돌아보게 한다. 우리가 즐겁고 행복한 만큼 우리 이웃도 즐겁고 행복한지 돌아보게 하는 노래, 그것이 크리스마스 캐럴이다. 12월의 아름다움은 이처럼 이웃을 향한 사랑의 노래로부터 피어난다. 화폭에 담긴 소외된 이웃을 만나는 것 또한 눈으로 듣는 크리스마스 캐럴이다.

오노레 도미에는 19세기 프랑스 서민들의 애환을 생생한 리얼리즘의 붓길로 표현한 화가다. 그의 〈삼등열차〉에는 사회로부터 소외된 이들의

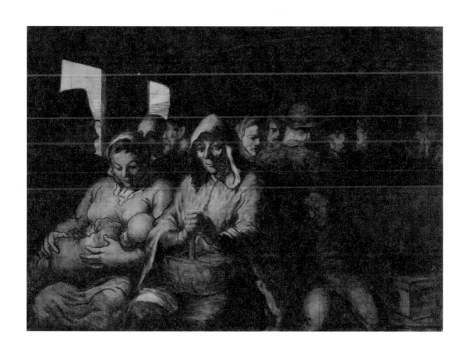

도미에 〈삼등열차〉

1860~1863년, 캔버스에 유채, 65×90cm, 메트로폴리탄 미술관

침울한 정서가 잘 표현돼 있다.

흔들리는 열차 속, 침묵으로 하나된 서민들이 음울한 풍경을 만들어낸다. 이들은 지금 어디로 가는 걸까? 목적지는 제각각이겠지만, 그 목적지가 그리 화려하고 풍요로운 곳은 아니라는 점에서 이들은 사실상 공통의 목적지를 향해 가고 있다고 말할 수 있다.

아기를 안은 어머니나 그 옆 할머니, 그리고 할머니 쪽으로 몸을 기댄 아이는 서로 아무런 대화도 나누지 않은 채 스스로의 침묵 속에 몰입해 있다. 그들이 대화를 나누지 않는 것은 그렇게 하고 싶지 않아서가 아니라 그들의 생존조건이 그만큼 그들을 지치게 했기 때문이다. 그들은 그저 살아남는 것을 삶의 종국적인 목적으로 삼아 다른 모든 기대를 접고 기차가 그들을 실어 나르는 데로 조용히 실려 가고 있다. 그들 뒤 남녀노소 모두 그 행렬에 몸을 맡기고 있다. 이들에게 지금 필요한 것은 삶의 원기를 회복해줄 따뜻한 사랑의 말 한마디다. 그들에게도 분명 희망과 내일이 있음을 깨우쳐줄 천사의 목소리다.

이 그림을 그린 도미에는 가난한 유리공이 아들로 태어났다. 제대로 교육을 받지 못한 만큼 냉엄한 현실에 일찍 눈을 떴다. 거의 독학으로 그림공부를 한 뒤 1830년대 《라 카리카튀르La Caricature》라는 잡지에 시사만화를 연재했는데, 그의 탁월한 석판화는 늘 장안의 화제를 몰고 왔다. 1832년에는 국왕 루이 필리프를 풍자한 그림으로 옥살이를 할 정도로 비판의 칼날을 벼렸다. 그런 그가 국왕이나 권력자가 아니라 서민들을 그리

는 것은 시대의 아픔을 그리는 것이었다. 그만큼 그들을 향한 연민의 시선은 늘 깊은 감동의 파장으로 관람객의 마음을 적신다.

노르웨이 출신의 표현주의 화가 뭉크도 소외된 이들을 소재로 한 그림을 많이 그렸다. 그러나 뭉크의 주인공들은 도미에의 주인공들처럼 사회적, 계층적 소외를 경험하는 이들이 아니라, 병이나 정신적 피폐로 다른 사람들과 잘 어울리지 못하는 이들이다.

뭉크의 〈병든 아이〉는 질병으로 인해 삶과 죽음의 갈림길에 선 소녀를 조명한 그림이다. 병이 든 소녀, 힘없이 창밖을 바라보는 소녀에게서 우리는 이제 곧 영혼으로 승화하려는 작은 육체를 본다. 핏기 없는 얼굴은 육체적인 한계를 드러내 보이지만 더불어 그 창백함으로 그녀의 죄 없음을 시사한다. 그렇게 소녀는 죄로 덮인 세상에서 벗어나려 한다. 하지만 제아무리 죄로 뒤덮였다 하더라도 세상을 버리고 싶지 않은 것이 인지상정이다. 싸우고 지지고 볶더라도 우리는 삶과 어울려 죄 많은 세상의 탁한 공기를 호흡하고자 한다. 삶이란 원래 그런 게 아니던가? 그런 삶으로부터 스스로를 소외시켜야 하는 소녀는 그만큼 외로워 보인다.

이 소녀에게는 뭉크의 누나 이미지가 배어 있다. 누나의 상실로 가슴 아팠던 그의 어린 시절 추억이 담겨 있다. 소녀 곁의 여인은 아마도 그의 이모를 모델로 그린 듯하다. 이모는 먼저 세상을 떠난 어머니 대신 죽어가는 누나의 병상을 지켰다. 뭉크가 평생 자신을 저주받은 사람이라고 여

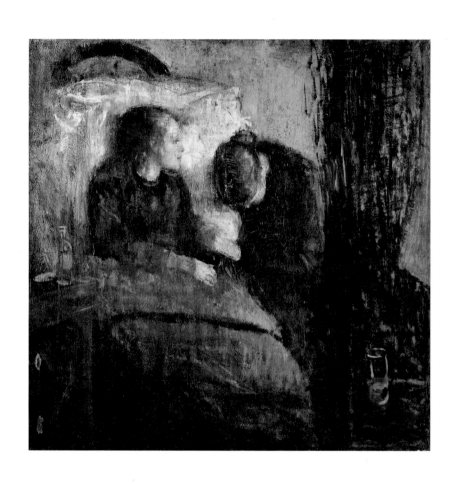

뭉크 〈병든 아이〉

1885년, 캔버스에 유채, 121,5×118,5cm, 오슬로 국립미술관

기게 된 배경에는 이처럼 사랑하는 어머니와 누나가 그의 나이 다섯 살과 열네 살 때 세상을 등진 개인사가 있다. 아물 수 없는 상처를 남긴 이 사건으로 그는 일찍 자신을 버린 어머니와 누나를 원망했고, 또 그렇게 그들이 죽어가는데 자신은 아무런 도움을 줄 수 없다는 사실에 한없이 괴로웠다. 이처럼 질병과 죽음은 당사자와 가족에게 진한 소외와 버려진 것에 대한 아픔을 느끼게 한다. 뭉크의 그림은 그 통증의 가장 진솔한 표현 가운데 하나다.

가난과 병 때문이 아니더라도 우리는 소외를 느낀다. 무엇보다 가까운 이들에게서조차 제대로 이해받지 못하고 있다고 생각되면 우리는 심한 외로움에 휩싸인다. 이런 소외감은 특히 예술가들 사이에서 두드러지게 나타난다. 에콜 드 파리의 모딜리아니는 이런 종류의 소외감을 예민하게 받아들인 예술가 중 한 사람이다.

"모가지가 길어서 슬픈 짐승이여."

노천명 시인의 애상은 모딜리아니의 인물들과 그럴 수 없이 잘 어울린다. 모딜리아니의 인물들, 특히 여성들은 매우 목이 길다. 그리고 그들의 표정은 대부분 단조의 가락을 타고 흐른다. 여인들의 이런 분위기는 화가의 신상과 깊은 관련이 있다.

모딜리아니의 〈젊은 여인〉을 보자. 잘 익은 과일 같은 여인의 얼굴은 그녀만의 독특한 아름다움을 은근히 드러낸다. 그런 얼굴을 받치고 있는

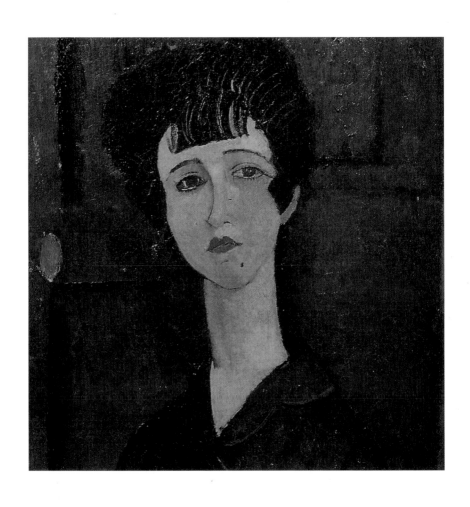

모딜리아니 〈젊은 여인〉

1917년경, 캔버스에 유채, 80.6×59.7cm, 테이트 갤러리

긴 목에서 우리는 슬프지만 고귀한 기품을 읽는다. 이 여인이 지금 어떤 처지에 놓여 있고, 또 어떤 상황에 내던져져 있든지 간에, 여인은 그 우수와 기품으로 부정할 수 없는 자존을 드러낸다. 여인의 이런 자존은 이 그림을 그린 화가의 자존으로 이어진다. 화가는 이렇게 대상을 고귀하고 고독한 존재로 표현함으로써 자신 또한 그런 존재임을 사람들에게 말하고 싶었던 것이다.

생전에 작품 가치를 제대로 인정받은 적이 없고 병마로 사신의 그림자를 느끼면서도 영육을 다 태우는 열정으로 창작에 매진했던 모딜리아니. 그가 서른여섯의 짧은 생애를 마치자 임신중인 그의 아내 잔도 이틀 뒤 아파트에서 뛰어내려 자살한다.

그는 그림 속 인물들을 통해 예술가가 겪는 소외, 나아가 순수한 영혼이 겪는 소외를 안타깝게 호소하고 있다. 보면 볼수록 그 호소가 우리 귓가에 생생히 다가오는 까닭에 사람들은 따뜻한 연민과 공감의 시선으로 그의 그림을 마음에 품게 되는 것이다.

미국화가 안나 메릿은 〈쫓겨난 사랑〉에서 소외의 정서를 집에서 쫓겨난 이이 이미지로 표현했다. 그림 속 어린이이는 벌기벗은 채 문밖에 서 있다. 많이 지친 듯 몸을 문에 기대고 있으나 문은 열릴 기미가 보이지 않는다. 아이는 문을 열고 들어가려고 애를 쓰다가 이제 지친듯 가만히 문에 기대어 있는 것이다. 아이는 쉴 곳, 잘 곳이 없어 불안한 것보다 문 안

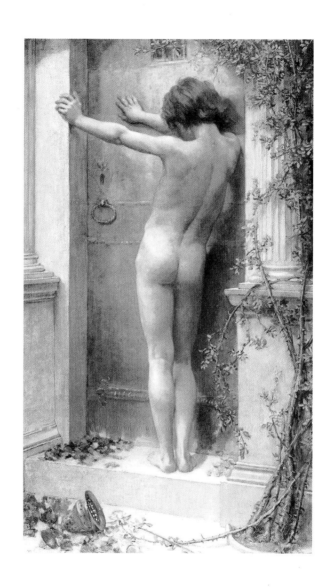

메릿 〈쫓겨난 사랑〉

1889년, 캔버스에 유채, 115.6×64.1cm, 테이트 갤러리

의 사람들이 자신을 거들떠보지 않는 것이 더 불안하다. 그런데 이렇게 문밖으로 쫓겨난 이 아이는 누구일까?

그림 왼쪽 맨 아랫부분을 보자. 작은 화살 하나와 불을 켜는 등잔이 보인다. 이 물건들은 사랑의 신 큐피드의 상징물이다. 그렇다면 그림 속 아이는 큐피드다. 사람들에게 사랑을 날라주는 사랑의 신 큐피드. 그가 지금 추운 문밖으로 쫓겨나 있다. 사랑을 쫓아낸 저 집은 답답하게 가로막힌 문만큼이나 냉정하고 쌀쌀한 사람들의 거주처일 것이다. 소외는 이처럼 내가 사랑이어서, 혹은 내가 옳기 때문에 오히려 촉발될 수 있다. 신념을 지키는 일은 곧잘 그 신념의 보유자에게 엄청난 고독과 소외의 시련을 안겨준다.

안나 메릿이 소외된 큐피드를 그릴 생각을 한 것은, 그의 삶이 예기치 않은 소외의 경험을 맛보았기 때문이다. 미국에서 태어났지만 여자라는 이유로 미술학교에 다닐 수 없어 유럽으로 그림공부를 하러 간 안나 메릿은 공부를 마친 뒤 영국의 미술평론가 헨리 메릿과 결혼한다. 헨리는 안나의 재능을 높이 샀을 뿐 아니라 안나를 깊이 사랑한 멋진 남자였다. 이처럼 자신을 알아주고 아껴주는 남자와 결혼한 안나는 무한히 행복했다. 그러나 그것도 잠시, 불과 결혼 석 달 만에 헨리기 사고로 죽어버려 안나는 졸지에 까마득한 구렁텅이로 내동댕이쳐지는 아픔을 겪게 된다. 더 이상 그림을 그리기도 싫고 사람들을 만나는 것도 싫다. 하지만 가까스로 힘을 내 잡은 붓에서 이 큐피드의 이미지가 솟아나왔다. 내동댕이쳐진 사

랑, 문이 닫혀 들어갈 수 없는 사랑이 꼭 자신의 모습 같았던 것이다. 고통과 소외의 정서를 절절히 담았기에 이 그림은 그만큼 밀도 있는 울림으로 우리의 마음에 스며든다. 이 그림을 보며 우리도 우리 주위를 가만히 살필 일이다. 혹시 우리의 사랑이 필요한 사람들에게 문을 닫고 있는 중일지도 모르니 말이다.

화포
위의
여가 활동
/
네이처리즘과
여성의 스포츠 활동

　자연은 늘 우리와 함께 있어왔지만, 자연을 여가 활동의 대상으로 바라보고 이를 예술로 표현한 것은 그리 오래되지 않았다. 산업화와 더불어 신분제 사회가 무너지고 시민사회가 형성되면서 비로소 자연이 여가 활동의 대상으로 표현되기 시작했다.

　미술 역시 이 무렵부터 여가 활동과 스포츠를 주제로 한 작품들을 쏟아내기 시작한다. 철도망이 형성되면서 활성화된 피크닉, 선상 파티, 야외 무도회 등의 행락 풍경에서부터 사이클링, 테니스, 승마 등의 스포츠 풍경에 이르기까지 다양한 여가 문화의 표정이 화포를 수놓았다. 이와 관

런해 재미있는 사실 하나는 일상적인 풍경화조차 이 무렵부터는 도시 행
락객의 시선으로 그려지기 시작했다는 점이다. 고대의 향수가 어린 이상
적인 고전 풍경도 아니요, 농촌 생활인들의 생활정서가 담긴 사실주의 풍
경도 아닌, 찰나와 스쳐 지나감, 그리고 즐김에서 오는 여유와 넉넉함이
밴 감각적인 풍경화가 양산된 것이다. 여가 활동을 그린 그림 또한 이런
찰나와 여유의 미학을 또렷이 반영하고 있다.

　20세기 초 독일에서 시작된 표현주의는 객관적인 외부세계를 묘사하
기보다는 주관적인 감정과 내면에서 일어나는 현상들을 표현하는 데 더
관심을 두었던 미술유파다. 당시 독일 표현주의 화가들은 드레스덴을 근
거지로 삼아 활동했다. 그런데 드레스덴은 그 무렵 자연 휴양지로 이름이
높아 도시에서 많은 사람들이 휴양하러 오거나 여가를 즐기러 왔다. 처음
에는 일반적인 휴양지였으나 언제인가부터 자연 속에서 벌거벗고 생활하
며 일상의 스트레스를 씻으려는 이들이 모여 나체촌을 형성하게 됐다. 이
른바 나체주의, 그러니까 네이처리즘naturism의 원조가 된 것이다. 분위기
가 이렇다 보니 표현주의 화가들 또한 자연스레 나체주의를 받아들이고
이를 화폭에 수놓게 됐다.

　에른스트 루트비히 키르히너가 그린 〈모리츠부르크의 목욕하는 사람
들〉은 당시 화가들의 그런 생활습관을 잘 드러내는 작품이다. 그림 속의
푸른 강물과 신록은 자연의 건강한 생명력을 느끼게 한다. 이를 배경으로

이주헌의
　　　아트카페

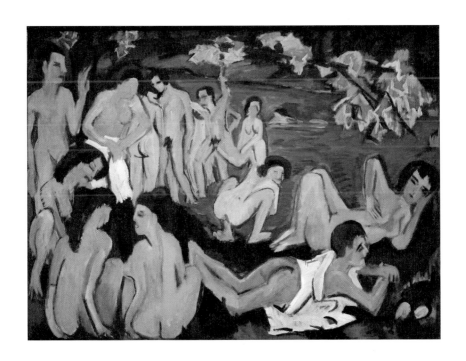

키르히너 〈모리츠부르크의 목욕하는 사람들〉

1909년, 캔버스에 유채, 151×199cm, 테이트 갤러리

일군의 벌거벗은 남녀들이 어우러져 자연이 주는 생명과 자유의 축복을 한껏 즐기고 있다. 이들은 다름 아닌 화가와 그의 친구, 모델들이다. 키르히너는 자신이 누리고 즐긴 모습 그대로를 진솔한 붓길로 화폭에 담았다. 마치 만화를 그리듯 인체의 해부학적 특징을 무시하고 마음 내키는 대로 대상을 묘사한 데서 우리는 화가가 느낀 자유와 해방의 깊이를 짐작할 수 있다. 사람들은 벌거벗었으면서도 부끄러워하거나 감추는 것이 없다. 수영을 하거나 무리 지어 담소하는 그들의 모습에서 삶은 드러낼수록 자연스러운 것이라는 생각이 든다. 나체주의가 일부 사람들에 국한된 여가 풍조였지만, 현대의 여가 생활은 이렇듯 규범과 속박에서의 해방을 매우 중요한 모토로 내세우는 특징이 있다.

표현주의 화가들에 앞서 도시인들이 자연과 벗해 여가를 즐기는 모습을 본격적으로 그린 첫 세대는 인상파 화가들이다. 외광을 즐겨 그린 인상파 화가들은 교외로 빈번히 나갔고, 풍경화는 그들이 가장 선호하는 장르가 됐다. 이들이 그린 풍경이 전통적인 전원 풍경과 거리가 있을 수밖에 없었던 것은 그들이 발자취가 역사상 최초로 여가를 계획적으로 쓰게 된 근대 행락객들의 발자취를 따라간 것이었기 때문이다. 그러니까 그들은 근대 도시 행락객의 시선으로 자연을 바라봤고, 도시 행락객의 감상으로 자연을 표현했다.

과거에는 귀족과 극소수 특권층의 피서지였던 프랑스 북부의 노르망디 해변은 더 이상 특권층의 전유물이 아니었다. 철로의 발달과 급속한

경제성장으로 센 강에서 시작해 노르망디 해변까지 중산층은 해수욕과 선상파티를 수시로 즐겼다. 인상파 화가들 역시 이 지도를 따라 사생을 즐겼는데, 아르장퇴유, 베퇴유, 지베르니, 베르농, 루앙, 퐁투아즈, 오베르, 트루빌, 알바트르 해안 등이 주된 무대였다.

모네는 1870년대에 아르장퇴유에 살았다. 집세와 물가가 싸다는 장점도 있었지만, 무엇보다 공기가 맑고 풍광이 좋아 그와 같은 인상파 화가들이 머물며 그림을 그리기에 딱 좋은 곳이었다. 모네는 이곳에 살면서 주로 센 강변 풍경을 화폭에 담았다. 맑은 날 잔잔한 물결 위에 돛단배가 떠 있는 모습이 인상적인 그림들이다. 그 그림들 가운데 〈아르장퇴유의 뱃놀이〉는 중산층이 꿈꾸는 가장 행복한 여가 시간을 담은 그림이라고 할 수 있다.

이 무렵 돛단배는 사실 여유 있게 행락을 즐기려는 파리 중산층의 욕망을 가장 잘 드러내는 상징물이다. 그렇게 그들의 마음에 어른거리는 돛단배가 그림 왼편에 서너 척 떠 있다. 오른편으로는 강둑과 붉은 건물들이 보인다. 이것들 외에는 탁 트인 하늘과 강물이 보는 이의 마음을 그럴 수 없이 자유롭게 풀어헤친다.

태양은 밝은 빛을 선사하고, 공기는 부드럽게 유영하며 우리의 솜털을 간질인다. 그 자유와 해방을 축하하기라도 하듯 모네의 붓은 거칠 것 없이 화면을 내달린다. 붓길은 폭이 넓고, 간격도 벌어져 있다. 흔들리는 수

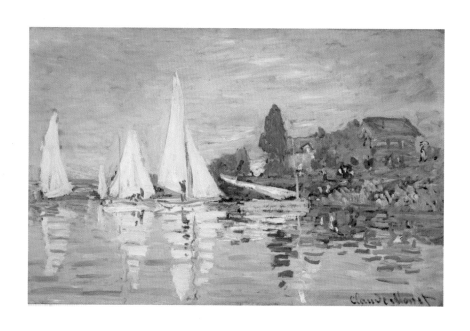

모네 〈아르장퇴유의 뱃놀이〉

1872년, 캔버스에 유채, 48×75cm, 오르세 미술관

면은 수평의 대담한 붓질로 대충대충 그려져 오히려 더욱 생생하게 살아난다. 환각이나 마술에 빠진 것 같기도 하다. 디테일이 다 뭉개지고 정확하게 그린 부분은 하나도 없는데, 왜 이렇게 그림을 볼수록 실감이 나고 우리 또한 이 자유와 해방의 즐거움 속으로 빠져들고 싶은 걸까? 인상파 그림에는 그만큼 여가와 행락의 참맛을 알게 된 산업화시대 중산층의 기쁨이 배어 있기 때문이다.

인상파의 또 다른 거장 드가는 여가 시간에 자연보다는 스포츠 활동에 더 큰 관심이 있었던 것 같다. 그의 〈경마장, 발코니에서〉는 경마시합이 열리기에 앞서 기수들이 여유 있게 트랙 주위를 서성이는 모습을 포착한 그림이다.

땅 위에 드리워진 그림자로 보아 지금 시각은 꽤 늦은 오후 같다. 걷거나 뛰는 말의 모습이 매우 자연스러운 것은 그가 단순히 뛰어난 관찰자였을 뿐 아니라, 말을 촬영한 사진을 적극적으로 활용했기 때문이다. 경기가 열리기 전이어서 아직 느긋해 보이는 기수들로부터 정중동의 미묘한 기운을 느낄 수 있다. 멀리에 있는 사람들도 삼삼오오 무리를 이뤄 한가롭게 자신들의 휴일을 즐기고 있다.

여가 문화는 기본적으로 일과 놀이가 분리되면서 나타난 현상이다. 일과 놀이가 한데 어우러져 있던 근대 이전에는 아무런 근심 없이 오로지 노는 데 전력투구하는, 그것도 매우 계획적이고 조직적으로 놀며 돈과 시

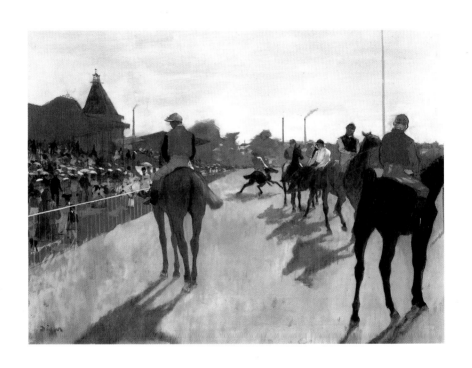

드가 <경마장 발코니에서>

1866~1868년, 캔버스에 유채, 46×61cm, 오르세 미술관

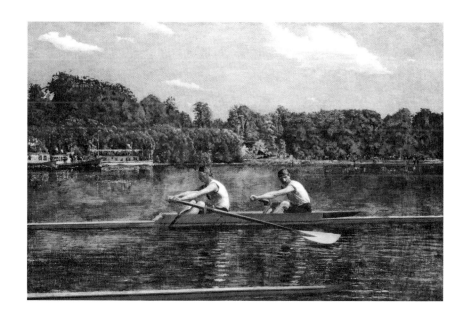

에이킨스 <경주하는 비글린 형제>

1872년, 캔버스에 유채, 61×91cm, 워싱턴 내셔널 갤러리

간을 소비하는 현상은 흔하지 않았다. 지금 경마장을 뒤덮은 황금빛 태양광은 바로 그런 시대와 그 시대를 즐기는 사람들에 대한 축복의 안수라고 할 수 있다.

미국화가 토머스 에이킨스가 그린 〈경주하는 비글린 형제〉에서도 우리는 여가 생활을 위해 모든 것을 바치는 사람들을 본다. 미국인인 이 형제는 지금 시합에서 이기기 위해 최선을 다하고 있다. 물론 노를 젓는 것이 그들의 직업은 아니다. 그들은 나름대로 자신의 일을 열심히 해왔고 그로 인해 생긴 시간적, 물적 여유를 이 보트 경주에 쏟아붓고 있다. 그림 하단에 보이는 다른 배의 뱃머리는 지금 이 시합이 매우 긴박하게 전개되고 있음을 보여준다. 이기기 위해 전력을 다하는 그림 속의 형제로부터 우리는 힘과 열정, 용기, 고귀한 정신을 본다.

근대의 여가 생활은 이처럼 단순히 일로부터 풀려나서 스스로를 게으르게 방기하는 일에 머물지 않고 자신 안의 에너지와 정열을 극한까지 발산하는 진정한 자아발견의 기회가 되어주었다. 지업 못지않게 자신을 투자하는 대상이자 삶의 의미를 지탱해주는 수단으로 삼았다. 오늘날 올림픽 경기가 매우 상업화되어 그 의미가 반감된 느낌이 없지 않으나 진정한 올림픽 정신은 스포츠를 통해 이처럼 순수한 정신과 열정을 고양하는 데 목표를 두고 있다. 근대 올림픽의 정신은 바로 근대의 여가 문화가 낳은 아름다운 성취를 반영하는 것이다.

여가 문화의 활성화는 여성들에게도 스포츠를 즐길 기회를 제공했다. 영국의 경우 19세기 초까지만 해도 여성들은 주로 활쏘기나 스케이트, 크리켓 등을 즐겼다. 그러나 1870년대 론 테니스가 시작되면서 여성들도 남성 못지않게 활동적인 운동을 즐기게 됐다. 이 게임의 창시자 존 윙필드는 얼음판에서처럼 잔디 위에서도 여성들과 노약자들이 즐길 수 있는 운동이 없을까 고민하던 끝에 이 게임을 고안했다.

영국 화가 존 레이버리가 그린 〈테니스 파티〉는 시원한 그늘이 드리워진 잔디밭에서 남녀가 한데 어우러져 테니스를 즐기는 모습을 표현한 작품이다. 남성들의 복장은 그렇다 쳐도 다소 거추장스러워 보이는 여성들의 드레스는 운동에 꽤 지장을 주었을 것 같다. 하지만 그림 속 여인들은 이에 아랑곳하지 않고 열심히 운동에 몰입하고 있다. 이렇듯 탁 트인 공간에서 격렬하게 몸을 움직인다는 것 자체가 당시 젊은 여성들에게는 커다란 해방감을 가져다주는 드문 기회였을 것이다. 그녀들은 이런 격렬한 운동을 통해 건강을 도모할 뿐 아니라 전통사회에서 억눌러왔던 여성의 잠재력을 새롭게 발견할 수 있었다.

패션과 스타일은 기본적으로 여성의 활동에 맞게 변하기 마련이고 그 변화는 여성의 사회적 역할이나 지위에 대한 의식에도 변화를 가져온다. 한 시대의 여성들이 적극적으로 여가 생활과 스포츠 활동에 나서게 됐다는 것은 그녀들이 사회에서 보다 많은 활동의 기회를 스스로 만들어가게

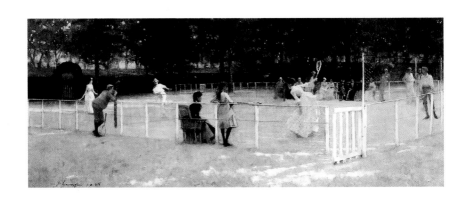

레이버리 <테니스 파티>
1866년, 캔버스에 유채, 77×183.5cm, 애버딘 미술관

됐다는 사실을 반영하는 것이다.

여가 문화는 이처럼 근대인들의 삶과 의식, 활동에 밝고 긍정적인 색채를 더해주었다. 미술은 그 밝음과 자유로움을 영원한 이미지로 고정시켰다. 시대의 자녀로서 미술가들 역시 여가 문화가 활성화되기 시작한 시대의 축복을 나눠가졌고 그에 대한 기쁨을 솔직하게 토로했다. 그 기쁨이 얼마나 컸던가는 이 무렵의 그림이 이전 어느 시기의 그림보다 밝고 화사하다는 데서 잘 드러난다. 인간의 행복에서 여가가 얼마나 큰 부분을 차지하는가를 이 그림들로부터 명확히 확인할 수 있다.

빛
그리고
그림자

/

**렘브란트의
에칭**

"이 그림을 일주일 동안 계속 볼 수 있게 해준다면 내 목숨에서 10년이
라도 떼어줄 텐데……."

빈 고흐가 렘브란트의 〈유대인 신부〉를 보며 한 말이다. 10년치 목숨
과도 바꿀 수 있는 대단한 걸작. 렘브란트의 〈유대인 신부〉는 반 고흐에
게 그렇게 다가왔다. 모차르트의 음악이 그런 것처럼 렘브란트의 그림은
평범한 관객이나 날카로운 눈썰미를 가진 전문가 모두를 깊이 만족시키
는 특징이 있다. 그의 그림 앞에 서면 정도의 차이는 있겠지만 대부분의
사람들이 반 고흐가 느낀 것과 유사한 감동을 느낀다.

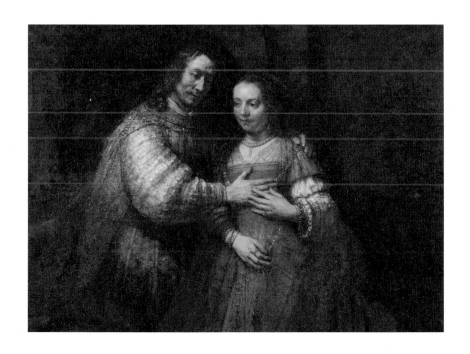

렘브란트 <유대인 신부>

1665년, 캔버스에 유채, 121.5×166.5cm, 암스테르담 국립미술관

요즘이야 여행도 자유롭고 인쇄와 영상기술이 발달해 렘브란트의 걸작을 비교적 쉽게 접할 수 있다. 하지만 렘브란트 살아생전에는 네덜란드에서도 렘브란트의 작품을 보는 데는 한계가 있었다. 그 당시에는 오늘날의 미술관이나 갤러리 같은 곳을 찾는 것이 불가능했다. 그런 한계에 대한 나름의 해결책으로 렘브란트가 열심히 제작한 것이 에칭 판화다. 렘브란트는 20세가 되던 1626년부터 빚에 몰려 판화프레스를 팔아버리게 되는 1660년까지 290여 점의 판화를 제작했다.

판화는 유화에 비해 흔히 주변적 장르로 취급받는다. 하지만 렘브란트의 판화를 그렇게 다뤄서는 곤란하다. 렘브란트의 판화에서는 유화 못지않은 깊이를 느낄 수 있을 뿐 아니라 유화에 비해 훨씬 활달하고 자유로운 필치와 표정을 만나볼 수 있다. 렘브란트 이후 유럽 판화의 역사가 다시 쓰였다는 미술사학자들의 말은 빈말이 아니다.

특히 활달하고 자유로운 필치는 렘브란트의 인간성과 기질을 매우 잘 드러내주어 판화가 예술가의 속마음을 이해하는 데 얼마나 도움을 주는기 절절히 깨닫게 한다. 렘브란트의 판화는 보면 볼수록 렘브란트라는 예술가의 본질과 진솔한 국면을 생생히 파악하고 되새김질하게 한다.

렘브란트는 꽤 풍족한 가정에서 태어났다. 아버지는 방앗간을 운영했는데, 아들에게 좋은 교육을 받게 할 만큼 재정적으로 부족함이 없었다. 이런 성장환경에 훗날 부잣집 딸과 결혼해 재산을 늘리고 젊은 나이에 최

고의 그림 값을 받는 화가로 우뚝 섰으니 그야말로 남부러울 것이 없었다. 이런 환경이라면 대부분의 사람은 다른 이의 고통이나 슬픔에 대해 무감각해지기 쉽다. 하지만 렘브란트는 날 적부터 피가 따뜻한 사람이었다. '영광의 시절'에 그린 그림에서나 이른바 '실패한 인생'이 되어 그린 그림에서나 그는 다른 사람에 대한 따뜻한 시선을 한 번도 거둬들인 적이 없다.

비록 뾰족한 도구로 새기는 에칭을 주로 했으나 렘브란트는 날카롭고 차가운 선을 별로 좋아하지 않았다. 날카롭고 차가운 선을 선호하는 예술가들은 대체로 이성적이고 논리적인 경향이 있다. 정교한 표현을 선호하는 만큼 감정을 최대한 억제하고 개성이 드러나는 것도 꺼린다. 그래서 작품의 완성도는 높지만 감성의 밀도는 낮다. 반면, 렘브란트의 선은 대부분 '프리핸드'다. 그의 선은 수더분하고 포용성이 강하다. 우연적인 효과에 민감하고 감정표현을 중시한다. 그래서 그의 판화에서는 인간의 땀과 눈물이 생생히 느껴진다. 인간의 희로애락에 쉽게, 그리고 깊이 몰입하는 성향을 보이는 선들이다.

〈헝클어진 머리의 렘브란트〉를 보자. 자신의 얼굴을 그린 이 판화는 헝클어진 머리만큼이나 분방한 선이 인상적이다. '단정한 머리의 렘브란트'를 그리지 않은 게 지극히 당연해 보인다. 자유자재로 휘날리는 선들은 얼굴에도 자연스러운 표정을 낳았다. 뭔가 슬픔에 차 있는 듯 혹은 화

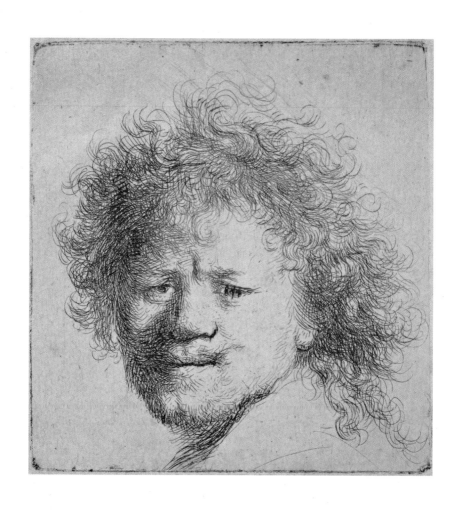

렘브란트 〈헝클어진 머리의 렘브란트〉

1631년경, 에칭, 6판 중 제3판, 6.7×6.5cm, 6.4×6.1cm, 푸시킨 미술관

가 치밀어 오르는 듯 미간에 골이 패었다. 형상에 감정을 담고자 스스로 표정연기를 한 뒤 그린 그림이다. 이처럼 그는 형태 못지않게 인간의 내면을 이해하고 그것을 적극적으로 표현하고자 했다. 인간은 감정과 이를 전달하는 표정을 가진 존재이고, 무엇보다 거기에 삶이 진솔하게 담겨 있다. 눈을 휘둥그레 뜨거나 웃고 찡그리고 노려보는 등의 다양한 표정으로 그려진 그의 자화상들은 누구보다 인간을 깊이 이해하고자 했던 그의 충심을 전해준다.

잘 알려져 있듯 렘브란트는 자화상을 유별나게 많이 그린 화가다. 판화로 그려진 그의 자화상 숫자도 적지 않다. 렘브란트가 평생 그린 자화상은 유화, 판화, 드로잉을 합쳐 모두 100여 점에 이른다. 갖가지 복장에 다양한 상황을 연출해 표현한 이 자화상들을 보노라면 한 사람 안에도 백 가지 얼굴이 들어 있구나 하는 생각을 하게 되는 한편, 사람의 일생이라는 게 얼마나 굴곡진 것인가 하는 생각도 하게 된다.

젊은 날의 대표작인 〈황금 고리줄을 두른 자화상〉과 노년의 대표작인 〈이젤 앞에서의 자화상〉을 비교해보면 이를 금세 알 수 있다. 렘브란트의 나이 27세 때 그린 전자에서는 패기와 자신감, 여유가 넘쳐흐르고, 죽기 9년 전에 그린 후자에서는 고독과 무력감, 쓸쓸함이 전해진다. 렘브란트의 인생 역정이 고스란히 담긴 이 두 작품 앞에서 우리는 젊은 날의 명예와 부, 행복을 끝까지 지키지 못하고 파산과 소외의 종장까지 간 한 비극

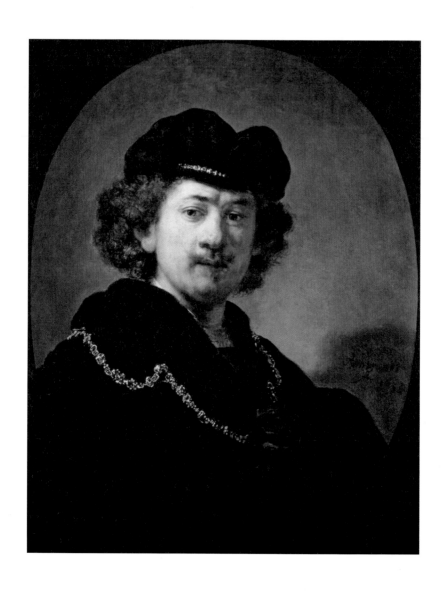

렘브란트 〈황금 고리줄을 두른 자화상〉

1633년, 나무에 유채, 70×53cm, 루브르 박물관

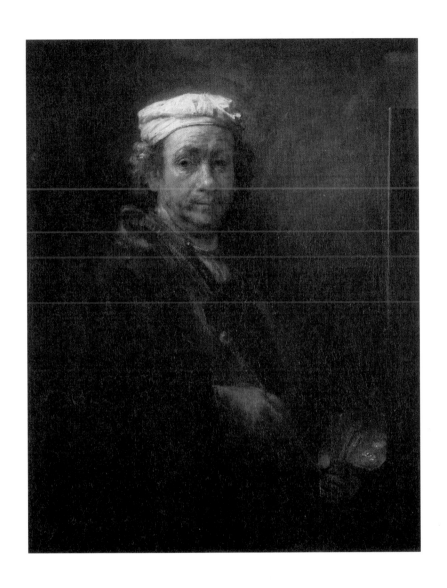

렘브란트 〈이젤 앞에서의 자화상〉
1660년, 캔버스에 유채, 111×90cm, 루브르 박물관

적인 예술혼을 본다.

1630년대 명예와 부가 절정에 이른 렘브란트는 1640년대부터 시장에서 외면받기 시작해 갈수록 상황이 어려워진다. 1642년에는 부인 사스키아와 사별하고, 이후 처가로부터 부인의 재산을 탕진했다는 이유로 고소를 당했는가 하면, 1657년에는 마침내 파산을 맞게 된다. 이어 정부 헨드리케와 아들 티투스가 차례로 세상을 떠난다. 1669년 렘브란트는 화구와 몇 벌의 옷만을 전 재산으로 남긴 채 쓸쓸히 생을 마친다. 오늘날 암스테르담의 렘브란트 하우스는 그가 살던 그대로 공간을 재현해놓았다. 그게 당시 그가 파산을 당해 집기와 재산현황이 기록으로 남아 되살릴 수 있었던 것이라 하니 아이러니도 이런 아이러니가 없다.

다시 자화상으로 시선을 돌려보자. 자신의 영광스러운 모습은 그렇다 쳐도 불행한 모습까지 있는 그대로 그린 렘브란트의 손길은 정직하다 못해 이질감이 느껴질 정도다. 그래도 자신을 추한 늙은이로 그리기는 싫지 않았을까? 이 질문에 렘브란트의 자화상들이 고개를 가로젓는 것만 같다. 삶은 있는 그대로 받아들여야 한다는, 인생을 있는 그대로 품어 안아야 한다는 렘브란트의 속 깊은 휴머니즘이 절절히 다가오는 그림들이 아닐 수 없다.

렘브란트의 일생이 보여주는 영광과 몰락은 그의 표현형식이 주로 빛과 그림자의 대비에 의존한다는 점과 묘한 조화를 이룬다. 렘브란트의 명

이주헌의
아트카페

암법은 그 유래를 거슬러 올라가면 이탈리아 바로크의 키아로스쿠로(명암법)에 이른다. 렘브란트의 스승 피테르 라스트만을 비롯해 당시의 많은 네덜란드 화가들이 이탈리아로 가서 키아로스쿠로를 배웠다.

이탈리아 바로크의 키아로스쿠로는 빛과 그림자의 대비를 극대화하고 사물을 클로즈업하는 경향이 있어 상당히 박진감 넘치는 화면을 창출했다. 그 대표주자는 〈엠마오의 저녁식사〉〈성 마태오를 부르심〉 등으로 유명한 카라바조였다. 카라바조는 밀라노 근처의 소읍 출신으로 성경주제 그림을 마치 이웃집에서 일어난 일인 양 생생하게 묘사해 당시 화단과 교회에 충격을 주었다. 그 생동감을 뒷받침하는 기법이 바로 키아로스쿠로였고, 그 강렬함은 오늘날의 시각으로 보아도 자극적이다.

비록 유학을 다녀오지 않은 '순수 국내파'였지만, 렘브란트는 스승과 선배들의 영향으로 카라바조의 키아로스쿠로를 자신의 핵심적인 조형언어로 흡수했다. 물론 그대로 따라한 것이 아니라 자신만의 독특한 정념과 울림을 넣어 새롭게 재창조했다. 삶의 기쁨과 아픔까지 그 빛과 그림자에 실음으로써 단순한 물리적 명암을 뛰어넘어 인생의 빛과 그림자를 표현하는 경지로 승화시킨 것이다. 이 빛과 그림자의 표현효과가 워낙 뛰어나다 보니, 오늘날 사람들은 서양화의 빛을 이야기할 때 카라바조에 앞서 렘브란트를 먼저 떠올린다.

렘브란트의 명암법은 주제를 가리지 않고 적용되었지만, 무엇보다 종교 주제의 그림에서 효과가 가장 도드라진다. 종교 주제는 선과 악뿐만

아니라 인생의 의미와 가치에 대해서도 심오한 이야기를 들려주기 때문이다. 〈십자가에서 내려지는 예수〉〈라사로의 부활〉〈예수의 설교〉 등에서 우리는 그 심오한 빛과 그림자의 파장을 진하게 느껴볼 수 있다.

〈십자가에서 내려지는 예수〉는 같은 이름의 유화를 판화로 다시 제작한 것이다. 그 유화 또한 루벤스의 1611년 작품에서 핵심적인 모티프를 따온 것인데, 대상 자체에 보다 집착하는 루벤스와 달리 렘브란트는 빛의 마술사답게 이 장면을 강렬하면서도 복잡미묘한 빛의 드라마로 구성했다. 예수의 죽음으로 인한 슬픔과, 그 절망의 어둠을 헤치고 쏟아지는 하늘의 빛. 이 빛과 그림자의 드라마로 인해 우리는 그림에서 삶과 죽음, 현실과 이상, 소외와 구원의 이야기를 보다 긴장 어린 시선으로 바라보게 된다.

흑백 단색조의 판화이다 보니 유화에 비해 훨씬 짙은 페이소스가 느껴진다. 슬픔의 그림자가 물에 떨어진 먹물처럼 퍼져 흐른다고나 할까. 주검은 왜 저렇게 볼품없이 거거거 내려지는가, 저 빈약한 육체로 예수는 어떻게 인류구원의 대업을 꿈꿀 수 있었을까 하는 생각마저 든다. 화면 가득한 슬픔과 절망, 탄식이 그 해체된 꿈의 파장을 증폭시킨다.

하지만 허무할 정도로 볼품없고 보잘 것 없는 주검을 통해 화가는 진정한 헌신과 희생의 이미지를 되살려내고 있다. 이 그림에서 우리가 감동받는 것은 예수가 대단한 힘을 가졌거나 엄청난 카리스마가 있어서가 아

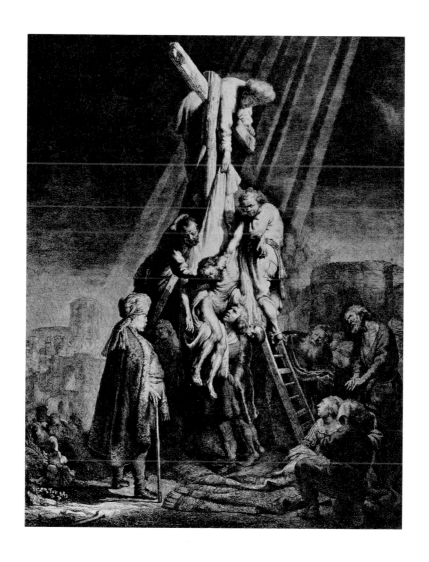

렘브란트 〈십자가에서 내려지는 예수〉

1633년, 에칭과 뷰린, 5판 중 제2판, 53×41cm, 푸시킨 미술관

니라 갖가지 정신적, 육체적 한계를 겪으면서도 끝까지 자신의 신념을 잃지 않고 있기 때문이다. 바로 거기서 감상자는 자기 자신의 삶과 실존을 되돌아보게 된다. 저 예수처럼 나도 인생의 빛과 그림자의 파도를 당당히, 진솔하게 헤쳐 나갈 준비가 되어 있는가? 저 예수처럼 나도 나의 양심과 열정에 정직할 수 있는가? 어둠 속에서 빛을 구하는 우리 영혼의 갈망이 선명히 느껴진다.

렘브란트의 판화세계는 가장 대표적 주제인 자화상과 종교 주제 외에 다른 여러 장르를 포함한다. 초상화와 풍경화, 누드화 등의 장르도 렘브란트가 관심을 많이 기울였던 분야다. 렘브란트의 대표적인 판화 초상화로는 〈판화상인 클레멘테 데 용헤〉와 〈설교자 얀 에이텐보하르트〉 등이 있지만 이런 작품보다 더 우리의 눈길을 끄는 초상화는 〈동양식 두건을 쓴 렘브란트의 어머니〉다.

혈육의 정이 은은히게 풍겨 나오는 이 작품에서 우리는 렘브란트가 어머니를 어떻게 느끼고 있었는지 생생히 간취할 수 있다. 누구보다 미덥고 고마우며 사랑스러운 분, 영원한 정신의 고향. 렘브란트는 어머니를 그렇게 느꼈던 것 같다.

렘브란트의 어머니는 제빵사의 딸이었다. 구수하고 푸근하며 부드러운 빵처럼 어머니는 아홉이나 되는 자녀들을 넉넉한 사랑으로 키웠다. 물

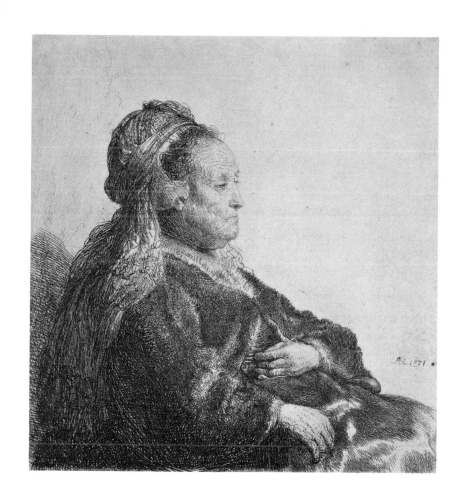

렘브란트 〈동양식 두건을 쓴 렘브란트의 어머니〉

1631년, 에칭, 3판 중 제2판, 13.3×12.6cm, 푸시킨 미술관

론 당시 의료환경이나 양육환경이 오늘날과 같지 않아 딸 둘을 어린 나이에 잃는 아픔을 겪기도 했다. 렘브란트의 부모는 아들을 라틴어 학교에 보낸 뒤 레이던 대학에 진학시켰으나 아들이 공부에 흥미를 붙이지 못하자 자퇴를 허용했다. 집안에 유례가 없는 화가의 길에 들어섰어도 어머니는 아버지와 함께 묵묵히 아들을 성원했다. 그 넓은 시야와 큰 사랑이 자양분이 되어 렘브란트는 마음껏 재주를 분출할 수 있었고, 미술사의 큰 별로 우뚝 설 수 있었다.

그림 속 어머니의 표정과 인상을 보노라면 어머니가 도량이 큰 분이었음을 알 수 있다. 웬만한 소동에는 꿈쩍도 하지 않을 묵직한 자세와 달관한 듯 먼 곳을 바라보는 시선이 인상적이다. 어머니의 이런 여유 있는 태도와 멀리 보는 시선을 렘브란트도 그대로 물려받았다.

렘브란트가 풍경을 판화로 제작하기 시작한 것은 1640년경부터다. 이후 10여 년 동안 나지막한 평지와 농가, 풍차, 나무들이 어우러진 풍경을 금속판에 새겼다. 대체로 차분하고 조용한 그림 속의 풍경은 초연한 듯한 인상을 주지만, 바로 그 특징으로부터 왜 이 시기에 판화 풍경이 많이 제작됐는지에 대한 작은 단서를 얻을 수 있다. 그렇다. 이 무렵부터 렘브란트의 상황이 어려워지기 시작한 것이다.

풍경은 말이 없지만 우리의 영혼을 위로해주는 힘이 있다. 인간의 영광과 욕망은 풍경의 숭고하고 위대한 표정에 비하면 아무것도 아니다. 풍경에는 신의 섭리가 담겨 있다. 지쳐 있을 때 풍경 앞에 서면 우리의 영혼

은 재충전되고 삶을 향한 용기 또한 새로이 얻게 된다. 때로 음울하거나 거친 풍경을 보다 보면 같이 울적해져서 우리의 궂은 심사를 거기에 투사하기도 한다. 렘브란트 역시 풍경을 보고, 그리며, 위로와 용기를 얻었을 것이고, 자신의 감정을 투사해 카타르시스를 느꼈을 것이다.

〈길 위의 세 오두막〉은 평화로워 보이는 〈오두막과 큰 나무가 있는 풍경〉과 달리 화가의 영혼이 지닌 강박과 불안감을 그대로 투영한 풍경화라 할 수 있다. 다소 어둡고 불안정한 구성, 거친 필치가 얼핏 반 고흐를 떠올리게 한다. 그만큼 내적 긴장이 선명히 드러나는 그림이다. 렘브란트의 당시 정신적 상황이 그다지 좋지 않았을 것으로 추정할 수 있다. 하지만 개인적인 고통과 관계없이 그림 자체는 매우 개성적인 특질을 띠며 높은 성취도를 보인다. 볼수록 울림이 큰 풍경화다.

누드 장르와 관련해 렘브란트의 가장 중요한 특징은 인체의 표현이 매우 사실적이라는 것이다. 렘브란드는 이상화하거나 과장하는 것을 좋아하지 않았다. 이상적인 육체의 아름다움을 표현하는 게 어려워서가 아니라 실제로 그렇지 않은데 그렇게 표현하는 것이 그의 구미에 맞지 않았던 것이다. 그래서 어떤 누드는 단순히 멋지지 않을 뿐 아니라 심하게 말해 아주 추해 보이는 경우도 있다.

〈목욕하는 디아나〉는 제목을 그렇게 달아놓지 않았다면 누구도 그림

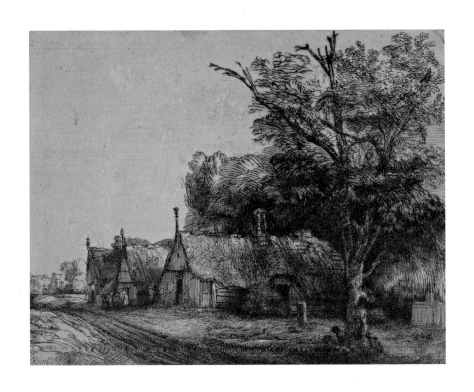

렘브란트 〈길 위의 세 오두막〉

1650년, 에칭과 드라이포인트, 3판 중 제3판, 15.3×191.1cm, 푸시킨 미술관

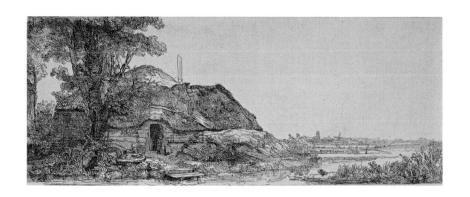

렘브란트 〈오두막과 큰 나무가 있는 풍경〉
1641년, 에칭, 13×32.5cm, 푸시킨 미술관

속의 여인을 젊은 미모의 여신으로 생각하지 않을 것이다. 그리스 신화에서 아르테미스로 불리는 사냥의 여신 디아나는 숲에서 님프들과 어울리며 야생의 미를 발산한 순결의 여신이다. 그 여신이 지금 렘브란트의 판화에서 불룩 나온 배와 쭈글쭈글한 피부를 '자랑'하고 있다. 추하다고 할 수는 없지만 미녀라고 부르기는 어렵다. 다만 저 사실적인 육체 묘사로부터 풍화를 견딘 돌이나 바위를 보는 것 같은, 삶의 진정한 이력이 느껴진다. 더불어 순박하고 악의 없는 얼굴 표정이 우리네 이웃 같은 따뜻함을 전해준다. 어쩌면 진정한 벌거벗음이란 이렇듯 자신의 자랑스러운 것과 부끄러운 것을 가리지 않고 모두 보여주는 것이 아닐까.

〈주피터와 안티오페〉는 그래도 여인의 육체가 좀더 예쁘게 표현된 경우다. 이탈리아 화가 안니발레 카라치의 판화를 참고해 그린 덕분에 그만큼 전통적인 미인상에 가까워졌다. 하지만 그렇다고 에로티시즘을 부러 강조해 그리지는 않았다. 렘브란트의 관심을 끈 것은 이른바 여인의 'S 라인'이 아니라 그녀의 몸을 타고 흐르는 빛과 그림자였다. 렘브란트에게는 빛과 그림자만이 영원한 진실이었다.

비록 파산하고 소외와 고독 속에 말년을 보냈지만 렘브란트는 끝없이 붓을 놀렸다. 더 이상 작품이 시장에서 예전 같은 힘을 발휘하지 못하고 또 그의 스타일이 시대에 뒤진 것이라는 비판이 제기되어도 개의치 않고 열심히 그림을 그렸다. 그런 그의 태도는 자신의 종국적인 승리를 믿는

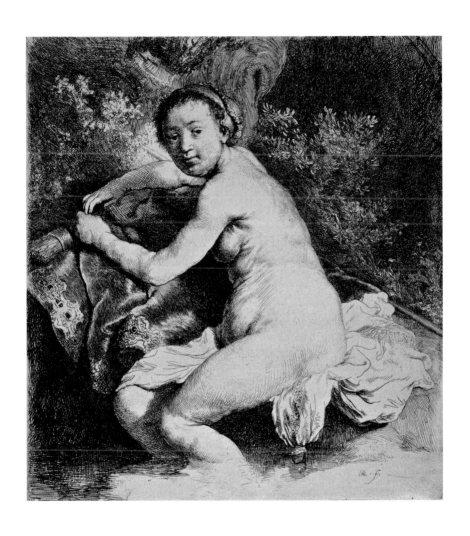

렘브란트 〈목욕하는 디아나〉

1631년경, 에칭, 유일판, 17.8×15.9cm, 푸시킨 미술관

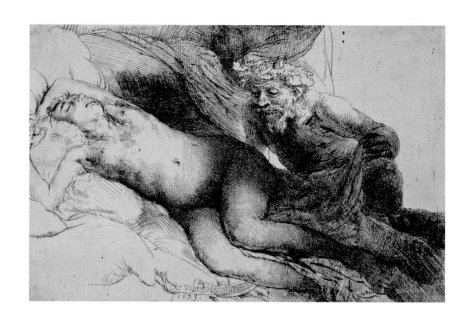

렘브란트 〈주피터와 안티오페〉
1659년, 에칭과 뷰린, 드라이포인트, 2판 중 제1판, 14×20.7cm, 푸시킨 미술관

순교자의 태도와 유사했다. 비록 당장은 어둠과 고난 속에 있을지라도 머지않아 새날, 새 세상이 올 것이라는 믿음이 없다면 누구도 신앙을 지키려고 목숨을 내놓지 않을 것이다. 자신의 예술에 대한 진정한 믿음이 있었기에 렘브란트는 그 빛의 도래를 기다리며 묵묵히 어둠의 시간을 참고 견딜 수 있었다. 오늘날 렘브란트의 빛이 저토록 찬란한 것은 그의 인내와 믿음이 그만큼 제대로 농익은 것이었기 때문이다. 렘브란트의 빛에 못지않게 그의 그림자에 경의를 표하게 되는 이유가 여기 있다.

종교,
칼이 되어
예술을
나누다
/
가톨릭과
프로테스탄트

16세기에 유럽은 이전에는 겪어보지 못한 큰 갈등을 겪는다. 종교개혁 운동으로 교회가 둘로 나뉜 것이다. 루터는 1517년 비텐베르크 대학의 성교회 정문에 '95개조 논제'를 걸어 재정난 타개를 위한 가톨릭교회의 면죄부 판매에 항의했다. 이것이 루터도 예상하지 못한 큰 운동으로 확산돼 마침내 교회가 둘로 나뉘는 엄청난 충격이 유럽 대륙을 강타했다.

르네상스 휴머니즘은 예술지향적이고 귀족적인 성격으로 말미암아 대중들에게 흡수되지 못하는 한계를 지녔던 데 반해, 프로테스탄티즘은 민중들의 내면에 흡수돼 그들의 변혁 욕구와 맞물림으로써 역사의 저변에

큰 영향을 끼쳤다. 이 파열음은 예술작품으로 표현되지 않을 수 없었다. 그 갈등의 파장이 그림의 주제가 되기도 하고 이전과는 다른 새로운 장르나 스타일의 그림이 나오는 밑거름이 되기도 했다.

먼저 종교개혁의 갈등이 밴 그림을 보자. 엘 그레코의 〈그리스도의 성전 정화〉다. 그림은 채찍을 든 그리스도를 중심으로 왼편에 장사하는 무리와 오른편에 예수를 추종하는 무리로 구성돼 있다. 예수는 장사하는 무리를 노여운 눈빛으로 노려보며 강하게 배척하는 포즈로 채찍질하려 한다. 하지만 그의 왼손은 어린아이를 쓰다듬듯 부드럽게 펴져 있다. 명상에 잠겨 있거나 진지한 대화를 나누는 화면 오른편 신도들에 대한 용서와 축복의 몸짓이다. 배경을 이루는 건물 벽 좌우상단에는 부조가 새겨져 있는데, 왼편은 아담과 하와의 낙원추방을 주제로 한 것이고 오른편은 이삭의 희생을 주제로 한 것이다. 낙원추방은 예수가 장사하는 이들을 내쫓는 내용과 상응하고 이삭의 희생은 예수가 믿음과 순종의 도를 지킨 이들을 축복하는 내용과 상응한다. 그림은 이처럼 철저히 이분법적인 구성으로 죄와 신앙을 표현하고 있다. 16세기의 열렬한 가톨릭교도였던 엘 그레코가 이 그림을 그린 이유는 자명하다. 왼편의 장사하는 무리가 바로 프로테스탄트들을 의미하며, 그들은 신의 성전을 더럽힌 죄인들이므로 강력한 처벌로 철퇴를 가해야 한다는 것이다.

그리스 크레타 섬 태생으로 본명이 도메니코스 테오토코폴로스인 엘

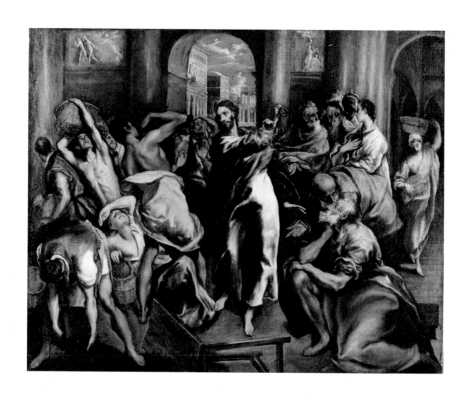

그레코 〈그리스도의 성전 정화〉

1600년경, 캔버스에 유채, 106×130cm, 런던 내셔널 갤러리

그레코는 신비로운 인상의 길쭉한 인체묘사로 유명한 매너리스트인데, 가톨릭 신앙에 얼마나 철저했는지 미켈란젤로를 대단히 존경했음에도 불구하고 그의 〈최후의 심판〉이 누드로 그려진 것에 불만을 느끼고 그 불경을 해소하기 위해 그림 속 인물들에게 붓을 대어 "옷을 입혀주겠다"고 나섰던 화가다.

프랑수아 뒤부아의 〈성 바르톨로메오의 학살〉은 종교갈등이 보다 끔찍하게 묘사된 그림이다. 성 바르톨로메오의 학살은 프랑스 가톨릭과 위그노 사이의 종교갈등이 발단이 돼 1572년 8월 수천 명의 위그노가 학살된 사건을 말한다. 종교개혁의 열풍이 전 유럽으로 번진 16세기 후반 프랑스에서는 주류인 가톨릭과 개신교도인 위그노 사이에 이른바 위그노 전쟁(1562~1598년)이 전개되었다. 당시 프랑스 국왕 샤를 9세의 어머니이자 섭정인 카트린 드 메디치는 신구교 사이의 평화를 위해 위그노인 나바르의 왕 앙리와 화해하려고 했다(나바르는 프랑스와 에스파냐 사이의 봉건 국가로 이 무렵 에스파냐 쪽 영토는 에스파냐에 복속됐고 프랑스 쪽 영토를 신교도인 앙리가 다스리고 있었다). 그래서 자신의 딸 마르고를 그에게 시집보내기로 마음먹었다. 하지만 결혼식을 맞아 많은 위그노들이 파리로 몰려들자 상황은 급변했다. 결혼식 직후 위그노의 세력강화를 우려한 카트린이 완고한 가톨릭 세력으로서 한때 자신의 숙적이었던 기즈 가문과 공모해 위그노 지도자들의 암살을 기도했다. 8월 24일 새벽에 시작된 이 참극으로

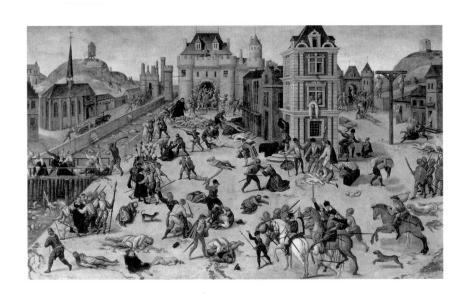

뒤부아 〈성 바르톨로메오의 학살〉

연도미상, 나무에 유채, 94×154cm, 로잔 미술관

10월까지 파리에서만 수천 명의 위그노가 학살되어 센 강이 시체로 넘쳤다. 그러나 카트린이 실제로 학살을 주도했는지는 확실하지 않다. 하지만 분명한 것은 가톨릭 쪽이 먼저 공세를 취해 수많은 위그노들이 이 광기의 희생양이 됐다는 것이다.

그림은 그 참상을 갖가지 살육장면을 통해 생생히 보여준다. 다소 소박하고 천진해 보이기까지 한 중세적 표현이 오히려 살육의 잔인성을 더욱 또렷이 부각시킨다. 인상적인 장면은, 그림 중앙에서 약간 왼쪽 상단에 검은 옷을 입은 카트린이 쌓여 있는 시체더미를 바라보고 있는 부분이다. 마치 연극을 총지휘하는 연출자 같다. 화가는 카트린을 이 사건의 핵심적인 원인 제공자로 의식하고 있는 것 같다. 종교적 불관용의 시대는 이처럼 극단적인 피의 보복을 불러오곤 한다. 위그노 전쟁뿐 아니라 네덜란드 독립전쟁, 독일의 30년전쟁 등 1560년경부터 한 세기 동안 이어진 유럽의 종교전쟁은 유럽의 정신과 경제를 모두 황폐화시켰다.

종교개혁 이후 종교적 갈등은 유럽 회화의 장르와 양식, 주제에 영향을 끼쳤다. 먼저 가톨릭권에서는 주제와 표현에 과거보다 교리를 엄격하게 적용하는 한편 성모와 성인들을 추앙하고 교회의 전통을 부각시키는 그림들이 많이 그려지게 됐고, 미술을 통해 종교적 감정 표현을 꺼려 했던 개신교권에서는 후원자로서 교회의 역할이 사라짐과 동시에 풍경화, 정물화 등 세속적인 회화 장르가 부상하게 됐다.

구교권(이탈리아) 화가 카라바조의 〈막달라 마리아〉는 참회의 기도가 지닌 아름다움을 표현한 작품이다. 머리를 풀어헤친 채 눈물을 흘리는 막달라 마리아에게서 참회의 아픔을 절절히 느낄 수 있다. 어두운 배경은 그녀의 마음이 지금 얼마나 무겁고 고통스러운지 나타내주고 있으며, 화면 위쪽으로 스며든 빛은 회개 뒤의 평화를 시사한다. 바닥의 보석들은 세상의 부귀영화가 다 소용없다고 이야기하고 있고, 기름이 든 유리병은 예수가 십자가에 못 박히기 전 막달라 마리아가 회개의 뜻으로 소중한 옥합을 깨뜨려 그 향유를 예수의 발에 부었던 사실을 상기시킨다.

이와 같은 참회자로서의 막달라 마리아 이미지는 중세 때부터 계속 제작돼왔으나 16세기 이후 새삼 중요하게 부각됐다. 그 이유는 앞에서도 말했듯 종교개혁과 이에 대한 반발, 곧 반종교개혁의 영향이 크다. 프로테스탄트는 가톨릭 교리와 전통에 전반적으로 도전하면서 특히 영세, 견진, 성체, 고해, 종부, 신품, 혼배 등 일곱 가지 성사 가운데 세례(영세)와 성찬(성체) 두 가지만 나름의 방식으로 인정했다. 가톨릭교회는 전통수호 차원에서 나머지 성사, 그 가운데서도 고해성사의 중요성을 특별히 강조했는데, 참회의 성인으로 유명한 막달라 마리아가 고해성사의 의미를 앞장서 대변하는 성인으로 그려지게 되었다.

가톨릭권의 회화가 이처럼 교회의 입장과 교리를 충실히 대변하는 동안 프로테스탄트권에서는 "루터주의가 지배하는 곳에서 문예는 소멸한다"라고 한 에라스무스의 말처럼 교회를 장식하거나 성인들을 추앙하는

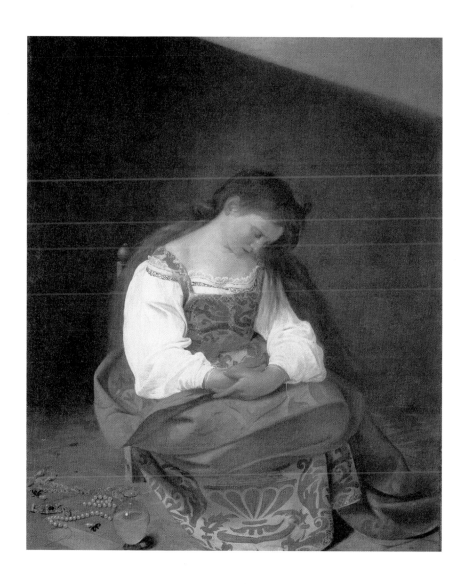

카라바조 <막달라 마리아>

1596~1597년, 캔버스에 유채, 122.5×98.5cm, 도리아 팜필리 미술관

미술작품이 급격히 줄어들었다. 프로테스탄트의 입장에서는 그런 조형물이 우상숭배에 가까운 것으로 보였던 것이다.

이렇듯 성화가 쇠퇴하다 보니 프로테스탄트권에서는 세속 장르인 풍경화와 정물화가 많이 제작되어 서양미술사상 처음으로 이들 장르가 종교화나 역사화, 인물화에 버금가는 주요 장르로 부상한다. 네덜란드 화가 피터르 산레담은 이렇게 주요 장르로 거듭난 풍경화를 그리되 산과 들이 아니라 교회 내부를 형상화한 매우 독특한 화가였다. 그의 교회 내부 그림은 당시 종교개혁이 교회장식을 어떻게 변화시켰는지를 생생히 보여준다.

산레담이 그린 〈하를럼의 흐로터 케르크 내부〉에서 교회 내부 풍경은 그야말로 병원처럼 새하얗다. 가톨릭교회에서 흔히 보게 되는 성모자상이나 성인조각상, 종교화 같은 것을 하나도 볼 수 없다. 기둥에 걸려 있는 액자는 성화가 아니라 교인가문의 문장이나 교인의 장례식 때 사용된 의시물이다. 화려한 종교적 조형물이 보이지 않으니 교회는 그만큼 깊은 기도와 명상에 잠긴 듯 조용하다. 근면과 절약으로 대변되는 금욕적인 프로테스탄트 윤리가 눈에 잡힐 듯하다.

프로테스탄트 지역에서는 종교화 대신 세속 장르의 그림이 많이 그려졌다고 하지만, 그 세속성이라는 것이 프로테스탄트 휴머니즘과 합리주의에 입각한 것인 까닭에 방탕함과는 거리가 멀었다. 프로테스탄트들은

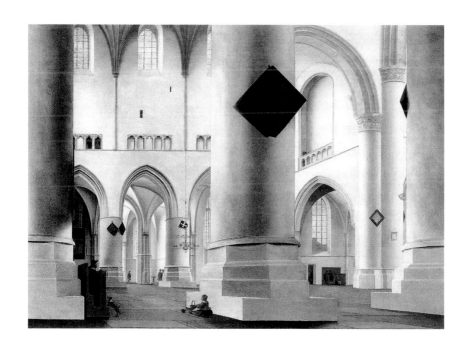

산레담 〈하를럼의 흐로터 케르크 내부〉
1636~1637년, 나무에 유채, 59.5×81.7cm, 런던 내셔널 갤러리

성모나 성인의 영광을 그린 그림을 꺼려한 만큼이나 관능적이거나 퇴폐적인 그림도 혐오했다. 그래서 작은 정물화 하나를 그려도 그것이 단지 눈을 즐겁게 하는 데 그치지 않고 자신들의 철학과 가치를 드러내주기를 원했으며, '일상에 물든 신앙'으로 자신들의 정체성을 확인하고 싶어했다. 정물화 가운데서도 유독 바니타스 정물화가 발달한 것은 그런 이유에서다.

바니타스란 라틴어로 '허영' '덧없음' '무상' '허무' 등을 의미한다. "헛되고 헛되며 헛되고 헛되니 모든 것이 헛되도다"라고 한 성경구절(전도서 1장 2절)이 이 정물화의 정신적 바탕이다. 바니타스 정물화는 인생의 유한함과 허무함을 돌아보며 진정한 구원은 오로지 그리스도를 향한 믿음을 통해서만 가능하다고 역설한다.

이 정물화의 대표적인 걸작 가운데 하나인 얀 트렉의 〈바니타스 정물〉을 보자. 해골과 담뱃대, 병, 스케치, 악부, 투구, 악기 등 다양한 사물이 보인다. 구도와 구성이 복잡한 듯하면서도 적절한 균형을 이루고 있다. 이 사물들은 모두 덧없음에 대해 말한다. 해골은 마른 짚을 면류관처럼 쓰고 있다. 인생의 영광이 아무것도 아니라는 의미다. 담뱃대와 비누거품, 조가비, 병은 사라지거나 깨지는 사물이다. 이 역시 허무의 상징이다. 비싼 비단천이 상징하는 부와 투구가 상징하는 힘, 예술이 상징하는 아름

트렉 〈바니타스 정물〉

1648년, 나무에 유채, 90×78cm, 런던 내셔널 갤러리

다움도 모두 풀잎 위의 이슬이요, 아침 안개 같은 것이다. 이런 그림을 보며 네덜란드의 프로테스탄트들은 세상 모든 것이 신의 뜻 아래 있음을 일상적으로 되새겼다. 이처럼 신앙의 시대 그림들을 보노라면 신앙의 변화가 예술의 변화에 끼친 영향이 그대로 드러난다.

2
ART CAFE

그림 속 모델 이야기

서양
미인상의
변천사
/

**보이는 아름다움과
보이지 않는 아름다움**

이상적인 미인의 이미지는 어느 문명을 막론하고 소망의 상징으로 기능해왔다. 미인의 이미지는 사람들에게 기쁨을 주고 꿈을 준다. 누구나 그런 미인이 되고 싶고, 그런 미인과 사귀고 싶다. 그런 만큼 우리는 이상적인 미인상에 담겨 있는 우리의 원망願望과 삶의 철학, 가치관을 소중히 여기고 발전시키려 노력하게 된다.

한국의 전통적인 미인은 모나지 않고 부드러우며, 자연스러운 아름다움을 전해준다. 바른 인품과 고운 마음씨로부터 격과 기품이 뿜어져 나온다. 그런 육체와 정신의 조화를 볼 때 우리는 충일한 행복감을 느낀다. 이

렇듯 우리의 미인은 스스로 아름다울 뿐 아니라 주위 사람들을 편안하고 행복하게 해주는 선녀 같은 존재다.

하지만 서양의 미인은 우리의 미인과는 다소 다른 이미지를 지니고 있다. 서양의 미인도 사람들로부터 사랑을 받는 것은 마찬가지지만, 은은하게 매력을 발산하기보다 강렬하게 시선을 사로잡는 존재다. 착한 선녀라기보다는 권력을 지닌 공주다.

8등신이니 황금비율이니 하는 말에서 느낄 수 있듯, 서양 미인은 무엇보다 '조형적인 아름다움'을 지닌 존재다. 몸의 비례 같은 조형적 아름다움이 높이 평가되고, 이는 심지어 숫자나 도형으로 정식화될 수도 있다.

거칠게 말해 우리의 미인에 대한 이상은 수치화하기 어려운 것이나, 서양의 미인에 대한 이상은 수치화가 가능한 것이다. 아름다움이란 어차피 이상과 관련이 있는 것이지만, 그 이상의 본질이 이렇게 다르다. 그만큼 서양의 미인상은 우리의 눈을 즐겁게 한다.

고대 그리스의 화가 제욱시스와 관련된 일화는 조형적이고 감각적인 것을 중시하는 서양 미인상의 특질을 잘 보여준다. 제욱시스는 크로톤 시의 요청으로 미인의 대명사인 트로이의 헬레네를 그려주었다. 매우 아름다운 작품으로 완성되었는데, 이 그림을 위해 그는 다섯 명의 크로톤 처녀를 선별한 뒤 각각의 아름다운 부위를 따 완벽한 미인상을 만들었다. 그 구체적인 경위를 키케로는 이렇게 말한다.

그림 속
모델 이야기

에드윈 롱 〈선택된 다섯 처녀〉(크로톤의 제욱시스)

1885년, 캔버스에 유채, 152.4×243.8cm, 러셀코츠 미술관

"크로톤 시민들은 평의회 결의에 따라 처녀들을 한자리에 모았다. 그러고는 화가(제욱시스)에게 원하는 처녀를 선택할 수 있는 권한을 주었다. 그래서 그는 다섯 명을 골랐는데, 그 처녀들의 이름은 여러 시인들에 의해 후대까지 전해졌다. 아름다움에 관해 가장 믿을 만한 판단력을 가진 이들이 선별한 처녀들이었기 때문이다. 자연은 하나의 사물이 모든 부분에서 완벽한 아름다움을 갖도록 허용한 적이 없기 때문에 그 또한 하나의 신체에서 그가 찾는 아름다움의 모든 것을 얻으리라 믿지 않았다(결국 제욱시스는 그가 고른 처녀들의 가장 훌륭한 생김새를 따 모아 그림의 모델로 삼았다)."

일종의 공리주의적인 사고 아래 인위적인 선별과 조합의 과정을 거쳐 이상적인 미인을 만들고 이를 찬미했다는 이야기다. 여기서 우리는 서양인들이 전통적으로 외모의 균형과 조화를 미인의 우선적인 기준으로 삼고 내면적 가치는 부차적으로 다루는 모습을 볼 수 있다. 그런 까닭에 서양의 미인사는 시대의 취향과 미감이 변할 때마다 무엇보다 외모의 변화를 통해 그 흐름에 적극적으로 부응해가는 모습을 보여준다.

제욱시스 일화가 일러주듯 서양 고대 미인의 기준은 형태의 완벽한 조화와 균형에 있다. 〈밀로의 비너스〉 〈카피톨리노의 비너스〉 등이 그 대표적인 표본이다. 이들 비너스상에서 우리는 군더더기 없이 조화로운 인체의 아름다움을 볼 수 있다. 조형미가 서양 미인상의 뿌리를 이룬 결과, 서양의 미 관념이 보편적인 미의 기준으로 작동하게 된 오늘, 완벽한 미

인치고 '성형미인'이 아닌 사람이 드문 세상이 되었다.

그러나 서양 중세는 고대와는 다소 다른 미인 관념을 펼쳐 보인다. 서양 중세는 다른 무엇보다 기독교의 가치가 사회를 압도하던 시대였다. 널리 알려져 있듯 기독교는 현세적인 가치보다 내세적인 가치를 추구하는 종교다. 당연히 서양 중세는 현세적인 아름다움을 표현하는 데 소극적이었을 뿐만 아니라 에로티시즘의 미학을 터부시했다. 그러다 보니 고대 그리스 로마로부터 이어온 여성미의 표현이 많이 잦아들게 되었다. 중세 말에 제작된 한스 멤링의 〈밧세바〉를 보면, 아름다운 용모로 소문난 밧세바의 모습이 썩 매력적으로만 보이지 않는다.

고대의 기억이 사라진 이 무렵에는 가느다란 팔과 다리, 그리고 사과 같은 젖가슴, 서양배처럼 불룩 나온 배를 가진 여성이 아름답다고 생각했다. 그래서 그림의 밧세바 역시 가슴이 사과처럼 작게 도드라져 있으며 배가 불룩 나와 있다. 사과 같은 가슴에서 소녀의 순수함을, 서양배 같은 배에서 모성을 떠올리게 된다. 미의 기준이 순수함이나 모성 같은 정서적인 가치와 적잖이 관련되어 있음을 알 수 있다.

하지만 휴머니즘의 부활을 알린 르네상스 시대에 들어서는 다시 조형적인 아름다움에 기초한 미인 관념이 되살아난다. 고대 비너스처럼 완벽한 육체의 균형과 조화를 드러내 보이는 미인들이 빈번히 그려진다. 티치아노가 그린 〈우르비노의 비너스〉는 고대의 이상미를 선명히 되살려놓

멤링 〈밧세바〉

1482년경, 나무에 유채, 192×85cm, 슈투트가르트 미술관

은 미인이다. 유려하고 감각적인 'S 라인'이 돋보인다.

　17세기 바로크 시대의 미인들은 보다 글래머러스하게 변한다. 절대왕
정이 유럽을 지배하던 이 시기는 과거 어느 때보다 과시적인 미의식이 사
람들을 사로잡던 시기다. 루벤스의 〈모피를 두른 엘렌 푸르망〉에서 보듯
자칫 글래머러스한 모습이 지나쳐 우람하고 살집이 많은 듯한 인상을 주
기도 한다. 이런 흐름은 18세기 로코코 시대에 들어서면서 소녀 스타일
의 깜찍하고 상큼한 미인상으로 대체된다. 부셰의 〈목욕 후의 디아나〉나
〈엎드린 소녀〉가 그 대표적인 작품이다. 절대권력을 과시하던 왕의 궁정
에서 세련된 귀족들의 살롱으로 문화의 축이 옮겨간 데 따른 현상이라 할
수 있다.

　19세기의 미인상은 글래머러스한 아름다움이나 소녀 스타일의 깜찍한
아름다움을 떨치고 다시 원형적인 미인의 이상을 재현한다. 고대와 르네
상스의 '본류 전통'에 가까워지는 것이다. 날씬하면서 군더더기 없는 8등
신 형태가 되살아난다. 앨머 태디마의 〈온욕실〉에서 우리는 고대의 완벽
한 조각이 따뜻한 체온을 가진 인간으로 변해 되살아난 듯한 느낌을 갖게
된다. 조화와 균형에 있어 나무랄 데가 없다. 바로크적 과잉이나 로코코
적 변덕 없이 전체적으로 말끔한 인상이다. 현대적인 개성미도 지니고 있
어 오늘날의 미인상에 상당히 근접한 인상을 준다.

이주헌의
　　　아트카페

티치아노 〈우르비노의 비너스〉

1538년, 캔버스에 유채, 119×165cm, 우피치 미술관

루벤스 〈모피를 두른 엘렌 푸르망〉

1635~1640년, 나무에 유채, 176×83cm, 빈 미술사 박물관

태디마 〈온욕실〉

1881년, 나무에 유채, 24.1×33cm, 레이디 레버 아트 갤러리

오늘의 미인상은 이와 같은 19세기의 미인상에 살을 약간 더 빼고 가슴을 좀더 풍성하게 만들어 보다 에로틱한 모습으로 진화한 것이라고 생각하면 되지 않을까. 하체 길이가 보다 길어져 다소 과장된 균형을 취하게 됐다는 사실도 짚고 넘어가야겠다. 물론 그 같은 과장은 오늘의 우리에게 부조화로 인식되지 않고 상당히 '쿨'한 인상을 준다.

이런 서양의 미인상을 적극적으로 수용해 추종하고 있는 형편이지만, 오늘의 한국인들 입장에서는 이런 현대적인 여성미와 우리의 전통 여성미를 어떻게 조화시켜 나가느냐가 앞으로 중요한 미적 과제가 될 것이 분명하다. 문화와 문화가 만났을 때의 가장 아름다운 모습이 일방적으로 지배하는 게 아닌 이상, 바람직한 조화와 창조적인 혼융의 길을 찾는 것이 최상의 선택이기 때문이다.

우리의 미인상은 외적인 아름다움에만 국한하지 않고 격과 기품 같은 내면의 조건을 매우 중요하게 다루고 있으므로 갈수록 각박해지는 현대 사회에서 그 가치가 더욱 높아질 수밖에 없다. 미래 한국의 미인은 그만큼 보이는 아름다움과 보이지 않는 아름다움을 두루 조화롭게 발전시켜 나가는 시대의 리더가 될 수 있을 것이다.

'이기적'인 미인,
헬레네
/

**가장 아름다운 여인과
트로이 전쟁**

트로이의 왕자 파리스는 헤라와 아테나, 아프로디테 세 여신 가운데 가장 아름다운 여신을 뽑아야 하는 어려운 과제를 떠맡았다. 유명한 파리스의 심판 이야기다. 이 겨룸에서 파리스는 아프로디테를 최고의 미녀 신으로 선정했다. 그 배경에는 아프로디테가 그에게 "세상에서 가장 아름다운 여인을 주겠다"고 한 약속이 있었기 때문이다.

"권력과 부를 주겠다"라는 헤라의 약속도, "전장에서의 명예와 명성을 주겠다"라는 아테나의 약속도 절세미인을 주겠다는 아프로디테의 약속을 결코 넘어설 수 없었다. 미인은 이처럼 모든 것을 능가하는 원망의 대

상이다. 그로 인해 트로이 전쟁 같은 엄청난 재난이 발생했지만 말이다.

고대의 두 민족을 전쟁의 소용돌이에 빠뜨리고 그로 인해 무수한 영웅이 죽게 만든 전설의 미인 헬레네. 하지만 실제로 헬레네가 잘못한 것은 없었다. 그녀에게 잘못이 있었다면 너무나 아름다운 용모를 가지고 태어났다는 것이다. 헬레네는 서양에서 가장 완벽한 용모를 지닌 미인의 대명사다. 외모가 비길 데 없이 아름다운 천연 미인이다.

헬레네는 제우스와 레다 사이에서 태어났다. 제우스가 백조의 모습으로 다가가 레다와 결합했기 때문에 레다는 사람이 아니라 알을 낳았고, 헬레네는 그 알을 깨고 나왔다.

헬레네의 미모는 어렸을 때부터 이미 온 세상에 그 명성이 자자했다. 불과 열두 살의 나이에 헬레네는 영웅 테세우스에게 납치됐다. 아직 어려서 신부로 삼기는 힘들었는지 테세우스는 헬레네를 자기 어머니 아이트라에게 맡겨 기르도록 했다. 하지만 테세우스가 친구 페이리토스와 지하세계로 모험을 떠난 동안 헬레네의 쌍둥이 오빠들이 누이를 무사히 구출해 자신의 나라로 돌아갔다. 헬레네를 두고 벌어진 트로이 전쟁의 전주가 이때 이미 나타났다고나 할까, 순탄치 않은 헬레네의 삶을 예고하는 사건이었다.

헬레네가 성장해 신랑을 정할 때도 그리스 영웅들 사이에서는 상당한 각축이 벌어졌다. 당시 그리스의 내로라 하는 집안 총각은 모두 헬레네의 집에 와 구애하는 상황이었다. 신랑이 정해지면 탈락한 다른 총각들이 어

떤 난동을 부릴지 몰라 헬레네의 가족들은 하루하루를 조마조마하게 보냈다. 이때 영웅 오디세우스가 나서서 누가 헬레네의 신랑이 되든 두 사람의 생명과 권리를 끝까지 보호하자고 제안했고, 이에 모든 구혼자들이 동의해 마침내 스파르타의 왕 메넬라오스가 합법적인 신랑으로 뽑힐 수 있었다.

어쨌든 결혼은 헬레네에게 커다란 행복과 안정을 가져다주었다. 하지만 그것도 잠시, 아프로디테가 제멋대로 파리스에게 한 약속으로 인해 그는 파리스에게 넘겨질 수밖에 없었다. 기혼, 미혼 여부를 가리지 않고 무조건 세상에서 가장 아름다운 여인을 주겠다고 약속한 아프로디테는 그런 점에서 매우 무책임한 여신이었다. 그러나 어쩌겠는가, 그런 신의 농간에 놀아나는 것이 인간의 운명인 것을. 그렇게 해서 헬레네는 파리스와 함께 트로이로 달아나버렸고, 이에 분개한 메넬라오스가 그리스 군대를 이끌고 출정함으로써 참혹한 트로이 전쟁이 벌어졌으며, 아킬레우스를 비롯해 무수한 영웅들이 한 줌 흙으로 사라졌다.

이 비참한 전쟁 뒤 메넬라오스와 재결합한 헬레네는 아픈 과거를 잊고 늙도록 행복하게 살았다. 죽어서는 낙원인 엘리시온에 갔다고 한다. '미인박명'이라더니 오히려 행복한 후년의 삶을 산 셈이다. 전쟁에서 이겨 헬레네를 잡으면 가만두지 않겠다고 날뛰던 전 남편 메넬라오스는 그녀를 다시 보자 언제 그런 마음을 품었냐는 듯 분노를 풀었다. 예쁘면 이처럼 화도 면하는 법인 것 같다.

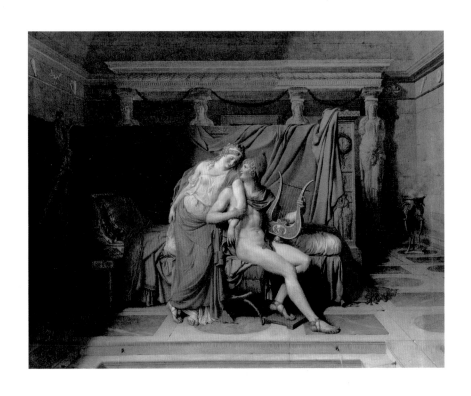

다비드 〈헬레네에게 구애하는 파리스〉

1788년, 캔버스에 유채, 147×180cm, 루브르 박물관

다비드의 〈헬레네에게 구애하는 파리스〉는 파리스가 먼저 음악으로 헬레네의 경계심을 푼 뒤 사랑의 밀어를 속삭여 그녀의 마음을 완전히 사로잡는 장면을 그린 그림이다. 볼이 발갛게 상기된 헬레네는 파리스에게 몸을 기대어 자신의 사랑을 표현한다. 선명히 드러난 어깨와 안이 비치는 속옷, 그리고 흘러내린 겉옷이 헬레네의 아름다운 몸매를 부각시켜 온 세상이 왜 이 여인에게 반했는지 알게 해준다. 아프로디테 여신 덕에 파리스는 지금 세상에서 가장 아름다운 여인을 배필로 얻게 됐지만, 그것이 자신과 동포들에게 엄청난 저주가 될 것이라는 사실을 아직 잘 모르고 있다.

헬레네의 아름다움은 헬레네 자신에게도 대단한 것이었던 모양이다. 르네상스의 대가 프라 안젤리코의 추종자가 그린 〈헬레네의 납치〉는 파리스가 헬레네를 납치하는 장면을 묘사하고 있다. 이 그림에서는 두 연인이 함께 야반도주하는 게 아니라 파리스가 헬레네의 미모를 탐내 그녀를 납치하는 장면으로 묘사하고 있다. 그림 한가운데, 헬레네를 업고 뛰는 파리스가 보인다. 파리스뿐만 아니라 다른 트로이의 남자들이 스파르타의 여자들을 함께 납치하고 있다. 그림 오른쪽에는 납치 장소가 된 아폴론과 아르테미스의 신전이 보이고, 왼편으로는 이들을 실어 나르기 위해 정박한 배가 보인다. 화가는 헬레네에게 화려한 장식의 옷을 입혀놓았는데, 동그란 얼굴에 붉은 뺨이 그렇게 매력적일 수 없다. 눈, 코, 입도 오밀

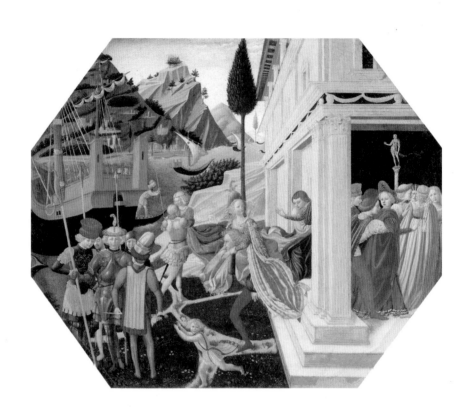

프라 안젤리코의 추종자 〈헬레네의 납치〉

1450년경, 캔버스에 템페라, 50.8×61cm, 런던 내셔널 갤러리

조밀 귀엽다. 수도사였던 프라 안젤리코가 지니고 있던 미인에 관한 관념을 선명히 읽을 수 있다. 이처럼 헬레네는 서양의 모든 화가들에게 자신의 이상적인 미인상을 표현해볼 수 있는 가장 대표적인 소재였다.

사포여,
사랑을
노래하라
/

**그림으로 쓴
시**

사랑하는 어머니, 저는

더 이상 베짜기를 할 수 없어요.

차라리 아프로디테를 탓하세요.

그녀처럼 부드럽게

저 소년에 대한 사랑으로 나를 거의 죽게 만들었으니까요.

_ 사포, 〈아무 소용이 없어요〉

춘정에 흔들리는 소녀의 마음을 무척이나 친근하고 다감한 언어로 표

현한 시다. 사포의 노래가 서양인들의 마음에 끼친 영향은 부그로의 〈방
해받은 일〉 같은 작품에서 특히 잘 드러난다. 실 뭉치를 손에 들고 막 일
을 시작하려던 고대의 소녀. 살랑거리며 다가오는 봄바람에 그만 마음이
동하고 말았다. 봄바람은 단순한 공기의 흐름이 아니다. 그것은 사랑의
손짓이요, 그리움의 날갯짓이다. 화가가 소녀 귓가에 아기 에로스를 그린
것은 그 춘풍의 매혹적인 힘을 표현하기 위한 것이다.

 이처럼 사랑에 빠진 소녀의 모습은 예로부터 시와 회화의 매력적인 주
제였다. 사포의 시가 그 아름다움을 고대의 하늘에 노을처럼 물들였다면,
부그로의 그림은 그 아름다움을 근대의 대지 위에 화사한 꽃으로 피어
나게 했다. 얼마나 많은 예술가들이 사포처럼 노래하고 싶어 해왔는가?
2,500여 년의 세월을 사이에 두고 있지만, 사포의 시와 부그로의 그림은
마치 의기투합해 만들어낸 작품인 양 서로 잘 어울리는, 완벽한 짝을 이
루고 있다.

 고대 그리스의 최고 시인 가운데 한 사람으로 꼽히는 사포(기원전 610년
경~580년경)는 그리스 레스보스 섬의 미틸레네 태생이다. 명망 있는 귀족
집안 출신이었던 그녀는, 역시 안드로스 섬 출신의 부유한 남자 케르콜라
스와 결혼했다. 사포가 한때 다른 귀족들과 더불어 레스보스 섬에서 추방
돼 시칠리아에서 살았다는 기록이 정설이지만, 어쨌든 그녀는 생애 대부
분을 고향에서 시를 지으며 지냈다.

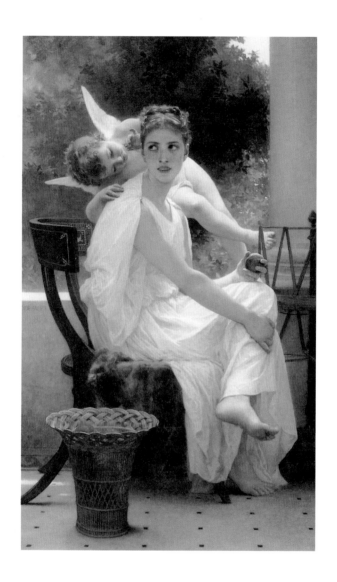

부그로 〈방해받은 일〉

1891년, 캔버스에 유채, 163.5×100cm, 암허스트 컬리지 미드 미술관

무척 아름다운 시어로 누대에 걸쳐 칭송받았던 사포. 그는 아르킬로코스와 알카이오스를 제외하면 고대 그리스 시인 중 독자로 하여금 사적인 친밀감을 느끼게 하는 데 가장 능했던 시인으로 꼽힌다. 그의 시어는 문학적이라기보다는 세속적이었고, 시구는 간결하고도 직접적이면서 회화적이었다. 마치 저 하늘 높이 떠서 자신의 사적인 환희와 고통을 비판적으로 내려다보는 것 같은 차분함이 엿보이지만, 그 차분한 전개 속에서도 원초적인 감정의 힘을 결코 잃지 않는 탁월할 재능을 지녔다는 평가를 받는다. 방대한 작품을 쓴 것으로 추정되나, 완전한 형태로 지금까지 전해지는 시는 28행짜리 한 편뿐이고, 모두 합해서 700여 행에 이르는 인용이나 단편이 남아 있다.

19세기 그림 〈사포와 알카이오스〉는, 네덜란드 출신임에도 빅토리아 여왕 시절의 영국 화단을 압도했던 대가 앨머 태디마의 대표적인 출세작이다. 사포에 대한 화가의 환상이 아름답게 표현돼 있다.

지중해의 푸른 물결과 소나무가 시원한 배경을 이루고 있는 가운데 당대 최고의 시인인 사포와 알카이오스가 서로 시를 교환하고 있다. 이 주제 자체는 화가의 상상에서 나온 것이 아니다. 실제로 두 사람은 이처럼 즐겨 시를 나눴다고 한다. 사포의 주위에는 아리땁고 순수해 보이는 소녀들이 앉아 있는데, 이는 레즈비언으로서 사포의 존재를 과시하기 위한 화가의 연출이다. 턱을 괸 사포는 알카이오스의 시가 얼마나 감동적인지 깊

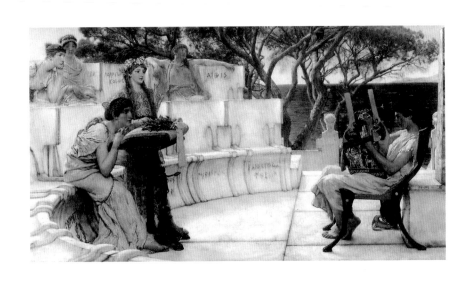

태디마 〈사포와 알카이오스〉

1881년, 캔버스에 유채, 66×122cm, 월터스 아트 갤러리

이 매료된 표정으로 바라보고 있다. 클리스모스라고 하는 고대 그리스 의자에 앉아 있는 알카이오스는 수금, 엄밀히 말해 키타라를 연주하고 있는데, 그 악기에는 음악의 신인 아폴론과 그의 누이 아르테미스가 조각돼 있다. 그의 시가 가히 음악의 신을 감동시킬 만한 것임을 화가는 이렇게 표현했다. 물론 알카이오스의 낭독이 끝나면 사포의 전설적인 노래가 지중해의 푸른빛을 더욱 영롱한 빛으로 떨게 만들 것이다. 시의 위대함과 아름다움이 부드러운 노래처럼 다가오는 그림이다.

사포의 시적 주제는 주로 가까운 여자들과의 우정이나 사랑, 증오 등을 표현하는 내용이 대부분이었다고 한다. 그가 여성 동성애자의 상징처럼 여겨지는 이유가 무엇보다 이와 관련이 있다. 당시 레스보스 섬의 유한계급 여성들은 비공식적인 사교 모임을 통해 한가롭고 우아한 여가 문화를 즐기곤 했는데, 특히 시를 짓고 낭송회를 갖는 것이 큰 유행이었다. 이런 모임의 주도자 가운데 하나였던 사포는 남다른 카리스마로 멀리 떨어진 곳으로부터도 예찬자가 찾아올 만큼 인기를 누렸다고 한다. 이런 사교 모임이 갖는 성격상 안팎으로 넘쳐나는 사랑과 우정, 질투, 미움, 경쟁의 드라마는 사포에게는 중요한 시적 영감의 원천이 되어주었다. 사포는 이름은 밝히지 않은 채 다른 여성들에 대한 자신의 감정을 부드러운 흠모에서 열정적인 사랑까지 다채롭게 표현했는데, 이런 자료들을 오늘날에 비해 세세히 살필 수 있었던 고대의 평자들은 사포가 레즈비언이었다고 단언했다. 물론 사포가 시로 표현한 감정이 단순한 우정을 넘어서는 부

분이 있음은 분명해 보이지만, 현존하는 자료만으로는 그녀와 그녀의 동료들이 본격적인 동성애 행위를 했는지는 명확히 확인할 수 없다. 하지만 분명한 것은 사포를 포함해 레스보스 섬 여성들의 이런 문화가 오늘날 '레즈비언'이라는 말을 낳았다는 사실이다.

이처럼 레즈비언으로 그려진 사포는 그 시적 재능에 대한 찬미와 더불어 회화에서 매우 낭만적인 미인상으로 표현되곤 했다. 이를테면 수금을 든 비너스의 이미지 같은 것이 그것이다. 특히 누드의 경우 수금이 옆에 있어서 그녀인지 알 수 있지, 그 모습 자체는 여느 비너스나 님프와 다를 바가 없다. 하지만 가장 인상적인 사포 주제는 이런 낭만적인 미인상보다 투신자살하는 모습이다. 절벽에서 뛰어내려 스스로 목숨을 끊은 그녀는 바로 그 파괴적인 결말로 자신과 관련된 모든 이야기를 신화로 승격시켰다. 어떤 예술가든 뜨거운 심장으로 형상화하지 않을 수 없는 주제로 삶을 마감한 것이다.

사포가 레우카스 절벽의 '연인들의 투신 바위Lover's leap'에서 뛰어내린 것은 그렇게 하면 죽지도 않고 상사병도 낫는다는 속설을 믿었기 때문이라고 한다. 사포는 미틸레네의 선원 파온을 열렬히 사랑했으나 끝내 그 사랑을 이룰 수 없어 투신을 감행했다는 것인데, 이 이야기는 사실이라기보다는 후대에 만들어진 것으로 보인다. 하지만 신고전주의의 거두 자크 루이 다비드는 파온에 대한 사포의 사랑을 보편적인 연인들의 사랑으로 묘사한 인상적인 작품 하나를 남겼다. 1809년 작 〈사포와 파온〉이 그것이다.

의자에 비스듬히 기대앉은 사포는 감미로운 사랑에 푹 젖어든 모습이다. 사포보다 어린 미남 청년 파온은 한손으로 연인의 뺨을 다정히 어루만지고 있다. 이 그림만 봐서는 두 사람이 끝내 사랑을 이루지 못하고 비극적인 결말을 맞게 된다는 사실이 믿기지 않는다. 그만큼 그림 속의 사포와 파온은 서로를 향한 열정과 확신으로 충만해 있다. 그 사랑이 수원지가 되어 사포에게는 지금 새로운 시적 영감이 떠오르고 있는 듯하다. 무릎 위의 종이와 에로스의 손에 들린 수금이 이를 증명한다. 사포는 손을 내뻗어 그 영감을 아름다운 노래로 연주할 태세다. 그녀의 감미롭고 은은한 사랑 노래는 이 방 안을 충만히 떠돌다 끝내 저 창 너머 온 세상으로 퍼져나갈 것이다. 프랑스 대혁명을 전후하여 불굴의 투사적인 고대 영웅상을 그려온 다비드가 이처럼 부드러운 상상을 했다는 사실이 이채로운데, 나폴레옹 체제 이후 사회가 보다 안정되면서 다비드도 사포처럼 부드럽고 살가운 영웅이 필요했던 것 같다.

사포의 최후를 그린 대표적인 걸작으로는 상징주의 화가 구스타브 모로의 〈사포의 죽음〉이 첫 손가락에 꼽힌다. 모로로부터 이 그림을 선물받은 문인은 감사 편지에 다음과 같은 글귀를 써넣었다.

"당신의 사포는 끝없는 시의 한 페이지입니다. 당신의 뮤즈처럼 음울하고 달콤하고 심오한……."

작지만 깊은 울림이 있는 이 그림은 한 시인의 비극적인 종말을 원초

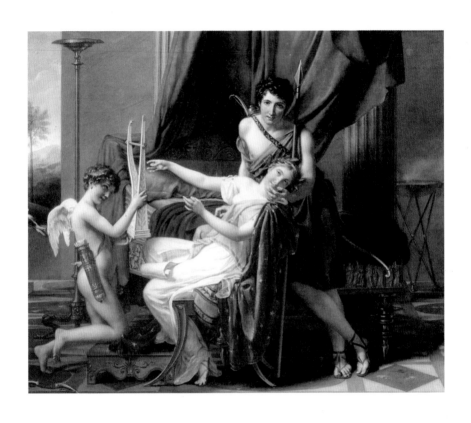

다비드 〈사포와 파온〉

1809년, 캔버스에 유채, 225.3×262cm, 에르미타주 미술관

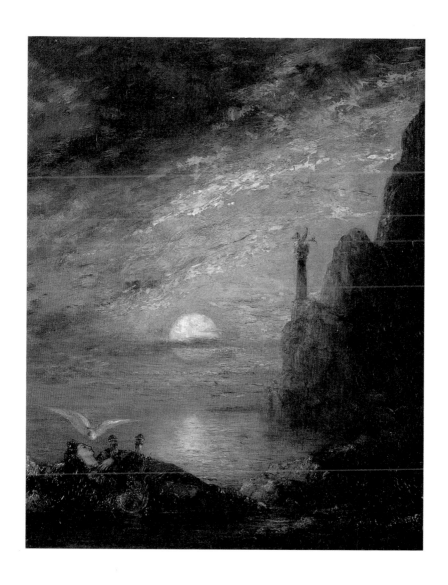

모로 〈사포의 죽음〉
1873년, 나무에 유채, 26×21cm, 모로 미술관

적인 슬픔의 풍경으로 승화시키고 있다. 광활한 공간 너머로 뉘엿뉘엿 지는 해는 시인의 살아생전 모든 열정을 토해내고, 이를 배웅하는 바위와 바다는 복받쳐오는 슬픔을 무한한 인내로 참고 있다. 이들의 표정이 그럴 수 없이 극적이지만, 그림의 진정한 초점은 화면 왼편 맨 아래쪽에 있다. 비록 투신했으나 평안히 잠들어 있는 사포의 주검. 화려한 그의 치장은 그가 귀족 출신이라는 사실과 매우 고급스럽고 까다로운 취향을 지니고 있었음을 잘 나타내준다. 그 화려한 주검을 한 마리의 흰 새가 저승에서 배웅 온 사자인 양 맞는 장면이 다른 무엇보다 인상적이다. 이 슬픈 그림을 보노라면 바이런의 시가 떠오른다.

> 헤럴드 경은 항해를 계속하여, 슬픔에 잠긴 페넬로페가
> 눈 아래로 바다를 굽어보던 저 불모의 절벽을 지나
> 거기에서 좀 떨어진, 지금도 잊을 수 없는 산을 바라보았다.
> 연인들의 피난처, 저 레스보스 섬 시인의 무덤을.
> 어두운 사포! 불멸의 시는 불멸의 불길로 타오르던
> 그 가슴을 구제하지 못했던가?

> _ 바이런, 〈헤럴드 경의 순례〉 중에서

역사를
쥐고 흔든
클레오파트라의
매력

/

**미인의
진정한 힘**

"클레오파트라의 코가 조금만 낮았더라면 세계의 역사가 바뀌었을 것이다."

클레오파트라의 미모와 관련해 흔히 언급되는 표현이다. 그만큼 클레오파트라는 엄청난 미인이었고 그 미모로 역사의 흐름을 바꿔놓았다.

그런데 최근 고고학자들은 기원전 32년에 제작된 로마 시대의 동전을 연구한 결과 클레오파트라가 알려진 것처럼 그리 대단한 미인은 아니었다는 결론을 내렸다. 로마 시대의 동전은 당대 지도자의 모습을 생생히 잘 보여주는데, 이 동전에 나타난 클레오파트라는 이마가 좁고 턱이 뾰족

하며 입술이 얇아 도저히 절세미인으로 보기 어렵다.

그렇다면 클레오파트라가 카이사르와 안토니우스를 사로잡아 그들을 사랑의 노예로 품고 천하를 호령했다는 이야기는 어떻게 된 것일까? 카이사르가 전선을 비우고 클레오파트라와 나일 강을 따라 두 달이 넘는 기간 동안 여행(일종의 신혼여행)을 했다고 하는데, 전선의 장군을 두 달 넘게 사랑의 울타리 안에 붙잡아둘 수 있었던 마력은 어디서 나온 것일까?

일단 영웅을 사로잡은 여성이라고 해서 그 여성이 무조건 절세미인이었을 것이라 생각하는 것은 편견이다. 더구나 고대의 기록 어디에도 클레오파트라가 미인이었다는 서술은 없다. 훗날의 환상이 더해지면서 클레오파트라는 미인으로, 나아가 남자들을 호리는 요부로 덧칠된다. 분명한 것은 용모와 관계없이 클레오파트라는 당대 최고의 영웅을 사로잡을 수 있는 남다른 매력을 지니고 있었다는 사실이다. 그것은 풍부한 교양이었을 수도 있고, 탁월한 예술적 감각과 감수성이었을 수도 있고, 상대의 마음을 정확히 헤아리고 움직이는 통찰력이었을 수도 있다. 어쨌거나 클레오파트라에게는 이런 남다른 능력이 있었고, 결국 이 능력으로 세계사의 물줄기를 바꿔놓았다.

클레오파트라를 그릴 때 미술가들은 일반적인 통념에 따라 그녀를 천하영웅도 홀릴 아름다운 미인으로 그렸다. 그렇게 알려져왔으니 알려진 대로 그리는 게 당연했다. 화가들의 붓끝에서 클레오파트라의 능력은 모두 그녀의 아름다움으로부터 나오는 것으로 형상화되었다.

클레오파트라는 이집트 프톨레마이오스 왕조 최후의 여왕으로, 기원전 51년 남동생 프톨레마이오스 13세와 결혼해, 함께 나라를 통치했다. 한때 권좌에서 밀려나기도 했으나 이집트에 원정 와 있던 율리우스 카이사르의 힘을 빌려 다시 권력을 회복했다.

클레오파트라가 카이사르의 힘을 빌리기 위해 그를 찾아간 이야기는 유명하다. 프랑스 화가 장 레옹 제롬이 그린 〈카이사르 앞의 클레오파트라〉는 이 주제를 표현한 걸작이다.

카이사르의 도움이 절실히 필요했던 클레오파트라는 어떻게 해서든 이집트에 원정 온 카이사르를 만나야 했고, 폐위된 입장에서 정상적인 방법을 동원하기가 쉽지 않자 묘안을 짜낸다. 수하에게 자신을 융단으로 돌돌 싸 카이사르에게 바칠 진상품인 것처럼 꾸며 어깨에 메고 가라고 해 경비들을 속이고 그의 처소로 들어간 것이다.

융단이 풀리면서 나타난 낯선 여인. 카이사르는 깜짝 놀랐다. 그 대담성과 기지에 탄복했고 무엇보다 그녀의 아름다움에 탄복했다. 그렇게 카이사르는 클레오파트라이 매력에 사로잡혔다. 카이사르는 클레오파트라에게 통치자로서의 위치를 회복시켜줬을 뿐만 아니라 그녀의 굳건한 후원자요, 연인이 되어주었다.

화가 제롬은 클레오파트라를 매우 아름다운 반라의 여인으로 그렸다. 그런 클레오파트라를 보면서 깜짝 놀라는 카이사르, 이 여인에게 사로잡

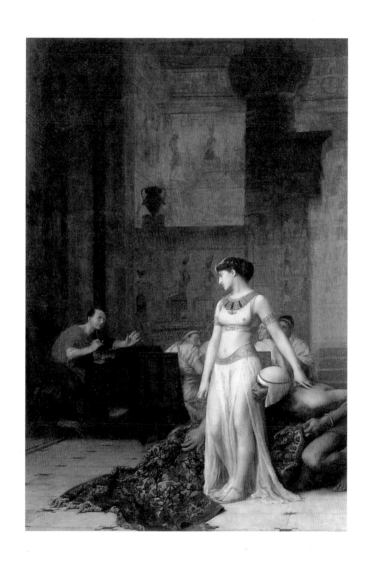

제롬 〈카이사르 앞의 클레오파트라〉

1866년, 캔버스에 유채, 183×129.5cm, 개인 소장

힐 수밖에 없는 운명의 그림자가 열정의 붉은색 옷이 되어 그의 몸을 감싸고 있다.

카이사르 덕에 권력을 공고히 한 클레오파트라는 그와의 사이에서 아들을 낳았다. 아들의 이름은 카이사리온(작은 카이사르)으로 지었다. 지중해 최고 권력자의 연인이 되었으니 탄탄대로가 눈앞에 있는 듯했다. 그러나 기원전 44년 카이사르가 암살되자 클레오파트라는 다시 곤경에 처하게 되었다. 새로운 생존의 길을 모색하던 그녀는 당시 로마의 실력자 가운데 한 사람인 안토니우스에게 접근했다. 그러고는 그를 사랑의 포로로 삼았다. 그렇게 해서 클레오파트라는 다시 권력의 기반을 공고히 다질 수 있었다.

카이사르에 이어 안토니우스마저 클레오파트라에게 흠뻑 빠지자 이에 심기가 상한 로마인들은 안토니우스를 로마의 적으로 선포하고 전쟁을 벌였다. 마침내 악티움 해전에서 패한 안토니우스가 스스로 목숨을 끊었고, 클레오파트라 역시 독사를 풀어 자신의 삶에 스스로 종지부를 찍었다.

릭상의 〈클레오파트라의 죽음〉은 비극적인 클레오파트라의 최후를 인상적인 구성으로 보여주는 작품이다. 침상에는 발거벗은 클레오파트라가 누워 있다. 이미 시체임에도 클레오파트라의 몸은 조각처럼 아름답다. 그 몸을 두 명의 시녀가 지키고 있으나 클레오파트라의 발치에 있는 시녀는 클레오파트라와 마찬가지로 이미 죽은 몸이다. 독사가 클레오파트라

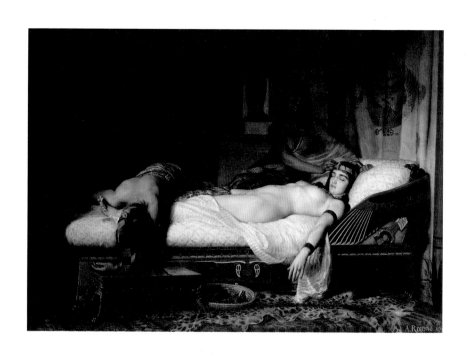

릭상 〈클레오파트라의 죽음〉
1874년, 캔버스에 유채, 200×290cm, 오귀스탱 미술관

에 이어 그녀의 몸 또한 물어버린 것이다. 전해오는 이야기에 따르면 클레오파트라는 뱀에게 젖가슴을 물렸다고 한다. 절세미인으로서 그녀의 에로티시즘을 강조하기 위해 꾸며낸 이야기다. 사람들은 이처럼 미인의 겉모습에만 주로 관심을 둔다. 하지만 클레오파트라의 힘은 꼭 외모에서만 나온 게 아니다. 분명 그녀에게는 또 다른 매력이 있었다. 외모만으로 최고 권력자들을 죽을 때까지 사로잡을 수는 없는 법이다. 그 보이지 않는 매력이 이 미인의 진정한 힘이다.

꽃의 도시
피렌체,
시모네타로
피어나다

/

**보티첼리의
영원한 미의 원천**

　이탈리아 르네상스의 대가 산드로 보티첼리는 유려한 신체 곡선이 인상적인 미인을 많이 그렸다. 그런 보티첼리의 대표적인 모델이 바로 시모네타 베스푸치다.

　시모네타는 피렌체의 여러 예술가들과 인문주의자들이 한목소리로 찬미했던 미인이다. 그녀는 르네상스 피렌체의 미적 총화이자 영광과 자부심의 상징이었다. 시모네타를 칭송하지 않은 피렌체인은 진정한 피렌체인이 아니라고 이야기될 정도였다. 그러니까 한 개인의 아름다움이 도시의 자부심으로까지 이어진 미인이라고 할 수 있다.

이런 시모네타를 모델로 해서 그린 보티첼리의 그림에는 〈프리마베라(봄)〉〈팔라스와 켄타우로스〉〈비너스의 탄생〉 등이 있다. 모두 그의 대표작들이다. 이 점으로 보아 보티첼리에게 미친 시모네타의 영향이 얼마나 컸는지 알 수 있다. 사실 다른 여인들을 모델로 그린 그림조차 모두 시모네타의 그림자 아래 있다고 할 정도로 시모네타는 보티첼리에게 영원한 미의 원천이었다.

그런데 보티첼리는 이렇게 중요한 미인을 그녀의 사후에 본격적으로 그리기 시작했다. 시모네타는 스물두 살이라는 이른 나이에 죽었다. 미인이었다고는 하지만 화가들을 위해 포즈를 취해준 적이 드물었고 일찍 죽었기에 그녀의 생전 모습을 그린 그림은 많지 않다. 그렇지만 당대 미인이 그리도 허무하게 사라지자 그 아쉬움과 안타까움에 사무친 화가들, 시인들이 뒤늦게 다투어 그녀의 이미지를 작품으로 기렸다.

보티첼리는 이들 가운데서도 대표적인 '시모네타의 화가'였다. 생전에 시모네타는 보티첼리에게 매우 호의적이었다고 한다. 심지어는 "나는 당신의 비너스가 될 거예요"라고 말하기도 했다. 시모네타가 죽은 후 보티첼리는 그 '신탁'을 하나의 특권으로 받아들이고 생전의 호의를 갚듯 열심히 그 '여신'을 찬미하는 그림을 그렸다.

시모네타는 제노아의 부유한 집안에서 태어났다. 열다섯 살에 베스푸치 집안의 마르코라는 청년과 결혼하기 위해 피렌체로 왔다. 신대륙 아메리카에 자신의 이름을 선사한 아메리고 베스푸치가 시모네타의 남편 마

르코와 사촌 간이었다. 꽤 행세하는 집안이었음을 알 수 있다.

베스푸치 집안은 활발한 경제활동을 펼쳤고 그 부를 바탕으로 여러 예술가들을 후원했는데, 보티첼리는 그들이 가장 선호했던 예술가 중 한 사람이었다. 이렇듯 베스푸치 집안의 후원을 입고 있었던 데다 새색시 시모네타가 그의 비너스가 되어주겠다는 등 적극적인 지지를 보냈으니 그에 대한 보티첼리의 경모심은 꽤 컸을 것이다. 게다가 시모네타는 성격과 매너가 매우 좋았다. 시인이자 인문주의자였던 안젤로 폴리치아노는 이렇게 기록하고 있다.

"여러 훌륭한 장점이 많았지만, 시모네타는 그 가운데서도 매너가 그럴 수 없이 좋았다. 무척이나 상냥하고 매력적이었다. 그런 까닭에 그녀의 우정을 얻은 사람들은 저마다 자기가 그녀의 사랑을 받고 있다고 생각했다."

아름다운 외모에 기품 있는 태도와 매너, 그리고 좋은 성격까지 어우러졌으니 누구나 사랑할 수밖에 없는 미인이었다.

자, 보티첼리가 이 여인을 어떻게 그렸는지 〈비너스의 탄생〉을 통해 살펴보자. 바다에서 탄생한 비너스가 조개를 타고 뭍으로 다가온다. 왼편에서 바람을 불어주는 이는 서풍 제피로스다. 서풍을 타고 꽃이 춤을 춘다. 봄이 오고 있음을 알려주는 표지다. 이 꽃들을 뿌린 이는 꽃의 여신 클로리스다. 그는 제피로스를 꼭 껴안고 있다. 오른편에는 계절의 여신이

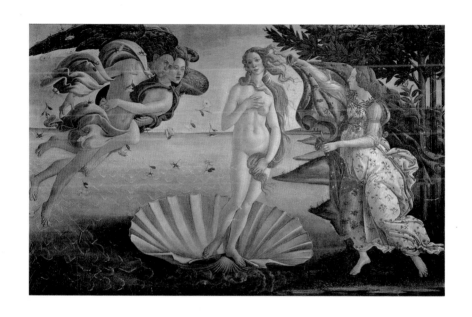

보티첼리 〈비너스의 탄생〉

1485년경, 캔버스에 템페라, 172.5×278.5cm, 우피치 미술관

비너스를 맞고 있다. 그녀는 지금 비너스에게 장식이 풍성한 가운을 입혀 주려 한다. 비너스와 같이 지고한 아름다움을 함부로 내보일 수는 없는 법이다. 이렇게 신과 자연의 축복 속에서 탄생한 비너스는 늘씬하면서도 청초한 아름다움을 별빛처럼 뿜어내고 있다. 화가는 시모네타의 아름다 움을 초월적인 아름다움으로 더욱 승화시켰다.

이번에는 〈팔라스와 켄타우로스〉로 눈길을 돌려보자. 팔라스는 아테 나 여신을 부를 때 쓰는 별칭이다. 이 그림은 야만적인 켄타우로스를 지 혜의 여신 아테나가 제압하는 장면을 그린 것이다. 내용으로 보아 그림의 주제는 야만과 어리석음에 대한 지혜와 이성의 승리로 요약할 수 있겠다. 이는 르네상스의 승리, 피렌체의 승리를 의미한다. 보티첼리는 시모네타 를 아테나로 그려 그녀의 순결함과 고귀함, 그리고 아름다움이 피렌체의 영원한 승리를 상징하도록 했다. 시모네타의 아름다움을 고도로 이상화 하고 있다.

시모네타의 미모와 관련해 재미있는 일화가 있다. 막강한 메디치 집안 의 공자 줄리아노가 1475년 산 크로체 광장에서 열린 마상 창술 경기에 서 도전자들을 다 물리친 다음 공개적으로 시모네타에 대한 사랑을 고백 한 것이다. 경기를 현장에서 죽 지켜본 시모네타가 그 고백을 들었을 때 얼마나 황홀했을까. 물론 결혼한 몸이었으므로 당황스럽기도 했겠지만, 어쨌든 이 사건은 이후 피렌체의 젊은이들 사이에서 기사도적 사랑의 아

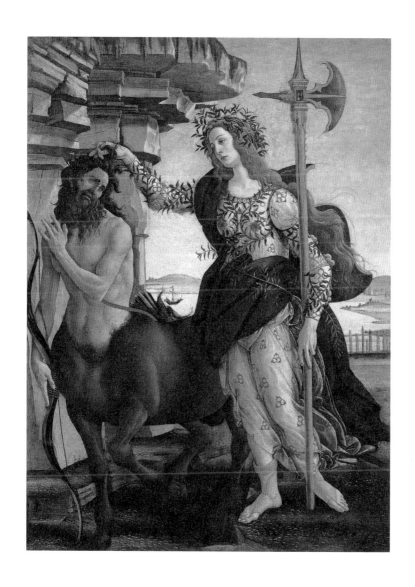

보티첼리 〈팔라스와 켄타우로스〉

1482년경, 캔버스에 템페라와 유채, 207×148cm, 우피치 미술관

름다운 전형으로 두고두고 회자되었다. 보티첼리가 이 사건을 주제로 한 그림을 깃발에 그린 적이 있다고 하는데, 안타깝게도 지금은 망실되어 어떤 그림인지 알 길이 없다.

사랑의
전략가,
조제핀
/
**나폴레옹의
여인**

영웅과 미인. 사람들이 가장 흥미를 갖는 러브스토리의 주인공들이다. 여성이 독립적으로 권력과 부, 명예를 획득하기 어려웠던 시절, 역사에 오르내린 여성들은 대체로 미모와 매력, 혹은 사람 사이의 관계를 이용한 비상한 전략으로 정상의 자리에 올랐다. 그런 까닭에 미모와 매력으로 영웅을 움직여 한세상을 풍미한 미인들은 수많은 뒷이야기와 함께 호기심과 부러움의 대상이 됐다. 불세출의 영웅 나폴레옹을 사로잡은 조제핀 역시 지금껏 많은 사람들의 호기심 대상이다.

"새벽에 잠에서 깨어났을 때 내 머릿속은 온통 당신 생각뿐이었소. 당

신의 모습, 그리고 어젯밤의 멋진 기억은 내 모든 감각을 들뜨게 만들었소. 세상에 둘도 없는 아름다운 조제핀이여, 당신은 나의 마음에 실로 이상한 마법을 걸었소.”

영웅 중의 영웅 나폴레옹이 이렇게 간절한 실토를 하게 만든 여자, 조제핀 드 보아르네는 아름다운 여성이었을 뿐만 아니라 뛰어난 사랑의 전략가였다. 나폴레옹이 세상을 하직하며 마지막으로 내뱉은 말이 “조제핀!”이었다는 데서 알 수 있듯 그녀는 남자의 마음을 뿌리까지 훔칠 줄 아는 수완가였다.

1763년 가난한 귀족의 딸로 태어난 조제핀은 열여섯이 되던 해인 1779년 알렉상드로 비콩트 드 보아르네라는 젊고 부유한 육군 장교와 결혼했다. 남편은 조제핀의 매력에 흠뻑 빠져 혼인했지만, 곧 이 ‘섬마을 출신의 시골뜨기 소녀’에게 혐오감을 느끼기 시작했다. 매너와 교양이 부족하다고 판단되자 남편은 베르사유 궁정에서 마리 앙투아네트 왕비를 알현할 때 조제핀을 데려가지 않았다. 훗날 사교계의 여왕으로 군림할 여인이 한때는 비로 그 점에서 유달리 열등했다는 사실이 무척 흥미롭다

철저한 무시와 무관심으로 가슴에 시퍼런 멍이 든 조제핀. 하지만 이 아픔은 그전까지는 생각하지도 못했던, 생존을 위해 사랑의 전략가로 거듭나는 계기가 됐다. 프랑스 대혁명으로 남편이 졸지에 단두대에서 이승을 하직하자 조제핀은 상류층의 매너와 관습을 열심히 갈고닦은 뒤 타고난 매력을 무기로 사교계를 장악하기 시작했다. 진정한 미인으로서의 능

력을 기른 것이다.

조제핀이 나폴레옹을 만나게 된 것은 바로 이 무렵이었다. 승승장구하던 야심만만한 젊은 장교와 더 이상 촌뜨기가 아닌 사교계의 여왕은 첫 눈에 서로를 알아봤다. 첫 만남 당시 나폴레옹의 나이는 26세, 조제핀은 33세였는데, 조제핀은 그동안 익힌 사교계의 테크닉을 활용해 밀고 당기기를 거듭함으로써 나폴레옹의 애간장을 다 녹여놓았다. 그 결과 그녀는 마침내 황후의 자리에 오를 수 있었다.

하지만 조제핀은 씀씀이가 무절제했던 데다 나폴레옹에게 아들을 안겨주지 못한 '흠결'이 있었다. 그게 끝내 그녀의 족쇄가 됐다. 1810년 나폴레옹은 결혼예식상의 사소한 종교적 미비점을 근거로 조제핀과의 결혼을 무효화했다. 말메종 성으로 내쫓긴 조제핀은 나폴레옹의 돈으로 계속 화려한 삶을 이어가다가 황제가 퇴위한 뒤(1814년) 쓸쓸하게 죽음을 맞이했다.

조제핀을 그린 가장 아름다운 그림 중 하나는 다비드의 〈나폴레옹의 대관식〉이다. 이 대작에서 조제핀은 수많은 등장인물의 한 사람으로 그려졌기 때문에 얼핏 그 아름다움이 도드라져 보이지 않는다. 하지만 꼼꼼히 살펴보면 화가가 얼마나 정성스럽게 황후의 매력을 표현했는지 생생히 엿볼 수 있다. 당시 조제핀의 나이가 41세였음에도 불구하고 화가는 그녀를 20대 여인처럼 그렸다.

다비드 <나폴레옹의 대관식>(부분)

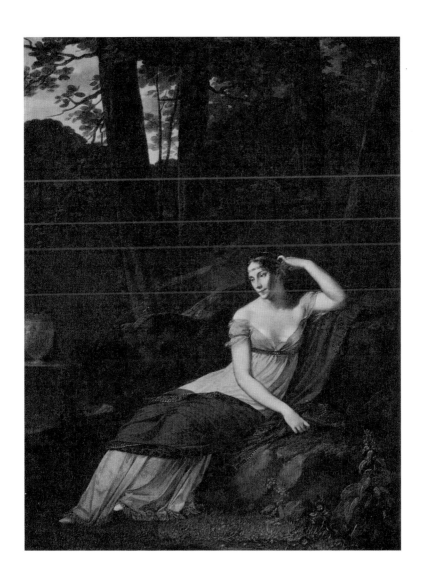

프뤼동 〈황후 조제핀〉

1805~1807년, 캔버스에 유채, 629×979cm, 루브르 박물관

무엇보다 이 그림은 서양 역사화의 최고 걸작 가운데 하나로 꼽히는 작품이다. 가로 10미터에 달하는 초대형 화면에 장엄한 대관식 장면이 펼쳐지는데, 재미있는 것은 나폴레옹의 대관식 장면을 그린 그림임에도 정작 그림 속에서 황제의 관을 받는 사람이 조제핀이라는 사실이다. 대관식 날 나폴레옹은 스스로 자신의 머리에 관을 씌웠다. 대관식 행사를 집전하기 위해 온 교황 피우스 7세는 자신의 발아래 무릎 꿇은 나폴레옹에게 직접 관을 씌워 자신과 가톨릭교회가 이 유럽의 정복자보다 우위에 있음을 만방에 과시하려 했다. 하지만 예상 밖으로 나폴레옹이 교황에게 관을 씌울 기회를 주지 않고 스스로 쓰는 장면을 연출하자 매우 당혹해 하지 않을 수 없었다.

다비드는 애초 이 장면을 그대로 표현하려 했으나, 구성상으로 또 기록상으로 그다지 바람직하지 못하다는 판단이 들어 황제가 먼저 관을 쓴 뒤 황후에게 그 관을 씌우는 장면으로 구성을 바꿨다. 문제는 황제를 설득하는 일이었는데, 자신이 그림의 실질적인 주인공으로 표현된다는 사실을 안 조제핀이 적극 나서서 나폴레옹의 허락을 얻어냈다. 자부심이 강한 조제핀으로서는 이 중요한 기록의 중심에 서는 일을 포기할 수 없었다. 그만큼 화가는 조제핀의 다소곳하고 우아한 포즈를 부각시켜 그렸다. 길고 하얀 목, 단아한 프로필, 지성적인 이마가 돋보인다.

이 작품 외에 조제핀을 그린 유명한 그림으로는 프뤼동의 〈황후 조제핀〉이 있다. 조제핀이 한적하고 쓸쓸한 정원을 배경으로 우수의 빛을 띠며 앉아 있다. 무엇보다 늘씬하고 매력적인 님프처럼 그려진 것이 눈길을 끈다. 에로티시즘과 찬란한 영광, 비극의 표정이 묘한 매력을 자아내는데, 사실 이 세 요소는 영화든 연극이든 스토리 전개에 매우 극적인 효과를 불러온다. 보면 볼수록 그 깊은 매력의 호수에 푹 빠져들 것 같다.

그리워
그리다
/
화가의
여인들

미인을 그리는 화가의 손길은 곧잘 자신에게 가장 가까운 이에게 향한다. 자신의 부인이나 애인을 당대의 비너스로 그리는 경우가 그렇다. 물론 화가들 가운데는 소문이 자자한 미인을 아내로 맞이한 경우가 없지 않다. 하지만 어떤 남자도 사랑에 눈이 멀면 세상 그 누구보다 아름다운 이가 자신의 여인인 법이다. 다른 사람들이 어떻게 보든 화가들이 자신의 여인을 시대의 미인으로 화포 위에 당당하게 그려온 이유가 여기 있다. 18세기 로코코 미술의 대가 프랑수아 부셰도 그런 화가 중 한 사람이다. 물론 그의 부인은 그 자신뿐 아니라 누가 봐도 아름다운 당대의 미인

이었다. 그래서 부셰가 죽었을 때 부고에 다음과 같은 글귀가 올라왔다.

"알바니(17세기의 이탈리아 화가)처럼 부셰는 세속적 여성미의 이상을 지닌 여성을 반려로 얻는 행운을 누렸으며, 알바니처럼 그는 아내의 모습을 자신의 예술 속에 더할 나위 없이 행복하게 활용했다."

부고에까지 굳이 부인의 미모를 거론할 정도로 부셰의 아내 마리 잔은 예뻤다. 아름다운 미인상으로 유명한 부셰의 그림은 그러므로 상당 부분 모델이 되어준 부인의 미모 덕이었다고 할 수 있다.

마리 잔은 1716년 파리에서 태어났다. 서른 살의 부셰에게 시집 왔을 때 그녀의 나이는 불과 열일곱 살이었다. 이렇듯 어리고 아리따운 아내를 맞아 부셰의 그림은 새롭게 활기를 띠었는데, 당연히 그림 속 여신과 님프가 온통 아내의 모습으로 채워졌다. 여신과 님프로 그려진 마리 잔의 이미지 가운데 가장 유명한 것을 꼽으라면 아마도 〈디아나의 목욕〉일 것이다.

그림에서 마리 잔은 사냥의 여신 디아나(다이아나)의 포즈를 취하고 있다. 오른쪽에 다리를 꼰 여인이 그녀다. 자그마한 체구지만, 균형이 완벽하게 잡혀 있고, 뽀얀 피부에 탄력 있는 몸매가 돋보인다. 마침 밝은 빛이 떨어져 여인의 피부가 투명하게 빛나는 한편, 몸의 아름다운 곡선이 생생히 살아난다. 달걀처럼 동그란 얼굴 또한 전형적인 미인의 특징을 드러내 보이고, 귀엽고 앳되어 보이는 표정이 아름다움을 더욱 강조하고 있다.

부셰 〈디아나의 목욕〉

1742년, 캔버스에 유채, 56×73cm, 루브르 박물관

사냥의 여신이라기보다 미의 여신이라고 하는 게 더 옳을 것 같다.

부셰는 신화 주제에 충실하기 위해 그림에 사냥개와 사냥감, 활과 화살을 그려 넣었다. 배경도 사냥하다 쉬어갈 만한 숲 속 개울가다. 디아나의 머리에 초승달 장신구가 장식돼 있는 것은 달의 여신임을 나타내기 위한 것인데, 이렇듯 동양이나 서양이나 달은 여성적인 미의 대표적인 상징이다.

디아나 곁에서는 님프가 그녀의 발끝을 쳐다보며 아름다움에 감탄하고 있다. 마리 잔이 이처럼 아름답다 보니 부셰가 신화 속의 미인 프시케를 주제로 그림을 그리려 할 때 그의 친구가 이렇게 말했다고 한다.

"라퐁텐의 《프시케와 큐피드의 사랑 이야기》를 반복해서 읽게. 그리고 무엇보다 자네 부인을 잘 연구하게."

마리 잔이 절세미인이라는 사실 외에 부셰 부부의 개인적인 삶에 대해서는 알려진 게 거의 없다. 두 사람 사이에는 딸 둘, 아들 하나가 있었다. 두 딸은 각각 아버지의 제자들과 결혼했고 아들은 훗날 건축가가 되었다.

부셰 외에 서양미술사에서 자신의 아내나 연인을 미인으로 그린 대표적인 사례는 루벤스-엘렌 푸르망, 로제티-제인 모리스, 번존스-마리아 잠비고, 라파엘로-마르게리타, 티소-캐슬린 뉴턴 등이 있다. 이 가운데 티소가 그린 캐슬린은 매우 감상적인 미인의 선형으로 유명하다.

티소의 〈10월〉은 가을의 애상이 진하게 다가오는 그림이다. 캐슬린이 낙엽을 밟으며 어디론가 사뿐히 걸어가고 있다. 캐슬린의 비밀스러운 걸음걸이나 뒤돌아보는 표정이 사뭇 유혹적이다. 이 그림을 그리고 있는 연인 티소에게 보내는 사랑의 표시일 것이다. 남자의 모습은 보이지 않으나 연인 사이의 심리적인 친밀감이 잘 느껴지는 그림이다. 캐슬린이 도회적인 세련미와 소녀풍의 풋풋함을 함께 지닌 미인임을 알 수 있다. 어두운 색 옷으로 온몸을 감쌌지만, 오히려 그것을 통해 부드럽고 가녀린 육체의 소유자임이 선명히 드러난다. 패션 감각이 남달라 보인다.

누가 저렇게 아름다운 여인에게 돌을 던질까. 하지만 세상은 그녀에게 돌을 던졌다. 당시 런던에서 캐슬린은 "사생아를 둘이나 낳은 젊은 바람둥이 이혼녀"로 통했다. 결혼 전에 다른 남자의 아이를 가진 게 그녀의 인생을 망쳐놓았다.

하지만 그녀가 그렇게 된 것은 양친의 사랑을 제대로 받지 못하고 자란 성장환경과 십대에 불과했던 그녀를 억지로 결혼시키려는 아버지의 잘못된 판단 탓이 컸다. 생전에 보지도 못한 사람과 이국에서 결혼하라는 아버지의 명령은 어린 소녀가 감당하기에 쉽지 않은 요구였다. 인도로 가던 중 배에서 알게 된 남자와 사랑에 빠진 소녀는 그렇게 불륜의 씨를 잉태했다. 그리고는 결혼 직후 이 사실을 알게 된 남편으로부터 이혼을 당했다. 이후 캐슬린의 삶은 고통의 연속이었다.

세상 사람들은 캐슬린의 사정을 이해하려 하지 않았다. 무조건 그녀를

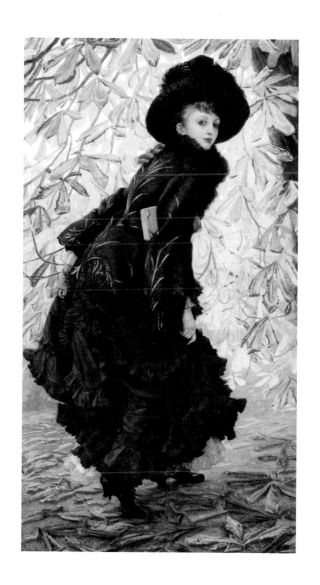

티소 〈10월〉

1877년, 캔버스에 유채, 216×108.7cm, 몬트리올 미술관

욕했고 마침내 그녀의 연인이 된 티소에게도 돌을 던졌다. 프랑스 출신으로 영국에 와서 잘나가던 화가가 졸지에 기피인물이 되어버렸다. 한동안 초상화 의뢰도 들어오지 않았고 아카데미 전시에도 출품을 포기해야 했다.

하지만 티소는 개의하지 않고 캐슬린을 모델로 많은 가작을 그렸다. 누가 뭐라고 하든 그의 눈에는 캐슬린만큼 아름다운 여인이 없었다. 티소의 사랑이 녹아든 붓은 아픈 운명 속의 여인을 진정한 미인으로 거듭나게 했다. 운명이 이를 시샘한 것일까, 캐슬린은 스물여덟의 나이에 폐병으로 죽고 만다. 영국이 좋아 프랑스 이름 자크 조제프 대신 영국 이름 제임스를 사용했던 티소. 그는 캐슬린 사후 파리로 떠난 뒤 다시는 런던에 돌아오지 않았다. 영원한 사랑의 잔상이 아른대는 그림이다.

이주헌의 아트카페

3
ART CAFE

미술, 리더를 찬미하다

감각은
의식보다
빠르다
/
**예술가의
조건**

감각은 의식보다 빠르다. 세상의 변화를 알고 싶은 사람은 사람들의
의식이 어떻게 변하는지 살펴보기 전에 감각이 어떻게 변하는지 주시해
야 한다. 변화의 파도를 타고자 하는 사람, 변화를 이끌고자 하는 사람은
감각의 반응에 스스로 민감해져야 한다.

뛰어난 예술가들은 감각의 변화에 민감한 사람들이다. 19세기 프랑스
화가 코로도 감수성이 예민한 화가였다. 코로의 걸작 〈테르니의 염소 치
는 목동〉을 보자. 실루엣으로 처리된 숲 사이로 여명이 동터온다. 은은하
고 은근한 빛의 묘사가 일품인 그림이다. 이전 화가들에게서는 볼 수 없

코로 〈테르니의 염소 치는 목동〉

1871년경, 캔버스에 유채, 82.2×62.5cm, 필라델피아 미술관

는 감각적인 표현이 돋보인다.

이처럼 빛의 효과를 누구보다 앞장서서 표현한 화가였지만 코로는 빛의 화파인 인상파를 인정하지 않았다. 인상파 미술은 젊은 화가들이 이목을 끌기 위해 벌이는 쇼라고 생각했다. 하지만 그런 그의 의식과 관계없이 그의 감각은 임박한 미래에 빛이 화포를 충만히 물들일 것이라는 사실을 예견하고 있었다. 그렇게 의식이 부정하는 동안 감각이 반응하며 현대가 열렸다. 미술사가들은 코로의 의사와 관계없이 그를 고전미술과 인상파의 징검다리를 놓은 선구자로 생각한다. 그의 의식을 배반한 그의 감각이 그를 미술사의 중요한 연결고리로 만들었다.

예술의 대가들은 이처럼 타고난 감각의 대가들이다. 그들은 의식이나 이성이 뭐라고 얘기하든 본능적으로 감각을 따른다. 의식이나 이성은 기존의 틀에 쉽게 매이지만 감각은 그런 한계를 가뿐히 뛰어넘는다. 그래서 변화는 의식을 통해서가 아니라 감각을 통해서 먼저 온다.

그런 까닭에 진취적으로 미래를 개척하려는 사람들은 감각으로 변화를 선도하는 예술가들의 양상을 잘 관찰할 필요가 있다. 통계자료나 시장조사 자료 같은 것도 중요하지만, 그것은 어디까지나 어제와 오늘의 변화만을 보여준다. 내일의 변화를 보여주지 않는다. 늘 오감의 자극을 추구하고 과감히 오감을 믿을 때 그 사람은 변화를 선도할 수 있다. 선구적인 미술가 중에 괴짜가 많은 이유도, 바로 끊임없는 감각의 자극으로 기존의 프레임을 뛰어넘으려는 그들의 욕구 때문이라고 할 수 있다.

이번에는 콘스탄틴 브랑쿠시의 유명한 걸작 조각 〈키스〉를 보자. 〈키스〉는 통찰의 중요성을 잘 보여주는 작품이다. 고수는 늘 순식간에 핵심에 이른다. 어떤 분야에서든 고수가 되고 싶은 사람은 브랑쿠시의 작품을 눈여겨볼 필요가 있다. 그는 목동으로 자라 공부를 제대로 하지 못했다. 그러나 온몸으로 자연을 느끼며 생활한 까닭에 세상에서 가장 위대한 것은 단순하고 소박한 것이라는 사실을 일찍부터 깨달았다. 순식간에 핵심에 이르는 그의 능력은 바로 이 깨달음으로부터 왔다.

브랑쿠시는 자신의 작품을 빠르게 움직이는 물고기에 비유한 적이 있다. 물고기를 생각할 때 사람들이 가장 먼저 떠올리는 것은 비늘이나 지느러미 같은 형태적인 부분이 아니라 재빠른 움직임이나 유연한 동작이라고 그는 말한다. 그래서 브랑쿠시는 늘 사물의 형태를 넘어 그 안에 내재한 '우주의 번득임' '생명의 번득임'을 표현하고자 애썼다.

〈키스〉는 육면체의 돌을 불과 몇 개의 선으로 돋을새김해 그 번득임을 표현한 걸작이다. 뚜렷한 육면체의 안정감과 부동성이 두 사람의 키스를 영원히 떼어낼 수 없는 합일로 보이게 한다. 키스의 본질은 이처럼 영원히 하나가 되고 싶다는 열망의 표현이다. 가히 대가다운 직관과 통찰이 빛나는 작품이다.

사람들은 무언가 복잡하고 어려운 것을 지향하는 게 능력자의 태도라고 생각한다. 그럴수록 우리는 이성과 지식에 지나치게 의존하게 된다. 하지만 단순하고 소박한 것을 지향하는 것이 고수의 태도다. 단순한 것을

브랑쿠시 〈키스〉

1916년, 대리석, 58.4×33.7×25.4cm, 필라델피아 미술관

다룰수록 감각이 살아난다. 복잡한 것을 풀어 단순한 형태로 되돌리기는 쉽지 않다. 꼬인 실타래는 풀기 어렵다. 하지만 단순한 것에서 복잡한 것을 만드는 일은 쉽다. 단순한 게 쌓이고 반복되면 절로 복잡해진다. 자연의 프랙털 구조가 이를 잘 보여준다.

복잡해 보여도 사물의 본질은 단순하다. 감각은 그 사실을 너무나 잘 안다. 감각과 감각의 총화인 직관은 복잡한 지식의 구슬을 순식간에 꿰어 통찰의 목걸이로 완성해내는 줄이다. 감각이 부족하고 지식만 발달한 사람은 통찰력이 떨어질 수밖에 없다. 바쁘더라도 짬을 내어 예술을 감상하는 게 그래서 중요하다. 예술만큼 복잡 미묘하게 오감을 자극하는 것은 없기 때문이다. 예술 감상은 통찰력의 확대라는 훌륭한 보상을 가져다준다.

어느 가을 날, 고 정주영 회장이 집을 나서다가 집사가 낙엽을 쓰는 것을 보게 되었다. 정 회장은 낙엽이 떨어지는 대로 사각사각 밟고 갈 테니 치우지 말라고 그에게 당부했다고 한다. 정신없이 바쁜 대기업의 총수지만 본능적으로 감각의 호소에 귀 기울일 줄 알았던 것이다. 정주영 회장은 그렇게 낙엽으로부터 시를 읽을 줄 알았다. 그처럼 예민한 감수성의 소유자였기에 그는 시대를 통찰하며 이끄는 기업인이 될 수 있었다. 그가 유명한 '소떼 방북'을 하던 날, CNN 중계로 그 장면을 본 미국의 한 저명한 큐레이터는 "20세기 최고의 퍼포먼스 아트"라고 평가했다. 정주영 회장의 감각적 역량이 얼마나 대단했는지를 잘 알게 해주는 일화다.

이등급 버전이
되지 말고
일등급 버전이
되라

/

**보테로의
뚱보 그림**

사람의 형상을 뚱뚱하게 그려 유명해진 페르난도 보테로(1932~). 얼핏 아이들 장난 같은 그의 그림은 그러나 살아 있는 화가의 그림 중 세계에서 가장 비싼 편에 속한다. 영국의 미술잡지 《아트 리뷰》는 2003년 생존 화가 중 작품 값이 가장 비싼 화가 5위에 보테로를 올렸다.

도대체 무엇이 보테로를 이토록 인기 있는 화가로 만들었을까? 그것은 회화사에서 전례를 찾을 수 없는 그 뚱뚱한 인물상이 대중의 열렬한 반응을 이끌어냈기 때문이다. 흔히 예술은 심오한 것이라고 말한다. 고귀하고 고상한 것이라고 말한다. 그런데 보테로는 그런 예술의 이름으로 풍선보

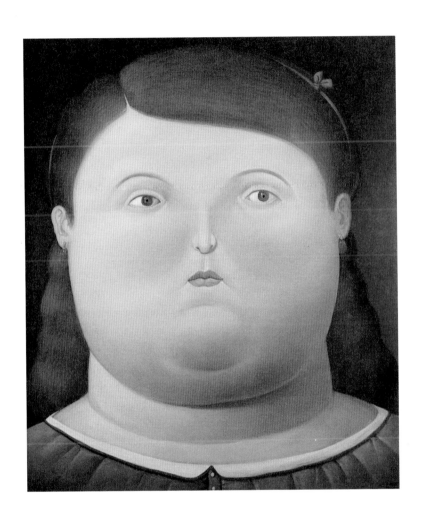

보테로 〈얼굴〉

2006년, 캔버스에 유채, 203×170cm, 개인 소장

다 더 부풀어 보이는 사람과 사물을 그렸다. 하나도 심오해 보이지도 고상해 보이지도 않는 대상들이다. 그런데 바로 그 점이 관객에게 해방감과 친근감을 가져다준다. 예술에 편하게 다가가게 해준 것이다.

흥미로운 것은, 보테로가 단순히 눈길을 끌고 인기를 얻으려고 이렇듯 사람을 뚱뚱하게 그린 것은 아니라는 사실이다. 나름대로 미술사에 대해 깊이 천착하고 유럽 곳곳의 미술관을 찾아다니며 열심히 공부한 결과가 이런 특이한 인물상으로 나타났다.

유럽의 고전 명화들을 섭렵한 보테로는 서양회화의 핵심이 대상을 입체적으로 표현하는 것이라는 사실을 깨달았다. 확실히 동양화나 다른 지역의 그림은 서양화처럼 입체를 또렷이 표현하지는 않는다. 오히려 선을 중시함으로써 그림이 평면적으로 느껴질 때가 많다. 반면 서양화는 매스와 볼륨, 곧 덩어리의 느낌을 무엇보다 중요하게 취급하고 이를 표현하는 기법을 고도로 발달시켰다. 보테로는 바로 그 오랜 서양의 전통을 자신의 화포 위에 적극적으로 되살려낸 것이다.

거기에 라틴 아메리카 문화가 뚱뚱한 사람을 건강하거나 행복한 사람, 여유롭고 긍정적인 사람으로 바라본다는 사실에 착안해 그 문화적 가치를 보탰다. 그러자 그림 속 주인공들은 이전의 어떤 그림에서도 볼 수 없던 '건강하고 아름다운 뚱뚱함'을 보여주기 시작했고, 기존의 미적 표준에 억눌려 피해의식을 느끼던 사람들에게 커다란 해방감을 가져다주었다. 이렇게 해서 그만의 독창적인 '뚱보 그림'이 탄생한 것이다.

문제는 보테로가 이런 그림을 그리기 시작할 당시 미국과 유럽은 전위적인 현대미술이 대세였다는 것이다. 당연히 전문가들 사이에서는 지적이고 난해한 미술이 선호되었다. 미술관을 비롯한 미술 시스템은 전위미술가들 중에서 새로운 스타 찾기에 혈안이 되어 있었다. 그런 그들에게 보테로의 작품이 눈에 들어올 리 만무했다. 일단 구상미술인데다가 그것도 우스꽝스럽게 부풀려진 사람과 사물을 그린 것이었으니 일찌감치 논외의 대상으로 치부되었다. 그러나 대중이 워낙 열렬히 반응한 까닭에 시간이 흐를수록 전문가들도 보테로를 외면하기가 어려워졌다. 그리고 개념미술이나 설치미술, 추상미술이 대세인 시대에 생각해볼수록 보테로 같은 화가가 오히려 더 독창적이고 개성적인 화가일 수 있다는 깨달음이 일기 시작했다. 이렇게 해서 보테로는 전문가들 사이에서 본격적으로 인정을 받게 되었다. 나아가 대중에 의해 먼저 발견된 그를 보면서 전문가들이 대중의 눈에 대해 새롭게 생각할 계기를 만들어주었다.

　대중은 우중愚衆이 아니다. 현대의 대중은 더욱 그렇다. 그들 가운데 상당수는 자신의 분야에서 전문가로 활동하는 사람들이다. 높은 수준의 교육을 받고 늘 새로운 정보에 노출이 되어 있는 이들이다. 대중은 그만큼 똑똑하다. 물론 대중은 일반적으로 입소문에 약하고 대세를 추종하고 변덕이 심한 특징이 있지만 대중은 진정성과 진심이 담긴 것에 대해서는 누구보다 먼저 알아볼 줄 아는 능력 또한 지니고 있다. 보테로의 성공은 바로 그런 대중적 지혜의 표본이었다.

우생학의 창시자 프랜시스 골턴은 시골 여행 중에 우연히 한 품평회를 보게 되었다. 소의 무게를 짐작으로 맞추는 사람에게 상을 주는 품평회였다. 우생학자로서 대중의 견해라는 게 얼마나 엉터리인가를 증명해 보고 싶었던 그는 내기 참가자 800명이 제시한 추정치의 평균값을 뽑아보았다. 그랬더니 1,197파운드가 나왔다. 소에 대해 잘 모르는 사람들이 제시한 것이므로 무게가 한참 빗나갔으리라고 그는 생각했다. 그런데 실제소의 무게를 달아 보니 1,198파운드가 나왔다. 크게 충격을 받은 골턴은 대중의 판단이 생각 밖으로 완벽하다는 것을 인정하고 대중의 견해에 기초한 시스템이 의외로 잘 작동할 수 있음을 인식하게 된다. 일례로 여론 조사 결과가 나오면 이해 당사자들이 여러 가지 해석을 내놓지만, 실제로 조사 결과에는 대중의 냉정한 판단과 지혜가 담겨 있다고 보는 게 옳다는 것이다.

그러므로 현대의 대중을 우습게 보고 안이하게 접근하거나 대중의 눈과 귀를 속여 그들에게 영합하려는 시도는 얼마 안 가 좌절될 수밖에 없다. 그런 점에서 대중의 마음을 움직이는 가장 확실한 방법은 정도를 걷고 깊이 파고들어 자신만의 가치를 보여주는 것이라 하겠다.

〈오즈의 마법사〉로 유명한 영화배우 주디 갈런드는 "다른 이의 이등급 버전이 되지 말고 너 자신의 일등급 버전이 되라"고 말했다. 대중스타가 발견한, 대중에게 인정받는 길도 이처럼 그때그때 대중에게 영합하는 게 아니라 진정성과 진심을 담아 자신만의 길을 올곧게 개척해나가는 것이

었다.

어떤 분야에 종사하든 성공하려면 다른 이의 마음을 얻는 게 중요하다. 비즈니스맨은 고객의 마음을, 정치가는 유권자의 마음을 얻기 위해 무던히 애를 쓴다. 그러나 마음을 얻는 것과 대중에게 영합하는 것은 본질적으로 다르다. 영합하려는 사람은 결국 자신의 이익만을 생각하는 사람이다. 본질적으로 이기주의자인 셈이다. 끝내 대중의 마음을 얻는 사람은 진정으로 옳다고 믿는 길을 소처럼 우직하게 걸어가는 사람이다. 대중은 종국적으로 진정성을 갖고 있고 그것을 위해 어떤 희생이라도 무릅쓰는 사람을 자신의 편으로 택한다.

포기하지
않는 것도
재능이다

/

**고갱의
확신**

고갱은 후기 인상파의 거장이다. 대중에게 반 고흐만큼 널리 알려져 있지는 않지만, 그에 못지않게 위대한 업적을 남긴 서양 미술의 천재 가운데 한 사람이다. 그는 타히티 섬으로 가서 열대의 순수한 이미지와 색채로 현대미술의 새 장을 열었다. 그렇게 해서 훗날 후배들이 색채의 힘을 재발견하고 추상화로 발전할 수 있는 토대를 놓았다.

고갱은 화가가 되기 전 증권 브로커 일을 했다. 당연히 시장에 대한 객관적이고도 해박한 지식을 갖고 있었고 자신과 다른 사람의 예술에 대해서도 냉철하게 판단할 줄 알았다. 오로지 불같은 열정을 토해낼 줄만 알

고갱 <나페아 파 이포이포>(언제 결혼하니?)

1892년, 캔버스에 유채, 101×77cm, 바젤 미술관

았던 반 고흐와는 기질적으로 많이 다른 사람이었다. 그런 그가 자신에 대해 냉철하게 분석해볼 때 대가가 될 가능성이 높다는 판단이 섰다.

고갱이 아내에게 보낸 편지에는 그의 이런 판단이 잘 나타나 있다.

"그들 모두 내 선택이 옳다고 말하더구려. 화가는 내 천직이며 우리 아이들의 미래라고 말이오. 아이들은 내가 걔들의 아버지라는 것을 무척 자랑스러워하게 될 것이고, 걔들이 커서 사회생활을 할 때 명망가인 아버지를 둔 것이 얼마나 힘이 되는지 알게 되리라는 것이었소."

비록 남의 입을 빌어 말하는 형식을 취했으나, 자기 확신이 강하게 느껴지는 발언이 아닐 수 없다.

고갱이 타히티로 간 것은 문명을 떠나 야생을 그려보고픈 열망 탓도 있었지만 당시 파리의 부유층이 식민지에 대해 갖고 있던 막연한 이국 취향과 호기심을 이용하려 한 측면도 있었다. 시류로 보건대 얼마 안 있어 파리의 부르주아들이 열대를 그린 그림을 사지 않고는 못 배기리라는 판단이 섰던 것이다. 철저한 계산의 산물이었던 셈이다. 이런 그를 가리켜 인상파의 원로 피사로는 "고갱은 무서운 비즈니스맨이야"라고 말하기도 했다.

안타까운 것은, 그가 자신의 예술에 대해, 그리고 경향과 조류에 대해 판단했던 모든 게 매우 정확했음에도 불구하고 살아생전 자신이 기대한 영화를 누려보지 못했다는 것이다. 55세의 이른 나이에 죽은데다가, 예상했던 것보다 그의 예술에 대한 사람들의 반응이 다소 늦게 발동하기 시

작했기 때문이다. 그럼에도 그는 죽는 날까지 자신의 길에 대한 확신을 버리지 않고 집요하게 자신의 꿈을 추구했다.

위대한 예술적 천재들의 공통점 가운데 하나는 이처럼 결코 포기를 모른다는 것이다. 많은 대가들이 당대에는 제대로 인정을 받지 못했다. 그들이 느낀 외로움과 좌절은 매우 컸을 것이다. 본인만 아는 고통의 발자취가 그들의 행보 뒤로 무수히 쌓였을 것이다. 하지만 그럼에도 불구하고 그들은 결코 포기라는 것을 몰랐다. 아름답고 감동적인 예술일수록 이처럼 포기하지 않는 사람들이 창조해낸다.

따지고 보면 이는 예술뿐 아니라 모든 분야를 두루 관통하는 진실이다. 사업가이자 비즈니스 분야의 베스트셀러 저자인 하비 매케이는 "지난 몇 년 동안의 경험을 통해 나는 끝까지 버티는 것이 성공이라는 사실을 배웠다"고 말했다.

'닥터 수스'라는 별명으로 유명한 세계적인 동화작가 티어도 지젤은 처음으로 쓴 어린이 책 원고를 23곳의 출판사로부터 거절당했다고 한다. 심지어 조앤 롤링도 《해리 포터》시리즈의 첫 책이 나오기까지 10여 차례나 출판사들로부터 박대를 당했다. 그러나 이들은 자기 책에 대한 강한 확신을 갖고 있었고 끈기 있게 출판을 추구해 성공했다. 사실 당사자가 그런 확신이 없다면 누가 그에 대한 신뢰를 보내줄까? 내 판단이 옳은가 그른가는 결국 내 집념이 증명할 문제지 호사가들의 입방아가 결정할 문제가 아니다.

출판을 거절당한 것은 아니지만, 에드워드 기번스는 《로마제국 흥망사》를 쓰는 데 무려 26년이나 투자했다고 한다. 웹스터는 저 유명한 웹스터 사전을 편찬하는 데 36년을 쏟아부었다. 인생 전체를 거는 이런 의지야말로 사람이 자신의 목표를 포기하지 않는 중요한 동력이 된다. 포기하기 싫다면 우리는 그 일에 우리의 인생을 걸어야 한다.

앞에서 언급한 매케이가 든 일화다. 한 미국 고등학교의 농구 코치가 어느 날 선수들을 불러놓고 물었다.

"마이클 조던이 중도에 포기한 적이 있는가?"

학생들은 일제히 "아니요!" 하고 대답했다. 그러자 그가 다시 물었다.

"라이트 형제는, 무하마드 알리는 포기했는가?"

다시 "아닙니다!" 하는 대답이 터져 나왔다.

잠시 후 코치가 마지막으로 물었다.

"앨머 맥컬리스트는 포기했는가?"

그러자 긴 침묵이 흘렀다. 한참 뒤 한 선수가 손을 들어 질문했다.

"맥컬리스트가 누굽니까? 처음 듣는 이름인데요."

코치가 답했다.

"물론 들어봤을 리 없지. 그는 중도에 포기한 사람이니까."

고갱의 그림을 볼 때마다 그 뜨겁고 아름다운 색채와 더불어 그의 포기할 줄 모르는 불굴의 정신을 함께 보게 된다. 그의 그림이 식지 않는 에너지로 지금도 진한 감동을 우리에게 전해주는 이유이다.

문제가
바로
답이다
/

**호가스의
풍자화**

문제에 봉착했을 때 내가 구해야 할 답은 내가 지금 원하는 답이 아닐 수 있다. 무슨 말인고 하니 지금 내가 간절히 원하는 답이 주어진 상황에서는 최선이 아닐 수 있다는 것이다. 원하는 것만 고집하다가 일을 그르친다면 그 원하는 답은 최선의 것이 될 수 없다. 원하던 것은 아니지만 주어진 맥락에서 얻어낼 수 있는 다른 답이 있다면 그게 실은 최선일 수 있는 것이다.

누구든 자신의 원래 목표대로 혹은 주위 사람들이 기대하는 대로 성공하기를 원한다. 하지만 그것이 어렵다면 굳이 거기에 매달리기보다 틀 밖

미술,
리더를 찬미하다

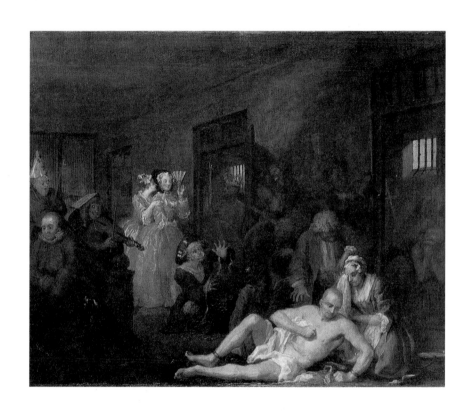

호가스 '한량의 일대기' 중 <베들램의 한량>

1735년, 캔버스에 유채, 62.5×75cm, 존 손 경 미술관

으로 나가서 성공할 수 있는 길을 찾는 게 현명하다. 영국의 윌리엄 호가스가 바로 그런 화가였다.

호가스는 매우 빈한한 가정에서 태어나 정상적인 교육을 받지 못했다. 하지만 주체적인 예술혼과 날카로운 비판정신으로 18세기 영국 문화계를 풍미한 대가가 되었다. 당대의 현실을 풍자극 형식으로 표현한 그의 그림이 워낙 인기를 끈 까닭에 화가이면서도 "셰익스피어 다음 가는 희극 작가"라는 평을 들을 정도였다.

그렇게 성공하기까지 그는 많은 고생을 했다. 무엇보다 영국의 교양층이 그의 재능을 인정하려 하지 않았다. 호가스뿐 아니라 당대 대부분의 영국 화가들은 자국 애호가들로부터 낮은 평가를 받았다. 영국 애호가들은 이탈리아와 프랑스, 네덜란드 등 대륙의 전통적인 미술과 유명 화가들에게만 관심이 있었다. 이런 배경에는 오래전부터 영국 왕실에서 홀바인이나 반 다이크 등 대륙의 유명한 화가들을 궁정화가로 초빙해온 역사가 자리하고 있었다. 미술 선진국들에 대한 콤플렉스가 있었던 것이다.

이런 꽉 막힌 전통과 현실 앞에서 호가스는 마침내 굳은 결심을 하게 된다.

"그래, 귀족들과 전문가들이 그렇게 꽉 막혀 있다면, 차라리 대중에게로 향하자."

다른 많은 화가들이 어떻게 해서든 제도 안에서 성공하려고 눈물겨운 투쟁을 벌일 때 그는 그때로서는 획기적인, 이른바 '미술의 대중화'에 나

섰다.

호가스가 생각한 '미술의 대중화'는 대중들이 좋아하는 내용을 대중들이 좋아하는 스타일로 그리는 것이었다. 그 지향과 방법은 지극히 당연해 보인다. 하지만 고전적인 주제를 최고로 치고, 아카데미즘 이론에 따라 전통과 규범을 엄격하게 따지던 당시 영국 문화계의 시각에서 볼 때 이는 이류화가, 아니 삼류화가가 되겠다는 결심과 다를 바가 없었다. 스스로 추락하겠다는 선언이나 마찬가지였던 셈이다.

남들은 그렇게 생각하거나 말거나 호가스는 평범한 대중을 사로잡을 그림에 적극 매달렸다. 그렇게 해서 그가 집중한 장르가 풍자화다. 그는 대중이 유머를 좋아하고 또 어리석은 사람이나 힘 있는 사람들을 비판하는 것을 좋아한다는 데 착안했다. 특히 후자와 관련해서는 자신 또한 기득권층에 의해 소외되었으니 개인적으로 이 장르에 열정적으로 매달릴 충분한 동기가 있었다. 그렇게 해서 그가 그린 풍자화는 대중 사이에서 선풍적인 인기를 끌며 그를 당대 최고의 예술가 자리로 끌어올렸다.

유명한 그의 '한량의 일대기' 연작을 보면, 구두쇠 아버지 덕에 상당한 재산을 물려받은 한량이 사치와 쾌락에 돈을 흥청망청 쓰다가 끝내는 폐가망신하고 정신병원에서 생을 마감하는 모습이 나온다. 당시 상류층의 무분별한 사치 문화를 비난하고 그 뿌리가 된 귀족 문화의 퇴폐와 허식을 고발한 그림이다. 특히 마지막 장면을 그린 여덟 번째 그림 〈베들램(정신병원)의 한량〉은 죽어가는 한량 뒤로 왕과 성인, 예술가를 자임하며 광기

를 부리는 사람들과 그런 그들을 재밌어 죽겠다는 듯 바라보는 상류층 여인을 그려 인생의 희비극이 보여줄 수 있는 정점을 표현했다.

흥미로운 주제와 신랄한 표현 형식에 대중은 열광했다. 그런데 여기서 한 가지 의문을 가지지 않을 수 없다. 그렇게 대중에게 인기를 끄는 것은 좋은데, 그림이 팔려야 생활도 하고 그림도 계속 그릴 수 있을 것 아닌가? 대중에게 인기를 끈다 한들 귀족이나 부유층이 살 만한 그림을 그리지 않는다면 형편이 어려워져 그림을 더 이상 못 그리게 될 수도 있지 않은가? 귀족과 상류층을 비판하는 그림을 그들이 사겠는가?

호가스인들 왜 그런 생각을 하지 않았을까. 그의 전략은 대중이 좋아하는 주제의 그림을 그리고 그것을 다시 판화로 제작한다는 것이었다. 일반 대중이 유화를 사기는 어려워도 판화는 얼마든지 살 수 있다. 판화야 수요만 있다면 같은 그림을 수없이 찍어낼 수 있으므로 유화에 비해 '대량생산, 대량소비'의 장점이 있다. 예상대로 그림에 대한 관심과 인기의 상승에 발맞춰 그의 판화가 날개 돋친 듯 팔려나갔다. 얼마나 잘 팔렸는지 판화를 베껴 파는 사람들이 쏟아져 나올 정도였다. 이를 보다 못한 호가스는 의회에 청원을 해 원작자의 판권을 보호하는 저작권법을 통과시키기까지 했다.

호가스가 동시대의 다른 예술가들처럼 기존의 제도 안에서 전전긍긍했다면 결과가 어떠했을까? 아마 오늘날의 미술사가 높이 평가하는 그런 호가스는 없었을 것이다. 그는 자신이 애초에 원하던 것을 얻지는 못했지

만, 결국 그것보다 더 큰 것을 얻었다.

아무리 어려운 환경에서도 기회는 반드시 찾아온다. 막무가내로 내가 원하는 것을 요구할 게 아니라 문제에서 답을 찾으면 된다. 문제가 바로 답이기 때문이다. 파나소닉을 창립한 마쓰시타는 "나는 세 가지 하늘의 은혜를 입었다. 그것은 가난한 것, 허약한 것, 못 배운 것이다"라고 말했다. 가난했기에 늘 몸을 부지런히 놀려 근면이 몸에 배었고, 허약했기에 건강에 주의해 장수하게 되었고, 배우지 못해 늘 배우려는 자세를 가진 덕에 현명하게 되어 큰 사업을 일굴 수 있었다는 것이다. 그렇게 마쓰시타는 일본 경제계의 거인이 되었다. 자신이 원하는 것만 고집한다면 기회가 사라져버리기 쉽다. 하지만 원하는 것을 포기하고 문제를 직시한다면 더 큰 것을 얻을 수 있다.

가슴에는
비전이,
손에는
미션이
/

**차근차근
실천하는 꿈**

　사람은 빵만 먹고 사는 게 아니라 꿈도 먹고 산다. 꿈이 없는 삶은 살
가치가 없는 삶이다. 그래서 동서고금을 막론하고 위대한 리더는 사람들
에게 진정으로 성취하고 싶은 꿈, 곧 비전을 심어주려 애썼다. 비전을 창
조하는 능력이야말로 가장 중요한 리더의 자질 가운데 하나라고 할 수
있다.

　18세기 이탈리아 화가 티에폴로의 〈성 아가타의 순교〉는 순교의 고난
앞에서도 비전을 잃지 않는 성녀의 모습을 그린 그림이다. 성 아가타는
시칠리아에서 태어났다. 일찍이 하느님께 순결한 몸과 영혼을 바치겠다

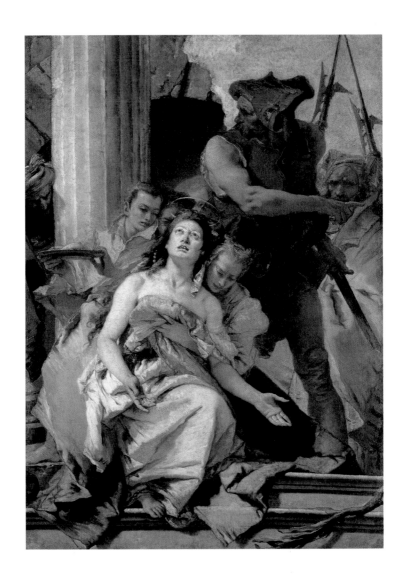

티에폴로 〈성 아가타의 순교〉

1755년경, 캔버스에 유채, 184×131cm, 베를린 국립회화관

고 맹세한 신실한 신앙인이었다.

그런데 퀸티아누스라는 로마 집정관이 그녀의 아름다움에 반해 결혼을 요구해왔다. 아가타가 신과의 약속을 들어 이를 거절했고, 이에 분노한 집정관은 부하들에게 그녀의 젖가슴을 잘라내고 그녀를 활활 타오르는 불에 던져 넣으라고 명령했다.

그림 중앙에 어깨를 드러내고 있는 여인이 아가타이다. 아가타 곁에 노란 옷을 입은 소년이 큰 쟁반을 들고 있는데, 그 쟁반에 이미 잘린 아가타의 젖가슴이 보인다. 이 상황이 일러주듯 아가타를 부축하고 있는 여인의 표정은 매우 침통하다. 아가타의 가슴을 받친 천에 피가 잔뜩 묻어 있다. 빨간 옷을 입은, 무섭게 생긴 남자의 칼에도 피가 묻어 있다. 그렇게 지금 잔혹한 형벌이 진행되고 있다.

이런 끔찍하고 공포스러운 상황에서도 아가타는 뭔가 황홀한 것을 보는 듯 고개를 들고 있다. 바로 하늘의 영광이다. 그녀가 오래전부터 꿈꿔온 비전이 이제 생생한 현실로 다가옴을 느끼고 있는 것이다. 이 비전이 있었기에 그녀는 지금껏 세상의 모든 욕심과 영화를 포기하고 신심을 다질 수 있었다. 집정관의 집요한 구애도 뿌리칠 수 있었다.

비록 지금 고난에 싸여 있지만, 하늘은 그 비전대로 그녀에게 축복을 내릴 것이다. 성녀는 이에 대한 믿음에 한 치의 흔들림도 없어 보인다.

비전은 희망의 목표다. 내일이 오늘보다 낫다고 믿게 하는 힘이다. 모

든 공동체는 비전을 필요로 한다. 서로 모이고 하나가 될 근거가 바로 거기에 있다. 그런 까닭에 다른 기준에서는 평가가 좋지 않은 리더라도 사람들의 영혼을 사로잡을 만한 비전을 보여준 이는 공동체에서 두고두고 위인으로 기억된다.

러시아 사람들은 리더로서 스탈린과 고르바초프에 대해 러시아인이 아닌 사람들과는 다른 견해를 갖고 있다고 한다. 널리 알려져 있듯 스탈린은 철권통치의 대명사다. 정치적 반대자들뿐 아니라 무고한 시민들도 그의 무자비한 탄압에 피해를 봤다. 반면 고르바초프는 개혁과 개방으로 러시아 민중을 체제의 억압에서 해방시켜준 지도자다. 서방사람들에게 두 사람은 악마와 천사만큼이나 차이가 있다.

하지만 러시아 사람들 가운데는 고르바초프보다 오히려 스탈린에게 더 호의적인 평가를 내리는 사람이 적지 않다고 한다. 비록 스탈린이 엄청난 희생을 가져왔다고는 하나 그는 국민들에게 비전과 자부심을 주었고, 소련이라는 나라를 미국에 필적하는 슈퍼파워로 이끌었다는 것이다. 반대로 그들이 보기에 고르바초프가 가져온 해방은 혼란을 동반했고 나라마저 갈가리 쪼개어버렸다. 비전과 자부심은 가져볼 새도 없었다. 그들이 고르바초프를 경멸의 대상으로 보는 이유가 여기 있다.

물론 비전을 갖는다는 것은 단순히 큰 꿈을 갖는 것을 의미하지는 않는다. 하루하루의 일과에 생동감을 불어넣는 구체적인 미션도 함께 갖는 것이 진정한 비전이다. 개개인에게 미션이 주어지지 않는 비전은 조직 전

체의 막연한 꿈으로 남아 실현가능성에 대한 회의를 가져온다. 요즘 우리의 정치 리더십이 여러 가지 장밋빛 공약을 내걸어도 국민이 시큰둥해 하는 것은, 비전의 내용도 내용이지만 거기에서 자신의 구체적인 미션을 발견할 수 없기 때문이다.

그림 속의 성 아가타 수녀도 비전과 더불어 분명한 미션을 갖고 있기에 목숨까지 내놓으며 이를 실현하려 애썼다. 차근차근 실천하지 않는 꿈은 영원히 꿈일 뿐이다. 실천하는 꿈만이 현실이 된다. 현실로 만들 의지가 포함되지 않은 것을 결코 비전이라고 불러서는 안 된다.

실패하지 말고
추락하라

/

눈먼
삼손의 의지

위대한 예술가는 고난과 어려움 속에서도 감동을 주는 작품을 창조해
낸다. 예술가의 드라마가 멋진 것은 늘 아픔과 역경이 따라다니지만 끝내
그것을 이겨내고 그만의 독특한 아름다움을 창조해낸다는 데 있다.

독일의 로비스 코린트 역시 그런 예술가 중 한 사람이었다. 코린트는
매우 사실적이고 아름다운 상류층 초상화로 명성을 얻은 화가였다. 인기
도 많이 누리고 크게 성공했으니 남부러울 것이 없었다. 그런 그에게 큰
재난이 닥친다. 1911년, 그러니까 그의 나이 53세에 뇌졸중으로 쓰러진
것이다. 그럭저럭 회복이 됐지만 몸 왼편을 쓸 수가 없었다. 섬세하고 세

련된 붓질은 더 이상 어려웠다. 이전에 그는 야수처럼 거칠게 그리는 표현주의 화가들의 붓놀림을 비판하고 그런 그림에 적대적인 태도를 취했지만, 이제 자신의 붓끝이 그에 못지않게 거칠어졌다.

좌절해 있는 그를 아내가 일으켜 세웠다. 쓰러진 지 1년이 지나 다시 붓을 든 그는 표현주의 방식, 곧 자신이 비판하던 바로 그 방식으로 그림을 그렸다. 거칠고 투박한 붓놀림으로부터 그는 지금까지 인식하지 못했던 무한한 힘을 느꼈고, 이런 표현주의 방식이야말로 자신처럼 투쟁하는 인간의 내면을 잘 드러내는 스타일임을 새삼 깨달았다.

그렇게 그린 그림 가운데 하나가 바로 〈눈먼 삼손〉이다. 삼손의 눈에는 붕대가 감겨 있고 손에는 쇠사슬이 채워져 있다. 당시 화가의 심정을 있는 그대로 표현한 그림이다. 삼손의 손을 보라. 뻣뻣하고 부자연스럽다. 특히 왼손은 통제가 잘 되지 않는 모습이다. 화가의 왼손이 이랬다. 삼손은 지금 좁은 문과 기둥 사이에 끼어 있다. 그의 좌절감과 절규가 생생히 느껴진다. 하지만 삼손은 결코 현실에 굴복하지 않았다. 힘을 되찾은 그는 블레셋 신전을 무너뜨려 자신의 괴력을 과시했다. 화가 또한 역경과 투쟁해 끝내 승리를 쟁취했다. 미술사는 병고 이전의 그의 작품보다 이후의 작품을 훨씬 높이 평가한다.

크게 될 사람이나 크게 될 공동체는 반드시 커다란 고난이나 역경을 맞는다. 고난과 역경은 디딤돌과 같다고 하지 않는가. 딛고 일어설 그 무

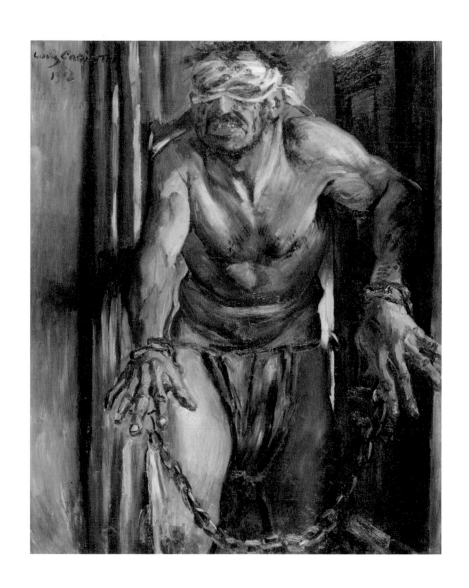

코린트 〈눈먼 삼손〉

1912년, 캔버스에 유채, 130×105cm, 나치오날 갤러리

엇이 있어야 잠재된 능력을 최고로 발휘할 수 있다. 그러므로 그런 경우 고난은 축복이 된다.

이와 관련해 미국의 경영학자 짐 콜린스의 "실패하지 말고 추락하라"는 이야기가 의미심장하게 다가온다. 그는 요세미티 계곡에서 '온 사이트' 등반을 한 적이 있다고 한다. 온 사이트 등반은 어떤 루트를 사전 정보 없이 처음으로 시도해 선두에서 한 번도 추락하지 않고 끝까지 올라가는 것을 말한다. 한참 올라가다가 균형을 잃고 어려운 상황에 빠진 콜린스는 밑쪽의 동료에게 "오프!"라고 외쳤다. 로프에 몸을 실어 떨어지겠다는 것이었다. 그러자 동료가 "안 돼! 무브 세 번이면 홀드에 이를 수 있어"라고 소리쳤다.

그러나 더는 희망이 없다고 생각한 콜린스는 로프에 매달린 채 밑으로 떨어졌다. 균형이 잡힐 때까지 10분 정도 매달려 있던 콜린스는 이번에는 홀드를 잡아 무사히 정상까지 올라갔다. 하지만 온 사이트 등반의 기회는 영원히 사라지고 말았다. 이렇게 콜린스는 끝까지 도전하다가 추락한 게 아니라 자신의 선택으로 추락했다. 이건 추락이 아니라 실패라고 콜린스는 말한다. 그의 설명을 들어보면 이렇다.

"실패와 추락, 거의 비슷한 개념으로 들리지만, 우리가 살아가는 네 이 둘의 차이는 엄청나다. 추락할 경우, 비록 루트를 오르지는 못할지라도 스스로 포기한 것은 아니다. 그리고 추락을 감수한다는 것은 실패할 가능성이 있음에도 등반을 위해 100퍼센트 헌신했음을 뜻한다. 그렇다. 실패

가 아니라 추락을 감수할 때, 비로소 우리는 자신의 진정한 한계를 알게 된다. 비록 내가 등반할 수 있는 확률은 당시 20퍼센트 미만이었지만, 중도에 포기했기 때문에 그 상황에서 나의 한계가 어디까지인지는 이제 영원히 알 수 없게 되었다."

많은 사람들이 추락의 위기가 오면 이미 마음으로부터 포기하고 손을 놓아버린다. 그렇게 실패자가 된다. 끝까지 투쟁하다 발생할, 약간 더 높은 곳에서의 추락을 감수하는 대신 보다 낮은 자리에서 준비된 추락을 택하는 것이다. 콜린스는 지금까지 해온 등반 중 가장 성공적인 것은 모두 끝까지 추락을 감수했기에 가능했던 등반들이라고 말한다.

"사실 등반은 암벽을 정복하는 데 목적이 있는 것이 아니다. 등반의 목적은 자신을 정복하는 것, 곧 추락을 감수하는 결단을 내리는 데 있다. 나는, 인생이란 추락을 감수할 것인가, 실패할 것인가를 사이에 둔 일련의 선택과정이라고 생각한다."

병든 몸으로, 거친 붓으로 그림을 그려 사람들의 조롱거리가 되지 않을까 코린트는 두려워했을 것이다. 예전 명성을 더럽히지 말자며 붓을 놓았을 수도 있다. 하지만 그는 그렇게 포기하지 않고 끝까지 도전하는 길을 택했다. 추락을 감수하는 사람만이 이렇듯 비상의 기회를 얻는다.

행운과
능력을
구별하라
/
**마르시아스의
착각**

티치아노는 16세기 베네치아파의 대가다. 화가들 사이에서도 그림 잘 그리기로 유명했던 화가인데, "형태는 미켈란젤로에게, 색채는 티치아노에게 배워라"는 격언이 서양 화단에서 수백 년 동안 전해져 내려온 걸 보면 그 명성이 헛것이 아님을 알 수 있다.

〈살가죽이 벗겨지는 마르시아스〉는 티치아노의 대표적인 걸작 중 하나다. 활달한 필치로 중간색을 잘 구사한 그림인데, 만년의 그림인 덕에 인생에 대한 깊은 성찰이 돋보인다.

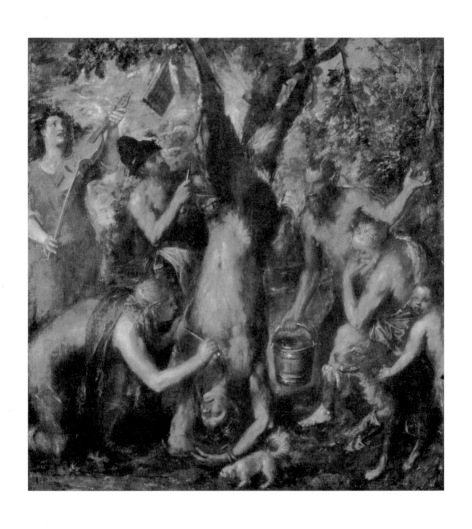

티치아노 〈살가죽이 벗겨지는 마르시아스〉
1575~1576년, 캔버스에 유채, 212×207cm, 크로메리츠 미술관

마르시아스는 그리스 로마 신화에 등장하는 사티로스다. 어느 날 길을 걷다가 우연히 피리를 하나 발견했다. 피리는 지혜의 여신 아테나가 발명했으나, 불 때 볼에 바람이 들어 인상이 흉해진다며 버린 것이었다. 그걸 마르시아스가 주웠다.

난생처음 피리를 본 마르시아스는 장난삼아 불었다가 그 소리에 금세 매혹되고 말았다. 그러자 우쭐한 마음이 들어 음악의 신인 아폴론에게 정식으로 연주 경연을 제안했다. 아폴론은 그의 교만에 화가 났으나 제안을 받아들였다. 두 사람의 음악을 경청한 관객들은 경연이 끝난 뒤 아폴론의 승리를 선언했다.

이기는 쪽이 지는 쪽에 벌을 주기로 한 경연이었기에, 아폴론은 자신이 정한 벌을 내렸다. 그것은 살가죽을 벗기는 형벌이었다. 아무리 이긴 사람 마음대로이기는 했어도, 누구도 생각하지 못한 잔인한 벌이었다.

그림에서 아폴론은 직접 칼을 들어 거꾸로 매단 마르시아스의 가죽을 벗기고 있다. 피가 흐르니 그걸 강아지가 핥고 있다. 동료 사티로스가 친구의 고통을 덜어주려고 물을 길어오고 있고, 그 곁의 노인은 마르시아스의 만용을 불쌍히 여기며 측은한 표정으로 바라본다. 마르시아스가 피리를 주운 행운에 만용을 더하지 않았다면 얼마나 좋았을까? 아무리 신이 났기로서니 감히 신에게 도전할 생각을 하지는 않았을 것이다.

인터넷 기업 트리아포드를 설립한 보 피버디는, 진정한 리더는 행운과 능력을 잘 구분할 줄 아는 지혜를 가진 사람이라고 말한다. 그의 말을 들

미술,
리더를 찬미하다

어보자.

"비즈니스에서 행운에는 능력이라고 하는 치명적인 착각의 유혹이 따른다. 길을 가다 20달러를 주웠을 때 그걸 자신의 능력이라고 생각하는 사람은 아무도 없다. 반면, 사업을 하다가 행운이 찾아오면 사람들은 운이 좋아 엄청나게 돈을 번 게 아니라, 자신의 뛰어난 능력 덕에 성공을 거머쥐었다고 믿는다. 유능한 리더가 되고자 한다면, 겸손한 마음으로 바로 이 행운과 능력을 구별할 줄 알아야 한다. 참고로 나는 지금껏 행운과 능력을 혼동하여 몰락의 길로 들어선 사람들을 많이 보았다."

마르시아스처럼 행운을 능력으로 착각하게 되면 엄청난 대가를 치르게 된다. 비즈니스 세계에서는 대체로 행운과 능력이 고르게 뒷받침되어야 큰 성취를 할 수 있다. 그런 까닭에 리더는 어디까지가 행운이고 어디까지가 능력인지 섬세하게 구별할 줄 아는 능력을 갖춰야 한다. 그런 능력이 없으면 스스로에게 속아 결국 크게 후회하게 마련이다. 남한테 잘 안 속는 유능한 사람들이 자신에게는 잘 속는다는 사실에서 우리는 최후의 적이 바로 그 누구도 아닌, 나 자신임을 깨닫게 된다.

티치아노는 평범한 관리의 아들로 태어났다. 출신 배경에 비해 그는 엄청난 출세를 했다. 황제 카를 5세는 그를 라테라노 궁의 백작으로 임명했으며, 티치아노의 딸 라비니아가 결혼할 때는 손수 지참금까지 마련해 줄 정도였다. 웬만한 귀족은 그의 그림 하나 사기도 어려웠고 그는 왕후와 같은 수입을 올렸다고 한다.

티치아노가 황제로부터 받은 극진한 대우를 잘 드러내 보이는 일화가 있다. 어느 날 티치아노가 그림을 그리다 붓을 떨어뜨렸다. 그러자 황제는 아무도 붓을 줍지 못하게 하고 스스로 허리를 굽혀 주우며 "티치아노와 같은 거장이 황제로부터 시중을 받는 것보다 더 자연스러운 일이 세상에 어디 있겠느냐"라는 말을 남긴다. 황홀한 대접이 아닐 수 없었다. 하지만 그는 결코 자신의 행운과 능력을 혼동하지 않았다. 그랬기에 그는 평생 실족하지 않았고, 1576년 페스트로 죽었을 때는 당시 페스트 병사자는 절대 성당에 안치하지 않는다는 관례에도 불구하고 파격적으로 성당에 매장될 수 있었다. 지혜롭고 위대한 예술가다운 최후였다.

누가
가장
강한 자인가?

/

알렉산더와
다리우스

알렉산더 대왕은 역사상 가장 위대한 군인 중 한 사람이다. 알렉산더는 자신이 제우스의 피를 잇고 있다고 생각했고, 사람들은 제우스의 아들 헤라클레스가 알렉산더 집안의 시조라고 여겼다. 알렉산더는 용맹무쌍했다. 전력이 크게 열세에 있었음에도 담대함과 용기로 페르시아의 다리우스 대왕과 싸워 이겼다. 다리우스와의 싸움은 이수스 전투라고 불린다. 남부 아나톨리아의 이수스가 전장이었다. 당시 알렉산더의 군대는 다리우스 군대의 4분의 1정도에 불과했다. 전력상의 열세를 극복하기 위해 알렉산더는 기병대의 공격으로 페르시아군의 대열을 흐트러뜨린 다음 그

사이를 직접 헤집고 들어가 적장 다리우스를 공격했다. 다리우스가 군대의 중앙에서 전투를 지휘하는 스타일이었다면, 알렉산더는 직접 공격의 선봉에 서는 스타일이었는데, 결국 전쟁의 여신은 용감한 알렉산더의 손을 들어주었다.

패배의 충격이 얼마나 컸는지 다리우스는 급히 도망가느라 가족을 챙기지 못했다. 그의 가족의 운명이 졸지에 적장 알렉산더의 손에 맡겨지게 되었다. 16세기 이탈리아 화가 베로네세가 그린 〈알렉산더를 맞는 다리우스의 가족〉은 바로 그 사건을 그린 그림이다.

다리우스의 가족들은 이제 다 죽었다고 생각했다. 격전으로 피를 흘리며 싸운 적장의 가족이니 그 어떤 자비도 기대하기 어려웠다. 하지만 알렉산더가 다리우스의 가족들에게 보인 것은 자비와 관용이었다. 알렉산더는 다리우스의 어머니와 아내, 딸들을 비롯한 왕족을 살려줄 뿐만 아니라 그들의 지위와 명예를 존중해주겠다고 약속했다. 부하들에게 왕족에 걸맞은 예의를 갖춰 극진하게 대하라고 엄명을 내렸다.

다음 날 알렉산더는 왕족을 방문했다. 이때 다리우스의 어머니가 고마움을 표시하려고 알렉산더 앞에 무릎을 꿇었다. 그런데 알렉산더 앞에 무릎을 꿇는다는 게 잘못해서 그의 친구 헤파이스티온에게 그렇게 해버렸다. 알렉산더보다 키가 큰 헤파이스티온을 알렉산더로 착각한 것이다. 그림에서는 오른쪽 군인 무리 가운데 앞쪽에 그려진, 보다 까무잡잡한 사람

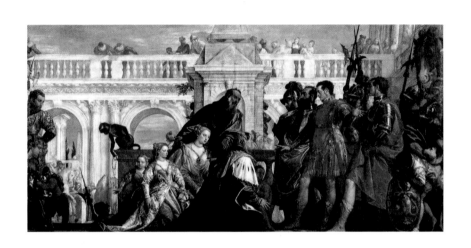

베로네세 〈알렉산더를 맞는 다리우스의 가족〉

1565~1570년, 캔버스에 유채, 236×474.9cm, 런던 내셔널 갤러리

이 헤파이스티온이다. 붉은 옷을 입은 알렉산더는 헤파이스티온 곁에 서 있다.

다리우스 어머니의 실수를 본 알렉산더의 수행원은 그 잘못을 정정해주었다. 그러자 다리우스의 어머니는 크게 당황했다. 죽을 목숨을 살려줬는데 그 은인도 제대로 못 알아봤으니 낭패감이 컸을 것이다. 알렉산더가 다리우스의 어머니에게 다가가 말했다.

"실수한 게 아닙니다. 헤파이스티온 또한 알렉산더입니다."

알렉산더의 관대함이 어느 정도인지 잘 알게 해주는 일화다. 다리우스의 어머니에게는 그런 실수가 항용 일어날 수 있는 일이라고 다독여 두려움에서 해방시켜주었고, 자신의 친구에게는 공개적으로 신뢰와 애정을 보여줘 왕에 대한 깊은 충성심을 갖게 했다. 그런 알렉산더였으므로 다리우스가 부하 베수스의 음모로 죽었다는 소식을 들었을 때는 훌륭한 숙적을 잃었다고 슬퍼하며 제국을 다스렸던 군주에 대한 예우를 갖춰 장례를 치러주도록 지시한다. 그리고 그 유해를 그의 어머니에게 보내는 한편 다리우스를 배반한 베수스를 끝까지 추격해 처형했다고 한다.

스무 살에 왕이 된 후 죽을 때까지 13년 동안을 전장에서 보낸 알렉산더. 그는 그 현장 경험을 통해 이기는 것만이 능사가 아니라는 것을 배웠다. 오히려 이긴 후가 더 문제라는 사실을 깨달았다. 적의 몸을 강제로 무릎 꿇릴 수는 있어도 마음마저 그렇게 무릎 꿇릴 수 없다는 사실을 자각하고 베로네세의 그림이 보여주듯 마음을 얻기 위해 최선을 다했다. 그런

그의 리더십을 우리는 통합의 리더십이라고 부를 수 있을 것이다. 알렉산더가 단기필마單騎匹馬의 힘으로 광대한 지역을 정복하고 지배할 수 있었던 데는 이 통합의 리더십이 매우 중요하게 작용했다.

이 리더십의 일환으로 알렉산더는 스스로 이민족 여인과 결혼하고 활발한 문화교류를 장려했다. 부하들이 이런 조처에 이의를 제기하면 그는 "나의 주장에 동조하지 못하는 것은 이해할 수 있지만 우월적인 시각으로 다른 민족의 문화를 낮춰보는 것은 용납할 수 없다"라고 말했다고 한다. 통합의 리더십은 이처럼 인간의 본질과 문화의 속성을 이해하는 데서 나온다. 알렉산더는 칼의 힘만으로 세계를 정복한 사람이 아니라 이처럼 인간과 문화를 이해하는 힘으로 세계를 정복한 영웅이었다.

힘이 센 듯 보여도 관대하지 않은 사람은 겁이 많은 사람이다. 힘이 없어 보여도 관대한 사람은 용기 있는 사람이다. 누가 더 강한 사람인지는 그의 관대함을 보면 알 수 있다. 베로네세의 〈알렉산더를 맞는 다리우스의 가족〉은 그렇게 세상에서 가장 강한 사람을 그린 그림이다.

손에
쥔 떡이
큰 떡이다

/

**운명의
수레바퀴**

영국 화가 번존스는 19세기 영국을 대표하는 낭만주의 화가다. 어머니
가 그를 낳은 직후 돌아가셔서 외롭게 자란 탓에 일찍부터 마음을 달래주
는 낭만주의 문학에 심취했다고 하는데, 특히 기사들의 이야기가 담긴 중
세문학을 좋아했다. 이런 문학 취향이 잘 나타난 그의 작품 가운데 하나
가 〈운명의 수레바퀴〉다.

그림을 보면 왼편에 한 여인이 서 있고, 그 오른편에 커다란 수레바퀴
가 보인다. 바퀴 바닥에는 사람들이 붙어 있는데, 모두 세 명의 남자다.

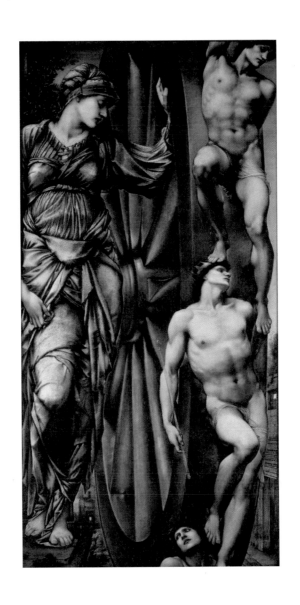

번존스 〈운명의 수레바퀴〉

1875~1883년, 캔버스에 유채, 200×100cm, 오르세 미술관

맨 위에 있는 사람은 노예고, 가운데 사람이 왕, 맨 아래 있는 사람이 시인이다. 여인과 남자들의 크기가 차이 나는 걸로 보아 사실적인 상황을 묘사한 것 같지는 않고 무언가 상징적인 주제를 이야기하려는 것 같다. 화가는 이 그림과 관련해 지인에게 이런 편지를 썼다.

"내 〈운명의 수레바퀴〉는 진실한 이미지라네. 우리의 차례가 오면 우리는 그렇게 바퀴에 들러붙고 말지."

살다 보면 세상이 불공평하다고 느낄 때가 있다. 그림에서 보듯 누구는 거지로 태어나고, 누구는 왕으로 태어나고, 또 누구는 시인으로 태어난다. 누구는 부자로 태어나고, 누구는 가난뱅이로 태어난다. 이렇게 출발부터 다르다면 어떻게 공정한 경쟁이 가능할까? 공정한 경쟁에 대한 꿈은 글자 그대로 한갓 꿈에 불과한 것일까? 삶의 불공평함을 부각시켜 그린 이 그림은 그만큼 운명론적인 시선으로 세상을 바라보는 것 같다.

과연 운명이라는 게 존재하는가에 대해서는 갑론을박이 있을 수 있다. 하지만 대부분의 사람들은 인생의 세세한 과정이 다 정해져 있다는 운명론을 믿지 않는다. 그럼에도 사람의 성격이나 기질, 재능을 알면 그 사람이 살아갈 삶의 궤적을 어느 정도는 그려볼 수 있다. 운명까지는 아니더라도 우리의 삶에는 우리가 쉽게 바꾸지 못하는 부분이 분명히 존재한다.

여론 조사기관인 갤럽에서 리더십과 직장관리를 연구해온 마커스 버킹엄과 커트 코프만은 전 세계의 관리자 수만 명을 상대로 인터뷰한 결과 유능한 관리자들이 공통적으로 다음과 같은 신념을 지니고 있음을 알게

되었다고 한다.

_사람들은 별로 바뀌지 않는다.

_사람들에게 없는 것을 갖추게 하느라 에너지를 소모하지 말라.

_이미 가지고 있는 것을 끌어내라.

_그것으로 충분하다.

재미있는 것은 이들 유능한 관리자들은 타고난 것, 그래서 바꿀 수 없는 것, 보기에 따라서는 운명적으로 불공평해 보이는 것을 부정적으로 보는 게 아니라 오히려 긍정적으로 본다는 사실이다. 사물에는 양면성이 있으므로 부정적으로 보이는 그 배면에 긍정적인 것이 반드시 있으며, 그것을 잘 살리면 개인과 조직에 모두 도움이 된다는 생각을 하고 있는 것이다.

이런 사실에 비춰 유능한 리더는 부하에게 없는 것을 갖춰주려 애쓰는 사람이 아님을 알 수 있다. 이미 지니고 있는 것을 최대한으로 발휘하도록 도와주는 사람이 진정으로 유능한 리더다. 버킹엄과 코프만에 따르면, 그런 관리자는 일종의 촉매 같은 존재라고 한다. 우리에게 운명이 있다면, 우리의 성격이나 기질, 재능은 날 때부터 이미 상당 부분 정해져 있다는 사실과, 그것을 멋지게 발화시키는 데 도움이 될 이런 촉매를 만나느냐 못 만나느냐 하는 부분일 것이다.

그런 점에서 한 조직의 관리자는 부하 직원의 재능을 살릴 수도 있고, 죽일 수도 있는 매우 중요한 존재라 하겠다. 어릴 때라면 부모가 그러했겠지만, 커서는 직장의 리더가 그림의 여인처럼 부하 직원의 운명의 수레바퀴를 돌리는 여신이 된다. 없는 재능을 가지고 부하를 구박할 게 아니라 있는 재능을 잘 살려 뛰어난 인재가 되도록 하는 것이야말로 진정으로 훌륭한 리더십이 아닐까.

박태환의 수영 코치 노민상 감독이나 2002년 월드컵에서 한국 국가 대표팀을 이끈 히딩크 감독은 모두 제자들이 가지고 있는 재능을 최대한 발휘하도록 도와줌으로써 성공한 리더들이다. 운명의 수레바퀴는, 긍정의 방향으로 돌리면 모자람도 덕이 되고 부정의 방향으로 돌리면 넘침도 손해가 되는, '돌리기 나름'의 수레바퀴인 것 같다.

먼저
실천하는
자가
리더다

/

**워싱턴의
혁명**

독일계인 엠마누엘 고틀립 로이체는 어릴 때 미국으로 이민 왔으나 성인이 되어 다시 독일로 돌아간 화가다. 1848년 유럽에서 혁명이 터지자 〈델라웨어 강을 건너는 워싱턴〉이라는 그림을 그렸다. 유럽에 번지는 혁명을 보고, 미국 독립혁명의 경험을 그림으로 그려 유럽의 개혁가들을 고무하고 싶었던 것이다.

그림은 동 터오는 새벽, 워싱턴의 도강 작전 감행 모습을 담았다. 델라웨어 강을 건너 벌인 트렌턴 전투는 미국 독립투쟁사에 길이 남을 영웅적

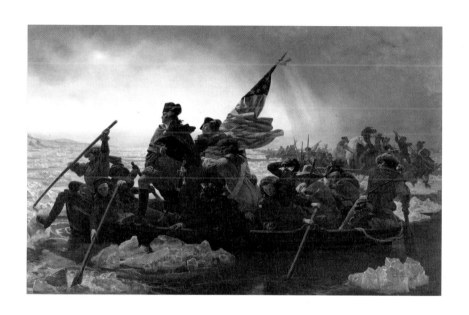

로이체 〈델라웨어 강을 건너는 워싱턴〉

1851년, 캔버스에 유채, 378.5×647.7cm, 메트로폴리탄 미술관

인 전투다. 1776년 독립선언 뒤 미국 혁명군은 영국 군대의 압박에 전혀 맥을 못 추었다. 정예부대와 거리가 먼 혁명군은 도저히 영국군의 상대가 될 수 없었다. 연전연패하다 마침내 델라웨어 강 건너로 내몰리고 말았다. 하지만 사기를 잃지 않고 전의를 불태우던 혁명군은 워싱턴 장군의 지휘 아래 1776년 12월 25일 새벽 델라웨어 강을 건넜다. 그리고 뉴저지 트렌턴에 주둔해 있던 헤센 용병부대를 급습해 900여 명을 포로로 잡고 트렌턴을 장악했다. 이 승전보로 미국은 혁명의 승리에 대한 믿음을 더욱 확고히 다질 수 있었고, 프랑스를 비롯한 유럽 각국도 강렬한 인상을 받았다.

화가는 기념비처럼 서서 강 건너를 바라보는 워싱턴을 이상적인 리더로 표현하고 있다. 리더로서 워싱턴의 위대성은 그가 단순한 지휘관이 아니라 진정한 혁명가였다는 데 있다. 모든 위대한 리더는 진정한 혁명가다. 그들은 자신을 따르는 사람들이 꿈과 비전을 갖도록 고무한다. 눈앞의 이익을 쟁취하는 데만 목표를 두면 그 목표가 흔들릴 때 조직은 무너진다. 설령 싸움에서 질 수밖에 없는 상황이라 하더라도 리더가 고귀한 꿈과 비전을 갖고 있고 구성원들이 이에 적극 공감한다면 그들은 최후의 일인까지 목숨을 다해 투쟁할 것이다. 리더는 그렇게 단순한 이익이 아니라 꿈과 비전을 세일즈하는 사람이다.

당시 워싱턴의 군대를 본 한 프랑스 장교는 "헐벗고 보상도 없다시피 한데나가 소년에서부터 노인, 흑인 등으로 구성된 군대가 그토록 용감하

게 행군하고 싸운다는 게 도저히 믿어지지 않는다"고 기록했다. 아이를 무등 태워 보이지 않던 구경거리를 보여주는 아버지처럼 리더는 이렇듯 조직원들의 영혼을 고무해 새로운 비전을 갖게 이끌어야 한다.

바로 그 비전으로 충만해 있었기에 그림 속의 군인들(앞쪽의 스코틀랜드 보닛을 쓴 남자와 흑인, 배의 앞머리와 뒷머리에서 노를 젓는 서부 출신의 소총수, 챙이 넓은 모자를 쓴 뒤쪽의 농부들, 여자로 보이는 붉은 옷의 병사, 그리고 깃발을 든 장교까지)은 모두 하나가 되어 갖은 고통을 감내하며 투쟁의 의지를 불태울 수 있었다.

이렇듯 영혼을 고무하는 리더로서 워싱턴에 대한 재미있는 일화가 하나 있다. 한 신사가 말을 타고 어디론가 가고 있었다. 중간에 한 무리의 병사들을 발견했는데, 그들은 무거운 나무를 끙끙대며 운반하는 중이었다. 작업을 지휘하는 상사가 아무리 힘차게 구령을 붙여도 그들은 나무를 제대로 나르지 못했다. 나무가 워낙 무거웠던 것이다. 이에 신사가 상사에게 "자네는 왜 함께 나르지 않는가?"라고 물었다. 그러자 상사는 그를 삐딱한 눈초리로 쳐다보며 대답했다.

"나는 졸병이 아니란 말이오. 명령을 내리는 상사요."

그 말을 들은 신사는 아무 말 없이 저고리를 벗고 말에서 내렸다. 그러고는 병사들과 함께 열심히 나무를 날랐다. 다 나른 뒤 신사는 말에 올라탔다. 그리고 상사에게 말했다.

"언제든 나무 나를 일이 있거든 총사령관을 부르게."

상사와 병사들은 그제야 그가 워싱턴 장군이라는 사실을 알아챘다.

워싱턴은 이처럼 솔선수범이야말로 리더의 가장 중요한 행동원리라고 생각한 사람이었다.

4
ART CAFE

그림은 소통의 징검다리

우주에서
온
낙서쟁이
/

키스 해링

낙서화가의 대명사 키스 해링은 어린아이처럼 자유로운 의식으로 지하철에서 미술관까지 공공의 공간을 가볍고 리드미컬한 이미지로 채운 예술가였다. 에이즈에 걸려 서른두 살의 나이에 요절하기까지 짧은 시간 동안 그는 무척이나 많은 낙서화를 그렸는데, 그것들은 이제 앤디 워홀의 그림 못지않게 강렬한 아이콘으로 대중들의 뇌리에 남아 있다. 또 생전의 그는 워홀처럼 팝 문화의 스타가 되어 브룩 쉴즈, 돌리 파튼, 보이 조지, 장 폴 고티에 등 유명인사와 어깨를 맞대고 파티 석상에 등장하곤 했으며, 그런 그를 통해 대중은 세상이 원하는 예술가가 더 이상 천재가 아니

라 스타일을 새롭게 확인했다.

해링은 예술가로서 자신의 존재와 관련해 다음과 같이 말한 적이 있다. "나는 내가 우주 시대의 완벽한 생산물이라고 생각한다. 내가 인간이 최초로 우주선을 타고 우주를 여행한 해에 태어났다는 의미에서뿐만 아니라 디즈니 만화와 함께 자랐다는 점에서 나는 분명 우주 시대의 생산물이다."

우주 시대, 해링에게 우주 시대는 무한한 상상과 창조의 시대다. 지구라는 공간을 넘어, 현재라는 시간을 넘어, 상상의 영역을 무한히 확대할 수 있도록 허용된 시대에 그가 태어났다는 사실이 바로 그의 독특한 미술을 규정짓는 결정 인자로 작용했다는 것이다. 그에게는 그 창조와 상상의 대표적인 길잡이가 디즈니 만화였다. 확실히 그의 그림에서는 짙은 만화의 향기가 난다. 그의 그림은 '만화가 예술이 됐을 때'의 가장 전형적인 모습일지도 모른다.

해링의 기억에 따르면, 그는 어릴 적 곧잘 아버지와 함께 그림을 그렸다고 한다. 그림이라고 해서 이른바 '하이 아트'가 아니라 만화와 그림책에 나오는 삽화 같은 것들이 주종이었다. 해링의 그림 취미를 늘 격려했던 아버지는 아들과 같이 보고 그릴 수 있는 소재를 일부러 택해 부자간의 호흡을 맞췄다. 이렇게 아버지와 함께 만화를 그리다 보니 해링은 만화의 선과 약화법, 기호 등에 일찌감치 익숙해질 수 있었다.

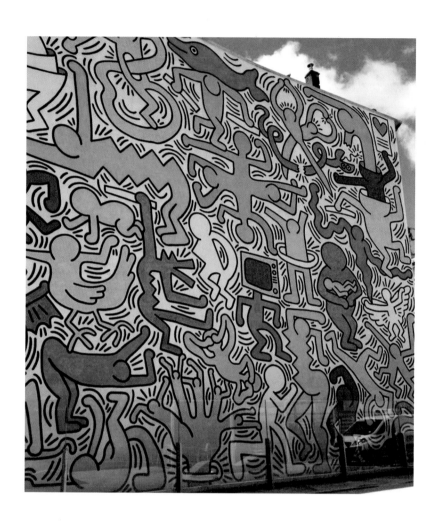

키스 해링 〈토투몬도〉

1989년, 피사

만화를 통해 미술로 나아간 데서 알 수 있듯 해링은 커서도 고급 지향인 유럽 문화보다 대중 지향인 미국 문화를 좋아했다.

"나는 유럽 미술에 거의 영향 받은 게 없다. 유럽 미술은 그 문화적 유산 때문에 내용이 너무 강하다. 반면 미국 미술은 보다 비어 있다. 그게 장점일 수 있다."

이렇듯 철저히 대중 지향적이었던 해링이 즐겨 그린, 그래서 숱한 사람들을 유쾌하게 만든 이미지로는 짖는 개, 아기, 성별을 알 수 없는 단순화된 사람, 우주선, 천사, 돌고래, 계단, 텔레비전, 미키마우스, 악마 형상의 정자, 성기 등이 있다. 이런 이미지를 그는 다소 두텁고 단순한 선으로 그려 누구나 부담 없이 편안하게 바라볼 수 있게 했다.

그림 속의 그 이미지들은 서로 우르르 몰려다니거나 우주선으로부터 나온 레이저 빔을 맞는가 하면, 기묘한 성행위를 하거나 성기가 뱀으로 변하는 모습을 보여준다. 만화나 꿈에서 볼 수 있는 그런 내용들이다. 이런 그림을 어린아이들이 가장 반기고 좋아했다고 하는데, 그 덕에 말년에 그는 어린이를 위한 여러 시설에 벽화를 그리거나 어린이들과 같이 벽화를 공동 제작하는 프로젝트를 맡곤 했다. 그 대표적인 것으로 벨기에 크노케의 정원 설치작품과 독일 함부르크 루나루나 공원 회전목마 그림을 들 수 있다.

해링은 피츠버그 미술센터를 졸업하고 뉴욕 스쿨 오브 비주얼아트ᴴSVA 에서 그림 공부를 했다. 뉴욕에 온 뒤 당시 이스트 빌리지의 몇몇 클럽에

드나들기 시작했는데 클럽 57, 피라미드, 림보 라운지 등의 클럽에서 우상 파괴적인 다른 젊은 예술가들을 만나 랩송이나 브레이크 댄스로 대표되는 힙합 문화, 낙서화 등에 빨려 들어갔다. 클럽에서 스스로가 기획자이자 관객인 '민주 전시'나 하룻밤 동안만 열리는 '일일 전시'를 조직하는 등 제도권 밖에서 젊음의 문화 용광로를 만드는 데 기여했다. 이런 전시 가운데 화제를 불러일으킨 것이 유명한 '타임스스퀘어 쇼'다. 해링을 비롯한 1백여 명의 이단아들이 참가한 이 전시는 41번가의 버려진 5층짜리 안마시술소를 안과 밖 모두 작품화하는 대단한 해프닝이었다.

이렇듯 언더그라운드 문화에서 거대한 열정과 에너지를 공급받은 해링은 광고계약이 끝나 검은 종이가 덮인 광고판에 80년부터 85년까지 무려 5천여 점의 분필 낙서화를 그렸다. 맨해튼의 지하철 승객이라면 누구라도 그의 작품에 낯익게 됐을 무렵 그는 곧 상업화랑과 미술관의 주요 타깃이 됐다. 언더그라운드 문화의 산물이었음에도 불구하고 불특정 다수의 대중과 접촉하게 되면서 '모두가 안다'라는 그 사실에 힘입어 가뿐하게 고급문화의 벽을 넘은 것이다. 뒤에 해링은 길거리 아무데서나 자기 그림이 들어간 공짜 버튼이나 포스터를 나눠주며(마치 신장개업한 가게 홍보물처럼) 그 '다중의 인지'가 갖는 힘을 확대 재생산하기도 했다.

이렇게 유명해진 그는 금세 할리우드 스타와 같은 대접을 받았으나 벼락같이 닥쳐온 명성처럼 그의 삶 또한 짧았다. 유명세를 치르느라 바쁜 것도 잠시, 당시 미국 문화계를 강타한 에이즈 바람에 그 또한 쓰러졌다.

그런 그에게 위로가 되는 것이 있다면 해링의 그림이 지금도 여전히 인기를 누리며 각종 팬시 상품으로 둔갑해 비싼 값에 세계 각지로 팔려나가고 있다는 사실일 것이다.

그라피티 아트graffiti art

낙서가 본격적인 조형행위로 인정받을 수 있으리라는 것은 2차 세계대전 이전에는 상상도 할 수 없는 일이었다. 하지만 뒷골목에서 걸치고 다니던 옷이 펑크스타일이라는 이름으로 패션계에 명함을 내밀었듯이 거리의 낙서도 그라피티 아트(낙서미술)라는 이름으로 미술사의 한 장을 차지하게 됐다. 미국의 거리를 수놓던 반항적인 청소년들과 흑인, 히스패닉 등의 낙서가 70년대 들어 소수자 문화의 부상과 함께 어엿한 예술과 조형으로 대접받게 된 것이다.

현대미술에서 조형 모티프로서 낙서에 관심을 가졌던 작가로는 사이 톰블리, 잭슨 폴록, 장 뒤뷔페 등을 들 수 있는데, 이들의 관심이 '위에서 아래로' 향한 것이었다면, 키스 해링과 바스키아 등의 미술은 '아래에서 위로' 나아간 것이라 할 수 있다. 해링과 바스키아처럼 미술계의 조명을 받는 경우 외에 거리에서 분무물감을 뿌리며 사회적인 이슈를 제기하거나 개인적인 발언을 하는 무명의 낙서화가들은 지금도 끊임없이 나오고 있다.

키스 해링과 쌍벽을 이뤘던 바스키아는 정식 미술교육을 받지는 않았으나 거칠고 격렬한 형식에 죽음, 해부학, 흑인, 만화, 개인적 이야기와 관련된 이미지를 담아 그 비극적이면서도 생명력 넘치는 표현으로 금세 주목을 받았다. 바스키아는 코카인 중독으로 요절했다.

댄 브라운과
최후의 만찬
/
사실과 허구의
구별

댄 브라운의 《다빈치 코드》는 그렇지 않아도 유명한 레오나르도 다빈 치의 걸작 〈최후의 만찬〉을 더욱 유명한 작품으로 만들었다. 《다빈치 코 드》에서는 이 그림이 예수의 혈손이 존재함을 드러내는 증거로 거론된 다. 명화의 높은 권위와 예술에 대한 일반 대중의 호기심과 신비감에 의 지해 아주 그럴 듯한 해석을 하고 있다. 하지만 서양미술사를 제대로 아 는 사람이라면 도저히 받아들이기 힘든 억지라 하지 않을 수 없다. 소설 을 재미있게 만들기 위해 사실을 과감히 희생시킨 것이다.

《다빈치 코드》는 그림의 사도 요한이, 요한이 아니라 마리아 막달레나

라고 말한다. 남자의 모습이 아니라 여자의 모습으로 그려진 것이 그 증거란다. 수염이 없는 데다 긴 머리카락, 흰 피부, 봉긋한 가슴이 그려진 데서 그가 여자임을 알 수 있다고 말한다. 예수의 결혼 사실을 숨기기에 급급했던 교회가 마리아가 예수의 아내라는 진실을 지워버렸으나, 마리아를 섬긴 시온 수도회 소속의 다빈치가 이 그림에서 되살려놓았다는 이야기다.

또 소설은 〈최후의 만찬〉 그림에는 반드시 성배가 그려져야 함에도 유리잔만 몇 개 그려져 있을 뿐 성배가 보이지 않는다며, 이는 성배가 다름 아닌 마리아 막달레나인 까닭에 다빈치가 이를 그리지 않은 것이라고 설명한다. 애당초 성배는 물리적인 기물이 아니라 예술의 피를 잉태할 여성이며, 그가 바로 마리아라는 것이다. 이처럼 중요한 인물인 마리아를 예수가 자신의 후계자로 지명하자 이에 반발한 베드로가 손을 칼처럼 펴 마리아의 목에 위협적으로 갖다 대고 있다고 소설은 설명한다.

일견 그럴 듯한 해석이다. 하지만 소설은 소설일 뿐이다. 사도 요한을 여성스럽게 그리는 것은 다빈치 이전부터 있었던 서양미술의 오랜 전통이다. 우아한 용모와 유려하게 흐르는 긴 고수머리, 수염이 없는 얼굴은 사도 요한의 트레이드마크다. 다빈치 홀로 그렇게 그린 게 아니다. 게다가 동성애자로 소문난 다빈치는 젊은 미남을 그릴 때 유독 여자처럼 우아하게 그리는 경우가 많았다.

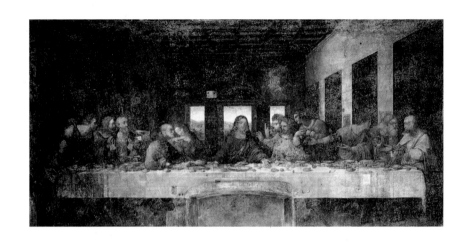

다빈치 <최후의 만찬>

1495~1497년, 회벽에 츄채와 템페라, 460×880cm, 산타마리아 델라 그라치에 성당

또 그림에 마리아 막달레나가 그려졌다면, 제자는 열한 명으로 줄어 어딘가에는 그 한 명을 보충해야 했을 것이다. 하지만 그런 흔적은 눈 씻고 찾으려야 찾을 수 없다. 결정적으로 문제의 인물은 여성의 옷이 아니라 남성의 옷을 입고 있다. 그는 마리아가 아니라 요한인 것이다.

베드로가 손을 칼처럼 펼친 것도 옆 사람을 위협하기 위해서가 아니라, 예수의 말씀이 너무 놀라워 요한에게 묻느라 그런 포즈를 취했다고 보는 게 옳다. 〈최후의 만찬〉 그림에는 반드시 성배가 그려져야 하는 것처럼 얘기되는 것도 사실과 다르다. 다빈치 이전과 이후를 막론하고 최후의 만찬 그림에 성배가 그려지지 않은 경우는 부지기수로 많다.

이 그림에서 당장 눈에 띄지는 않으나 화가가 진정으로 중요하게 표현하려 한 것은 예수와 마리아 막달레나의 결혼이 아니라 삼위일체 신앙이다. 삼위일체 그림에는 보통 하느님과 성자 예수, 성령이 함께 그려진다. 여기에서는 하느님과 성령의 모습을 볼 수 없다. 하지만 다빈치는 다른 수단을 동원해 이를 상징적으로 표현했다. 뒤편의 창을 보자. 트인 창이 세 개다. 예수는 삼각형 피라미드 꼴로 그려져 있다. 열두 제자는 예외 없이 세 명씩 모둠으로 표현되어 있다. 이로써 삼위일체 신앙과 관련된 이미지가 반복적으로 이 그림에 심어져 있음을 알 수 있다.

작품을 보다 세부적으로 분석해보자. 맨 왼편 모둠의 세 제자는 바돌로매와 알패오의 아들 야고보, 안드레이다. 예수가 "너희 중 하나가 나를 팔리라"고 말하자 모두 놀라고 있다. 그 옆 모둠의 세 사람은 가룟 유다

와 베드로, 요한이다. 푸른색과 녹색의 옷을 입은 가룟 유다는 자신의 계획이 탄로 난 것을 알고는 흠칫 뒤로 몸을 뺀다. 얼굴이 어둠에 쌓여 있고 손에는 작은 주머니 같은 것이 쥐어 있는데, 예수를 판 돈지갑으로 보인다. 성미가 급한 베드로는 한 손으로는 요한을 밀치고 다른 한 손에는 칼자루를 쥐고 있다. 몇 시간 뒤 로마 병사의 귀를 벨 것을 암시하는 이미지다. 예수 바로 건너편의 세 사람은 도마와 큰 야고보, 빌립이다. 각각 당혹해하거나 놀라며 뭔가 더 설명을 들으려 한다. 마지막 세 제자는 마태와 다대오, 시몬으로, 마태와 다대오가 제일 끝에 있는 시몬을 돌아보며 도대체 이 말씀을 곧이곧대로 받아들여야 하는지 묻고 있다.

전반적으로 소란스러운 가운데 예수 그리스도만 차분한 모습을 보여주고 있다. 그는 다가올 자신의 운명을 이미 알고 있다. 그리고 그 비극적인 운명이 인류를 구원할 것이라는 사실도 잘 알고 있다. 예수는 손을 양쪽으로 펼쳐 테이블에 놓인 빵을 집으려 한다. 요한이 그 배신자가 누군지 묻자 "내가 한 조각을 찍어다가 주는 자가 그니라" 하며 손을 뻗고 있는 것이다. 때마침 유다도 같이 손을 뻗고 있다. 자기도 모르게 자신이 배신자임을 증명하는 장면이다. 진정으로 극적이고 인상적인 구성이 아닐 수 없다.

우리 눈에 다가오는 그대로, 다빈치의 〈최후의 만찬〉은 진정 아름다운 작품이다. 예수에게로 시점을 모으는 원근법 구도와 복잡하면서도 통일감이 넘치는 구도, 깊은 명상에서 우러나는 영성이 보는 사람을 깊이 감

동시킨다. 이 아름다운 걸작이 댄 브라운 같은 소설가에게 무한한 상상의 원천이 되어주는 것은 나쁠 게 없다. 하지만 사실과 공상이 제대로 구별되지 않고 소통되어 자칫 미술사적인 진실을 오도한다면 이는 작품의 가치에 대한 심대한 훼손이 될 수 있다. 사실과 허구를 구별하면서 보는 안목을 잃지는 말아야 하겠다.

삶을
돌아보게 하는
네 점의 그림
/

**사랑과 이별,
행복과 불행 사이**

붉은 스카프를 두른 모네의 부인

/

기쁨은 슬픔의 원인이다. 슬픔은 기쁨의 원인이다. 우리는 사랑했기에 미워한다. 미워했기에 사랑한다. 세상 어떤 일도 인과관계에서 자유롭지 못하다. 우리의 행복과 불행은 그렇게 얽혀 있다. 문밖을 스쳐 지나가며 실내를 바라보는 여인의 시선이 이를 잘 말해준다.

창밖의 여인은 카미유, 화가 모네의 부인이다. 화가와 부인의 사이가 어떠했는지 우리가 잘 모른다 해도 이 그림은 이에 대해 많은 것을 이야

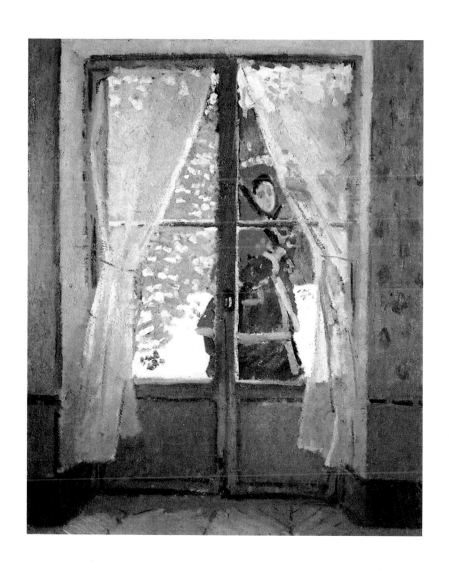

모네 〈붉은 스카프를 두른 모네의 부인〉
1873년경, 캔버스에 유채, 100.2×80cm, 클리블랜드 미술관

기해준다. 카미유는 밖에 있고 화가는 안에 있다. 그녀는 빠른 걸음으로 문밖을 지나고 있고 그녀를 향한 화가의 시선은 무겁게 고정돼 있다. 무언가 서로 어긋나는 듯한 인상을 준다. 그렇게 어긋나고 있음에도 두 사람은 서로를 향한 시선을 거두지 않고 있다. 아내의 시선은 이렇게 말하는 것 같다.

"나는 당신이 미워요, 아니 당신을 사랑해요, 그러나 우리는 이렇게 서로 비껴가야 하는군요."

조강지처였던 카미유는 이 그림이 완성된 지 얼마 안 돼 병으로 죽었다. 아내와 불화했던 화가는 아내 사후 이 그림을 줄곧 곁에 두었다. 그림 속 아내의 시선을 잊을 수 없었던 것이다. 두 사람에게 미움은 그렇게 절절한 사랑이었다.

로맨느 라코양의 초상

/

"그림이란 소중하고 즐겁고 예쁜 것, 그렇지 예쁜 것이라야 하네."

르누아르가 후배 화가에게 들려준 말이다. 르누아르의 그림에는 불행과 고통의 그림자가 보이지 않는다. 영원한 행복과 아름다움으로 충만하다. 그림만 보면 이 화가는 평생 어려움과 불행을 몰랐을 것 같다. 그러나 가난한 재봉사의 아들로 태어나, 그의 표현을 빌리면 "코르크 조각처럼

르누아르 ⟨로맨느 라코양의 초상⟩

1864년, 캔버스에 유채, 81.3×65cm, 클리블랜드 미술관

물살에 떠밀려 다니며" 살았던 그는 누구보다 가난과 고통에 대해 잘 알았다. 하지만 죽기 몇 시간 전까지도 간병인에게 정물 소재로 꽃을 준비해놓으라고 할 정도로 그는 오로지 예쁜 것만 그리려 했다.

스물세 살의 젊은 나이에 그린 〈로맨느 라코양의 초상〉도 진정 예쁜 그림이다. 그림도 예쁘고 모델이 된 소녀도 예쁘다. 초기작이기 때문에 털실같이 푸근하고 넉넉한 완숙기의 붓놀림은 볼 수 없다. 하지만 앵그르와 코로를 연상시키는 깔끔하면서도 우아한 묘사가 일품이다. 진주빛이 지배적인 화면에 꽃과 입술, 귀고리로 이어지는 붉은색이 화룡점정으로 생기를 더한다. 르누아르의 눈길이 머문 곳은 이렇듯 늘 아름다움의 기쁨으로 충만하다.

큰 플라타너스 나무

/

반 고흐가 나무를 좋아한 것은 나무는 결코 도망가지 않기 때문이다. 반 고흐가 사랑한 여인들은 모두 그를 외면했다. 그가 가까이 다가갈수록 그로부터 멀리 달아났다. 예술가로서의 명성과 부 또한 마찬가지였다. 그가 열심히 그림을 그릴수록 그는 괴팍한 화가로 인식됐고 팔리지 않고 쌓여만 가는 그림은 형을 뒷바라지하던 테오의 어깨를 무겁게 했다. 반 고흐의 유명한 '귀 절단 사건'은 그가 평생의 동지로 생각했던 고갱이 그를

고흐 <큰 플라타너스 나무>

1899년, 캔버스에 유채, 91.8×73.4cm, 클리블랜드 미술관

버리고 떠나려 했기에 일어난 비극적인 해프닝이었다.

자신으로부터 모든 게 끝없이 달아나는 세상에서 반 고흐가 위로를 느끼며 그릴 수 있는 대표적인 사물이 나무였다. 사이프러스, 올리브나무, 배나무, 포플러, 플라타너스 등 그의 화폭을 수놓은 나무들은 대지에 굳건히 뿌리를 내리고 변덕과 도주의 계절들을 잘도 견디어낸다. 〈큰 플라타너스 나무〉의 나무들 또한 굳은 의지와 신념의 표상들이다. 오가는 행인과 인부의 작은 모습에 비교돼 그들이야말로 진정한 거리의 주인임을 알수 있다. 그런 그들이 불길처럼 가지를 위로 뻗으며 반 고흐를 격려한다.

"힘 내, 빈센트. 너야말로 진정한 예술혼이야!"

바이올린, 와인잔, 파이프, 닻

/

피카소의 그림, 특히 입체파 시절의 그림은 화병을 바닥에 떨어뜨리고 그 깨진 파편을 화폭 위에 아무렇게나 붙인 것과 유사하다. 사람의 얼굴을 그렸다 치면 이목구비가 제자리를 벗어나 제멋대로 붙어 있다. 이런 그림을 보고 어떻게 잘 그렸다는 말이 나오겠는가. "이건 그림도 아니야!"라고 외치는 사람들의 반응이 벌거벗은 임금님을 보고 벌거벗었다고 말하는 것과 큰 차이가 없어 보인다.

하지만 이렇게 생각해보자. 아기 돌보랴, 빨래하랴, 청소하랴, 전화 받

피카소 〈바이올린, 와인잔, 파이프, 닻〉

1912년, 캔버스에 유채, 81×54cm, 프라하 국립미술관

으랴 정신없는 현대의 주부는 끝없는 일상의 파편에 치여 산다. 보고서 올리랴, 회의하랴, 고객 맞으랴, 상사의 질책 들으랴 업무에 혼을 뺏기고 있는 직장인 또한 끝없는 일의 파편에 치여 산다. 거리에 나서면 도시의 네온사인과 소음, 갖가지 표정의 군중이 우리의 시선과 의식을 파편화시킨다.

피카소는 병이나 식기, 테이블 등 일상의 사물과, 현대인을 파편화해 그리고, 이를 통해 사물의 외양이 아니라 현실과 상황의 본질을 낚아 올렸다. 지금 머릿속이 복잡하게 헝클어져 있다면 피카소의 이 이미지가 전혀 낯설지는 않을 것이다.

모네 옹,
일필휘지
하다

/

**자유분방한
붓놀림**

인상파는 빛의 화파다. 인상파 화가들은 조형의 진정한 대상이 눈앞의 사물이 아니라 그 사물에 반사되어 나오는 빛이라고 생각했다. 빛이 없다면 보는 행위 자체가 불가능한 까닭에 인상파 화가들의 이 같은 인식은 회화의 진로를 바꾼 혁명이 되었다. 그 혁명의 수장이 바로 클로드 모네다.

사실 모네 같은 빛의 화가를 우리 미술사에서는 기대하기 어려웠다. 우리 옛 화가들은 그림에 그림자를 표현하지 않았다. 단원 김홍도의 〈씨름도〉를 떠올려보자. 거기 어디에 그림자가 그려져 있는가. 그림자를 그리지 않으니 빛 또한 그리지 않았다. 서양미술사에서는 로마 시대 벽화부

터 또렷이 보이는 빛과 그림자의 표현이 우리에게는 애당초 관심 밖의 일이었다.

모네와 인상파의 등장은 수천 년 서양 미술사의 전통이 그 정점에 이른 결과로 해석할 수 있다.

흥미로운 것은, 그렇게 서양 전통의 정점으로 올라선 인상파의 그림이 동양 전통의 일필휘지—筆揮之 그림과 매우 닮아 있다는 것이다. 일필휘지 한다는 것은 사물의 겉모습과 디테일에 매달리지 않고 간단없는 붓질로 대상 본래의 기운과 흐름을 잡아내는 것을 말한다. 인상파의 그림, 특히 모네의 말년 그림이 이런 특징을 매우 잘 보여준다. 무엇보다 〈수련〉 등 지베르니 시절의 그림들은 대상의 겉모습과 디테일에 매달리지 않는 모네 특유의 분방한 예술세계를 생생히 보여준다. 서양미술의 시각에서 보면 대상의 형상적 구속으로부터 해방된 빛의 세계요, 우리미술의 시각에서 보면 기와 운이 생동하는 득의得意의 세계다. 꼭대기에 서면 극과 극은 이렇게 서로 만난다.

그런 점에서 모네의 말년 작품 중 특별히 눈여겨보게 된 그림들은 〈수련〉(1917년~1919년) 〈수련 습작〉 〈등나무〉 등 미완성으로 끝난 작품들이다. 끝없이 결을 만드는 수면 위로 헝클어진 머리카락처럼 내려앉은 버드나무 가지들. 〈수련〉의 구성은 이렇듯 단출하지만, 모네의 붓놀림이 전해주는 자유로운 기운은 우리의 영혼 저 밑바닥까지 커다란 울림으로 뒤

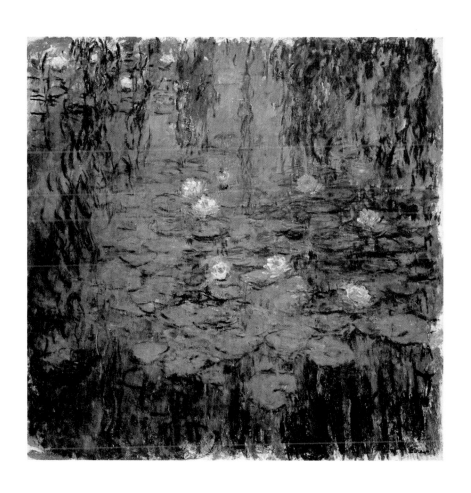

모네 〈수련 습작〉

1907년, 캔버스에 유채, 105×73cm, 마르모탕 미술관

흔든다. 동양의 옛 대가가 그렸다 해도 믿을 만한 기와 운이 살아 숨쉰다. 그런가 하면 여백의 미를 살린 〈등나무〉는 물리적인 빛이 정신적인 빛으로 승화하는 아름다운 환상을 경험하게 한다. 끝내 미완성으로 남은 그림들이지만, "모네는 하나의 눈이다. 그러나 그 얼마나 대단한 눈인가"라고 외쳤던 세잔의 목소리가 생생히 들려오는 득의작들이다.

모네 〈등나무〉(부분)

1919~1920년, 캔버스에 유채, 100×300cm, 마르모탕 미술관

반 고흐를
이해하기 위한
다섯 가지
열쇳말

/

불화, 고독,
희망, 구원, 회귀

　서양화가 가운데 우리나라 사람들에게 가장 인기가 있는 반 고흐. 그의 예술의 핵심 주제는 과연 무엇일까? 초기 네덜란드 시기부터 파리, 아를, 생레미, 그리고 마지막 오베르 시기까지 반 고흐의 창조 역정을 돌아보면, 이 시기별, 장소별 구분에 다섯 개 열쇳말을 얹을 수 있다. 불화, 고독, 희망, 구원, 회귀가 그것이다. 이것이 그의 예술의 가장 핵심적인 주제다.

　먼저 불화. 반 고흐는 세상과 불화한 화가다. 그 불화를 들여다볼 수 있는 작품 중의 하나가 석판화 〈슬픔〉이다. 반 고흐가 잠시나마 함께 살

앉던 미혼모 시엔을 모델로 그린 그림인데, 몸을 팔아서 먹고 살던 시엔
은 그야말로 세상으로부터 버려진 존재였다. 반 고흐는 그녀와 세상의 불
화로부터 자신의 그것을 본 듯하다. 슬픔과 좌절에 싸여 웅크린 그녀의
모습에서 반 고흐의 고통스러운 삶이 예언적 이미지로 다가온다.

　널리 알려져 있듯 반 고흐는 고독한 화가였다. 반 고흐의 고독은 무엇
보다 생전에 그의 예술의 가치를 인정해주는 사람이 거의 없었다는 데서
비롯되었다. 〈압생트가 담긴 잔과 물병〉은 홀로 외로운 그의 심정을 잘
전해주는 작품이다. 싸지만 독한 이 술은 고독에 찌든 사내의 영혼으로
빚은 술처럼 보인다. 반 고흐는 그렇게 테이블 위에 서서 쓸쓸히 거리를
바라보는 술이 되었다.

　세상과의 불화와 고독에도 불구하고 반 고흐는 희망을 잃지 않았다.
그의 예술이 위대한 것은 고통 속에서도 흔들림 없이 낙관의 빛을 발한
다는 것이다. 희망을 향한 그의 염원은 강렬한 노란색으로 표출되었다.
그가 무척 좋아했던 친구 고갱과 예술적 이상을 나누며 지낸 〈노란 집〉
은 희망의 빛으로 충만하다. 바로 이 희망과 적극적인 생명의 의지로 노
란 색이 많이 들어간 그의 그림은 지금도 세계의 미술애호가들을 열광시
킨다.

　반 고흐의 예술 역정을 돌아보게 하는 네 번째와 다섯 번째 열쇳말은
구원과 회귀다. 반 고흐는 예술을 통해 구원을 얻고자 했다. 별은 그의 그

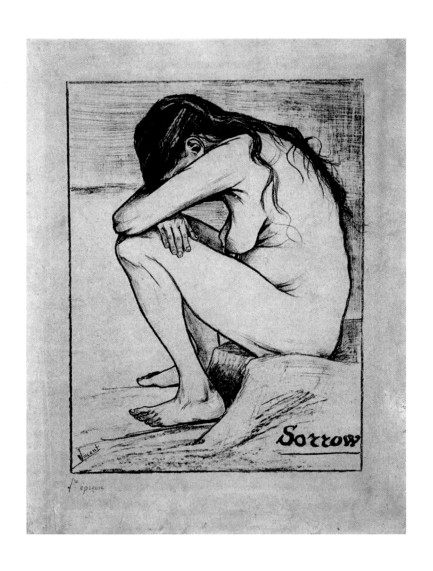

고흐 〈슬픔〉

1882년, 석판화, 38.5×29cm, 빈센트 반 고흐 미술관

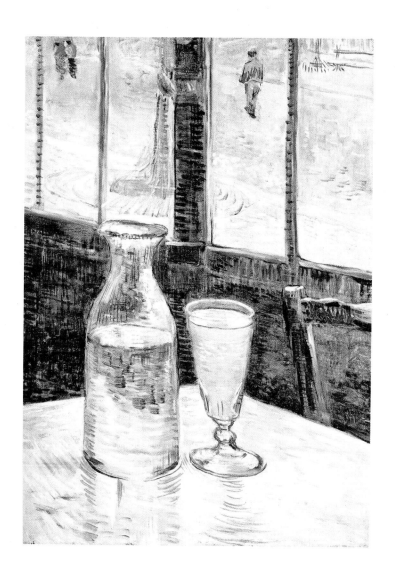

고흐 〈압생트가 담긴 잔과 물병〉

1887년, 캔버스에 유채, 46.3×33.2cm, 빈센트 반 고흐 미술관

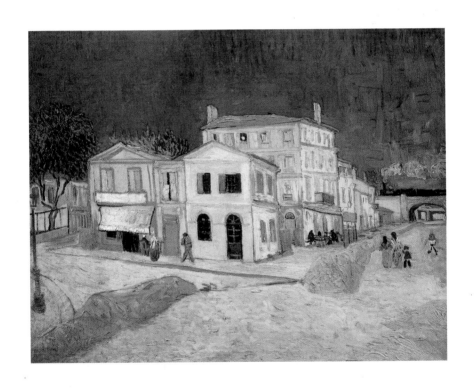

고흐 〈노란 집〉

1888년, 캔버스에 유채, 72×91.5cm, 빈센트 반 고흐 미술관

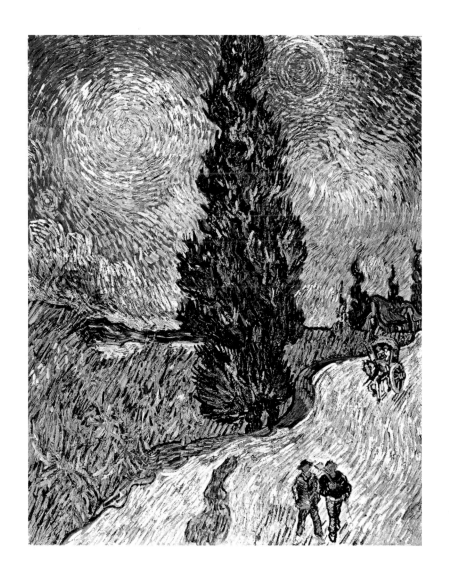

고흐 〈프로방스의 시골길 야경〉

1890년, 캔버스에 유채, 90.6×72cm, 크뢸러 밀러 미술관

고흐 <밀 이삭>

1890년, 캔버스에 유채, 64.5×48.5cm, 빈센트 반 고흐 미술관

림에서 구원을 상징하는 대표적인 이미지다. 반 고흐는 말했다. "늙어서 평화롭게 죽는다는 건, 별까지 걸어간다는 거지"라고. 〈프로방스의 시골 길 야경〉에서 우리는 구원의 빛을 발하는 별을 볼 수 있다.

회귀의 정서는 〈밀 이삭〉 같은 작품에서 또렷이 확인할 수 있다. 한 알의 밀이 죽어 30배, 60배, 100배의 결실을 맺는 것, 그것이 진정한 회귀의 정신이다. 반 고흐는 죽었지만 미술사 속에, 또 우리의 가슴 속에 다시 살아나는 한 알의 밀알이 되었다.

무엇이
삶이고
무엇이
죽음인가
/

마크 퀸

우리는 삶을 사랑하고 죽음을 두려워한다. 그러나 때로는 우리가 죽음을 사랑하고 삶을 미워하는 게 아닌가 하는 의구심이 들 때가 있다. 삶을 사랑하는 마음이 지나쳐 우리 자신과 우리가 아끼는 대상에 영생을 불어넣으려 할 때 그것은 왠지 죽음을 향한 열망처럼 느껴진다. 이를테면 조화 같은 게 그렇다. 금세 시드는 꽃의 운명을 거부하려 애쓰는 그 몸짓에서 우리가 보는 것은 영원한 죽음이다.

마크 퀸의 작품에서 우리는 조화에 못지않은, 아주 인공적인 색채로 반짝이는 꽃 그림을 볼 수 있다. 갖가지 원색으로 얼룩진 그의 꽃들은 매

우 사실적으로 보여 감탄을 자아내지만, 색채 자체가 인스턴트 음식에 뿌려진 인공색소 같고 그 정교함과 치밀함이 비닐이나 플라스틱을 보는 것처럼 느껴진다. 그래서 우리가 그의 그림에서 보는 것은 꽃의 죽음이다.

인상적인 것은, 마크 퀸의 꽃이 일반적인 조화처럼 영원한 삶의 표정을 담으려다 결국 노골적인 죽음의 표정을 띠게 된 것이 아니라, 애당초 화가가 죽음을 의식하고 그러 그렇게 표현되었다는 것이다. 마크 퀸이 꽃을 통해 나타내고자 한 가장 핵심적인 주제는 인간의 욕망이다. 그의 꽃을 가만히 살펴보면 그것들은 피고 지는 시기를 달리해 한자리에 모일 수 있는 것들이 아니다. 하지만 한자리에 모여 있다. 과학기술의 진보 덕분이다. 그것은 인간의 욕망이 사연의 질서를 어그러뜨린 결과다.

과거에도 서양에서는 이처럼 다른 계절의 꽃이 한자리에 모여 있는 모습으로 그려진 전통이 있다. 그때 그 그림들은 그 집합의 불가능성으로 신의 섭리에 대해 이야기했다. 하지만 이제 마크 퀸의 그림은 그 집합의 가능성으로 인간의 욕망에 대해 이야기한다. 인공적인 색채나 플라스틱 같은 질감은 그 부분을 강조하기 위해 부러 동원한 것이다. 인간은 욕망하는 만큼 진화할 것이다. 하지만 그 진화의 속도와 크기만큼 존재에 대한 허무감도 커질 것이다. 바로 그 허무감이 죽음의 본질이다. 허무감이야말로 진정한 죽음이다.

마크 퀸은 예전에 알코올 중독을 심하게 앓았다. 죽지 않기 위해 발버

퀸 <나일강의 홍수>

2007년, 캔버스에 유채, 169.5×263cm

퀸 〈사느냐 죽느냐〉

2007년, 브론즈, 26.7×15.2×12.7cm

둥 친 끝에 마침내 알코올 중독으로부터 빠져나올 수 있었는데, 이때의 정신적 경험을 이후 작품에 계속 담아오고 있다. 그를 유명하게 만들어준 90년대의 문제작들, 이를테면 자신의 피 4리터가량을 부어 만든 자소상 〈셀프〉에서 그 자취를 진하게 엿볼 수 있다. 뿐만 아니라 〈환영에 대한 명상〉 〈사느냐 죽느냐〉 등도 명상하는 해골 이미지를 통해 죽음의 진정한 의미에 대해 숙고한다. 물론 그만큼 삶의 진정한 의미에 대해서도 숙고한다.

그는 어떤 도덕률도 말하지는 않는다. 그것을 극도로 피한다. 하지만 삶과 죽음 앞에서 우리가 택할 것은 항상 삶이라는 것을 잘 알고 있다. 그러기에 묻는다. 무엇이 삶이고 무엇이 죽음인가?

5

ART CAFE

그림, 그 사랑의 이름으로

세상에서
가장
순수한
아름다움
/

아기
마르셀 룰랭

누구나 그 사람 자신일 때, 본연의 모습을 보일 때 가장 아름답다. 사람들이 아기를 사랑하는 것은 모든 아기가 늘 자기 본연의 모습을 보이기 때문이다. 어른들은 가식적으로 자신을 숨길 때가 있지만, 어린아이는 그렇지 않다. 그 순수함으로 인해 우리는 아기를 바라볼 때 진솔한 사랑을 느끼게 된다.

반 고흐가 그린 아기 마르셀도 그럴 수 없이 사랑스러운 아기다. 볼록하고 통통한 볼, 포동포동한 손이 앙증맞다. 굳이 잘생긴 얼굴, 못생긴 얼굴 따진다면 이 아기의 얼굴이 그리 특별할 만치 잘생긴 것이 아닐지 모

고흐 〈아기 마르셀 룰랭〉

1888년, 캔버스에 유채, 35×24.5cm, 빈센트 반 고흐 미술관

른다. 하지만 세상에 이처럼 예쁘고 사랑스러운 얼굴을 어디서 또 볼 수 있을까? 세상의 모든 아기는 누구와도 비교할 수 없는 자신만의 고유한 아름다움을 지니고 있다.

이 그림은, 반 고흐가 프랑스 남쪽 아를에 정착했을 때 절친한 사이가 된 우체부 룰랭의 딸을 그린 것이다. 반 고흐는 이곳에서 자신의 귀를 자르는 등 심각한 정신이상 증세를 보였다. 그때 다른 사람들은 다 그를 멀리해도 룰랭과 그의 부인은 반 고흐를 따뜻한 정으로 세심히 챙겨주었다. 그래서일까, 아이를 향한 반 고흐의 시선이 무척이나 다감하다. 반 고흐가 이렇게 푸근하고 따뜻한 시선을 담아 그린 그림도 드물다. 아이를 향한 사랑과 정이 뚝뚝 묻어난다.

그 따뜻하고 긍정적인 기운이 자신의 조카에게도 이어지기를 바라서였을까? 반 고흐는 당시 임신 상태에 있던 제수씨에게 이 그림을 선물한다. 제수씨도 이 그림을 보고는 금세 푹 빠져들었다. 눈에 가장 잘 띄는 곳에 걸어놓고 뱃속의 아기가 이 아기처럼 건강하고 아름답기를 빌었다고 한다. 그림 속의 사랑스런 아기 마르셀은 91세가 되도록 건강하고 행복하게 살았다고 한다.

그림자
속에도
빛은 있다
/

**엄마와
딸**

　두 모녀가 함께 책을 읽고 있다. 평화로운 풍경이다. 창밖에는 따사로운 빛이 쏟아지고 있다. 그 빛에는 생명을 약동시키는 자연의 에너지가 담겨 있다. 그 에너지가 은은하게 실내로 스며든다. 집안에 생기와 행복감을 더해준다.

　아이와 함께 어머니, 집, 자연이 등장하는 이 그림은 그 순서대로 어머니의 존재를 점층적으로 확인해주는 작품이다. 아이 곁에서 함께 책을 읽는 어머니는 오른손을 뻗어 아이를 품는 듯한 자세를 취하고 있다. 보호자로서 모성이 부지불식간 그렇게 드러나고 있다. 그리고 또 이 두 모녀

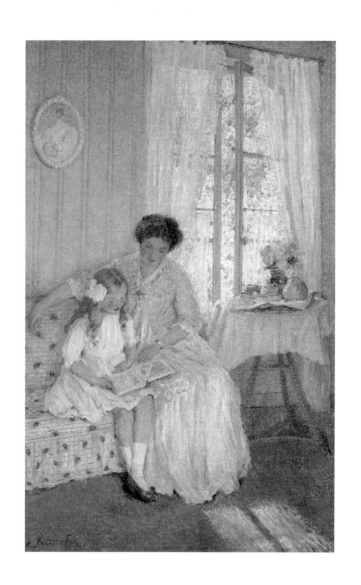

폭스 〈책 읽기〉

1912년경, 캔버스에 유채, 183.6×112.6cm, 런던 내셔널 갤러리

를 아늑한 집이 품고 있다. 또 하나의 어머니다. 그리고 이 집을 다시 화사한 자연이 품고 있다. 어머니 자연이라 할 수 있다.

이렇듯 보호자로서 어머니의 의미가 점층적으로 확장되어 그림 속의 아이는 누구보다 안락하게 보호받는 인상을 준다. 걱정과 근심이 있을 리 없다. 아이를 둘러싼 모든 것이 아이를 보호하고 사랑하니까 말이다.

어린이의 특권은 이처럼 자신이 주위로부터 충분히 보호받고 있다고 느끼는 데 있다. 이 보호를 통해 얻은 안정감이 우주가 자신을 사랑하고 긍정한다는 확신으로 이어진다. 이처럼 세상에 대해 긍정적인 태도를 갖게 되면 커서도 하는 일이 잘 풀리게 된다. 물론 때로는 어려움도 있겠지만 결코 낙심하거나 포기하지 않을 것이다. 이런 태도는 어릴 때 충분히 보호받은 사람이 보여주는 일반적인 태도다. 어둠 속에서도 빛을 보는 사람이 되는 것이다.

화가가 이 그림을 그리며 인상파의 명암 효과를 잘 활용한 것은 그런 면에서 주목할 만하다. 인상파는 그림자 속에도 빛이 있다는 것을 인식한 최초의 화가들이었다. 그림자는 그저 어둡기만 한 게 아니다. 그림자에는 주변의 빛이 반사되어 생긴 반사광이 있다. 그 '어둠 속의 빛'을 본 인상파 화가들, 그들은 전 세계 모든 사람들이 사랑하는 아름다운 화풍을 창조했다. 그처럼 어둠 속에서도 빛을 보는 이들은 주위의 모든 사람들이 동경하는 아름다운 인생을 창조해나갈 것이다.

그림,
그 사랑의 이름으로

바위 같은
아버지의
사랑
/

**요셉과
예수**

어둠 속에서 한 남자가 일을 하고 있다. 몸을 구부린 그는 나무를 다루고 있다. 목수가 분명해 보인다. 밤늦게까지 일하는 그를 그의 어린 아들이 돕고 있다. 촛불을 들어 아버지가 작업하는 곳을 비춘다. 아이가 구석구석 촛불을 비춰주는 까닭에 아버지는 쉽게 방향을 옮기며 작업을 할 수 있다.

이렇듯 효성스러운 아들을 향해 아버지는 따뜻한 시선을 보낸다. 침묵 속에서 깊은 정을 쌓는다. 아버지의 그 넓고 든든한 사랑을 아는지 모르는지 아이는 그저 자신이 아버지 일을 돕는다는 게 기뻐 열심히 촛불 바

조르주 드 라 투르 〈목수 성 요셉〉
1635~1640년, 캔버스에 유채, 137×101cm, 루브르 박물관

라지를 한다. 참으로 보기 훈훈한 부자의 모습이 아닐 수 없다.

여느 부자지간과 크게 다를 것 없어 보이는 두 부자. 그러나 둘은 사실 매우 유명한 사람들이다. 바로 목수 요셉과 그의 아들 예수다. 화가는 메시아로서 예수의 모습에 초점을 맞추지 않고 어디서나 흔히 볼 수 있는 순수하고 맑은 아이로 예수를 그렸다. 우리와 같은 인간으로서 그의 삶이 궁금하고 그의 희로애락이 궁금했던 것이다. 그렇게 그려진 예수는 이처럼 아버지와 잔정을 나누는 평범한 아이의 모습을 보여준다.

이 아이가 자라 나중에 위대한 성인이 되리라고 누가 상상이나 할 수 있었을까? 하지만 비범함은 이처럼 평범함 속에서 자란다. 평범한 아버지와 평범한 어머니의 진솔한 사랑이야말로 비범한 인물을 낳는 토대가 된다.

저 목수 아버지의 눈빛을 보면, 지금 아이에게 대단한 지식이나 고차원적인 기술을 전해주고 있지는 않다. 그저 무한한 신뢰와 사랑을 쏟을 뿐이다. 평범한 아버지의 사랑이지만, 아이에게는 그걸로 충분하다. 때로 비범한 부모가 자녀교육마저 비범하게 하려다가 아이를 망치는 수가 있는데, 아버지나 어머니는 아이에게 굳이 비범한 존재일 필요가 없다. 아이는 그런 부모를 원하지 않는다. 평범한 아버지의 사랑이야말로 든든한 바위 같다. 아이에게 이래라 저래라 요구하지 않고 그저 묵묵히 아이의 이야기를 들어주는 든든한 바위. 그 바위의 보호 아래 아이는 아무 걱정과 두려움 없이 세상과 맞설 용기를 얻는다.

나른한
아침이
좋다
/
**일상의
행복과 사랑**

아침이 밝았다. 햇살이 방 안으로 환하게 비쳐 들어온다. 엄마는 아직 침대에 누워 오늘만큼은 좀 느긋하게 하루를 시작하려고 한다. 하지만 에너지 넘치는 아이는 엄마처럼 가만히 누워 있을 수가 없다.

우선 아이 아침부터 먹여야겠기에 엄마는 사이드탁자에 간단한 요깃거리를 차려놓았다. 배가 부른 아이는 그제야 좀 잠잠해진다.

이렇듯 느긋하게 아침을 맞는 엄마. 그러나 그 배면에는 힘겨운 주부의 일상이 담겨 있다. 어제 밤늦게까지 피곤한 일이 이어졌기에 이렇듯 아직 자리에서 일어나지 못하고 있는 것이다. 그래도 귀여운 아이를 위

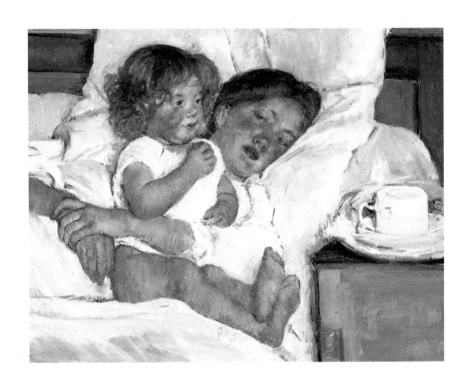

카사트 〈침대에서의 아침식사〉
1897년, 캔버스에 유채, 63×73cm, 헌팅턴 컬렉션

해 엄마는 힘을 낼 것이 분명하다. 아이를 껴안고 있는 엄마의 팔이 그 의지를 은연중 드러내준다. 물론 아직은 잠시나마 더 나른한 휴식의 시간을 갖겠지만. 이 망중한이 그럴 수 없이 달게 느껴진다.

이 그림을 그린 메리 카사트는 엄마와 아이를 주제로 한, 따뜻한 그림을 많이 그린 미국 여성화가다. 영웅들의 이야기나 숭고한 풍경도 감동을 주지만, 이런 일상의 소소한 풍경도 우리에게 감동을 준다. 이 일상의 행복과 사랑이 없다면 제아무리 대단한 영웅인들 무슨 보람으로 살까? 위대한 역사도, 위대한 발명과 창조도 이런 일상의 따뜻함이 뿌리가 되어주지 않으면 아무 의미가 없다.

그래서 어머니는 위대하다. 일상의 소소한 행복과 따뜻함을 창조하는 창조자니까. 아이는 그런 어머니의 창조 속에서 우주를 경험하고 삶을 이해한다. 어머니의 따뜻한 체온을 느끼고 햇살의 살가운 애무를 즐기면서 세상을 사랑하는 법을 배운다. 오늘 어머니의 이 나른한 아침은 그렇게 아이의 영원한 행복으로 이어진다. 이불 속 어머니의 따뜻한 체온 36.5도는 아이가 평생 기억할 행복지수다.

우리는 매일
첫걸음을 떼는
어린아이
/

자연스러운
성장

화사한 봄날, 만물이 연둣빛으로 빛나는 계절이다. 엄마와 아이가 집 밖으로 나왔다. 아이가 걸음마를 시작한 것을 보고 흥분한 엄마가 이 사실을 얼른 아빠에게 알려주고 싶었나 보다. 그래서 이렇게 부리나케 아이를 데리고 나왔다.

텃밭에서 일하던 아빠가 뒤돌아본다. 이제 첫 걸음을 떼게 된 아이, 아빠를 향해 걸음마를 시작한다. 아이의 놀라운 성장을 목격한 아빠는 기쁜 마음에 팔을 활짝 펴 아이를 반긴다. 자석보다 더 강하고 끈끈한 힘이 두 사람을 잡아당긴다. 아기가 자라나면 걷는 게 자연이 정한 이치인데, 왜

고흐 〈첫걸음(밀레를 따라서)〉
1890년, 캔버스에 유채, 72.4×91.2cm, 메트로폴리탄 미술관

이리 새삼스럽고 놀랍기만 할까? 세상에 둘도 없는 기적이 일어난 것 같고, 온 세상이 하늘의 축복으로 가득 찬 것 같다.

힘겨운 가사에 피곤했던 엄마도, 숨이 턱에 차도록 노동에 지친 아빠도, 이 순간만큼은 일하는 보람, 사는 보람을 느낀다. 부모의 입장에서 아이의 성장만큼 행복감을 가져다주는 것도 없다. 남들 다 하는 그것이, 아무것도 아닌 그것이 왜 이리도 깊은 행복감을 주는 걸까?

아마 하느님이, 대자연이 우리에게 기대하는 것도 이런 자연스러운 성장일 것이다. 무슨 대단한 부와 명예, 권력을 크게 쌓기를 바라는 게 아니라, 나이를 먹는 만큼 더 성숙한 영혼이 되기를 바라는 것이다. 절제와 관용, 겸손, 근면, 성실, 정직, 배려 같은 덕목이 어제보다 오늘 조금 더 자라날 때 하늘은 박수를 치며 팔을 벌려 우리를 맞을 것이다. 그런 점에서 우리 또한 매일 첫걸음을 떼는 어린아이와 같다. 사랑을 향해, 꿈을 향해 하루하루 성장하는 어린아이와 같다.

반 고흐는 성장의 계절 봄에 연둣빛 새잎과 아이를 보며 이 사실을 새롭게 상기했다. 그래서 이 축복의 이치를 그 어느 그림보다 밝고 화사한 붓에 실어 표현했다. 외롭고 쓸쓸한 영혼이었지만, 아이의 성장을 볼 때, 자연의 성장을 볼 때, 그리고 자신의 예술이 성장하는 것을 볼 때는 그도 외롭지 않았다. 오로지 기쁨과 환희로 충만한 이 그림이 그 사실을 잘 말해준다.

물 흐르듯
흐르는
조화로운
삶
/

**다양성 속의
단일성**

보티첼리의 〈프리마베라(봄)〉는 매우 아름다운 르네상스 시대의 걸작이다. 이 그림의 주인공은 그림 한가운데 있는 비너스 여신이다. 하지만 이 그림에서 비너스 못지않게 아름다운 이들이 있으니 바로 '미의 세 여신'이다. 이들은 서로 손을 잡고 원무를 춘다. 이들의 동작 하나하나가 얼마나 우아한지, 보고 있노라면 그 춤사위를 따라 신비로운 신화의 환상 속으로 접어들게 된다.

사람들은 셋이 하나가 되는 것에 의미를 부여한다. 진선미眞善美나 지덕체智德體 같은 것이다. 기독교에서는 하느님을 삼위일체로 설명한다.

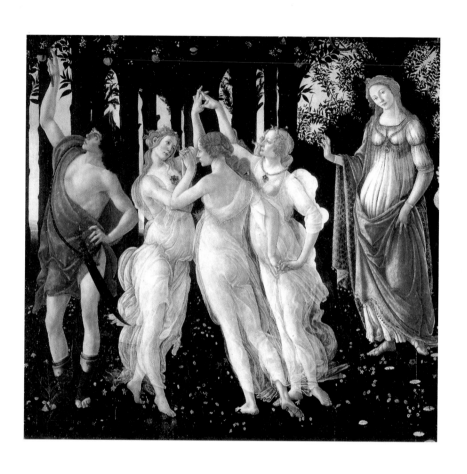

보티첼리 〈프리마베라(봄)〉 (부분)
1478년경, 템페라화, 203×314cm, 우피치 미술관

'3'이라는 숫자는 기본적으로 창조와 생성을 나타내는 숫자다. 혹은 다양성 속의 단일성을 의미한다. 우리는 태어나서, 살고, 죽는다. 시간은 과거와 현재, 미래로 나뉜다. 인간은 정신과 육체, 영혼으로 이뤄져 있다. 셋이 어우러져 하나가 되는 것은 우주의 법칙이며 우리의 운명이다.

그러므로 우리는 살면서 셋으로 하나를 이루는 일, 곧 다양성과 단일성의 조화를 이루기 위해 끝없이 노력할 필요가 있다. 이런 조화를 이루는 일은 진정 쉽지 않지만(지혜로우면서도 덕이 있고 또 건강한 사람이 되기란 그 얼마나 이루기 어려운 경지인가?), 그래도 우리는 이 소망을 버릴 수 없다. 어렵다면 어려운 일이겠지만, 결코 불가능한 일은 아니니까. 아니, 굳게 마음만 먹으면 누구에게나 얼마든지 가능한 일이다.

그 힌트를 미의 세 여신의 춤사위에서 본다. 하나가 하나를 이끌고 그 하나가 다른 하나를 이끌어 셋은 결국 서로를 이끌게 된다. 세 가지의 가치를 한꺼번에 다 추구하기보다 하나를 추구해 거기에 리듬이 생기면 그 리듬을 타고 다른 가치를 이끌어 결국 모두가 하나의 조화에 이르게 된다. 물 흐르듯 흐르면 되는 거다. 중요한 것은 제아무리 힘겹고 어렵게 느껴지더라도 내 안의 흥과 리듬을 잃지 않는 거다.

어느 한 가지라도 흥겹게 실천하다 보면 그것이 곧 나름의 경지를 이루게 되고 그 리듬이 내 삶의 다른 가치들을 그렇게 또 이끌어준다. 물론 그 흥과 리듬은 내 아이의 흥과 리듬으로 이어지겠고, 삶은 그렇게 대대로 물 흐르듯 조화를 이루는 것이 아닐까?

기다릴 줄
아는 사랑이
진정한 사랑

/

**아폴론과
다프네**

르네상스 시대의 화가 안토니오 델 폴라이우올로가 그린 그림이다. 한 남자가 달려가 여자를 껴안는다. 그런데 여자의 팔이 이상하다. 나무가 되어버렸다. 팔에서 무성한 잎이 솟아난다. 여인의 이름은 다프네. 남자의 이름은 아폴론이다.

올림포스의 젊고 잘생긴 신 아폴론은 어느 날 다프네를 보고 사랑에 빠졌다. 하지만 그의 간절한 고백에도 불구하고 다프네는 그를 멀리한다. 제아무리 멋지고 훌륭한 남자라 해도 아폴론은 다프네의 스타일이 아니었던 거다. 이에 애간장이 탄 아폴론은 도망가는 다프네를 쫓아가 그녀를

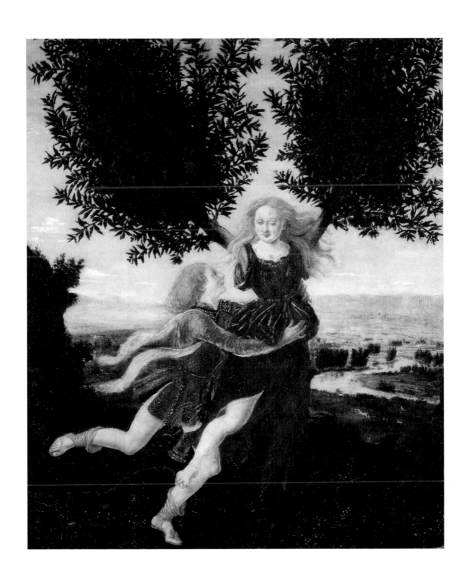

폴라이우올로 〈아폴론과 다프네〉

1470~1480년경, 나무에 유채, 29.5×20cm, 런던 내셔널 갤러리

품에 안으려 한다. 절박해진 다프네는 페네이오스 강을 보며 외친다.

"이 곤경으로부터 나를 구해주세요!"

그러자 다프네의 몸이 월계수로 변해버린다. 나무가 되어버린 다프네를 보고 아폴론은 놀라움과 슬픔에 사로잡힌다. 오로지 사랑했던 것뿐인데, 어떻게 이토록 나를 싫어해 한순간에 사라져버릴 수 있을까….

하지만 아폴론은 곧 자신의 사랑이 잘못되었다는 것을 깨닫는다. 상대를 배려하지 않는 사랑은 진정한 사랑이 아니다. 먼저 상대를 이해하고 참고 기다릴 줄 알아야 진정한 사랑이 되는 법이다. 그것은 상대가 연인이든 다른 그 누구든 마찬가지인 것 같다. 특히 자식의 경우에는 더더욱 내 사랑과 정성을 받아들이도록 강제할 게 아니라 아이의 마음이 먼저 움직이고 열리도록 참고 기다릴 줄 아는 지혜가 필요한 것 같다. 부모가 된다는 것은 이렇듯 성숙한 사랑의 주인공이 됨을 의미한다.

자신의 잘못을 깨달은 아폴론은 이후 다프네를 기려 운동경기의 승자나 아름다운 시를 쓴 시인들에게 월계관을 만들어 씌워준다. 다프네를 자신만의 소유물이 아니라 모든 이가 사랑하고 찬양하는 존재로 만든 것이다. 그것은 마치 내 품의 자식을 잘 키워 세상의 자식으로 내보내는 것과 같다. 모든 이가 찾고 원하고 사랑하는 월계관과 같은 사람, 그런 존재로 아이를 키우기 위해 우리는 더욱 인내하는 사랑을 배워야 할 것 같다.

배만
채울 것인가
감각도
채울 것인가
/

**오감의
충족**

식욕은 인간의 가장 기본적인 욕구다. "금강산도 식후경"이고 "먹고 죽은 귀신이 때깔도 좋다"고 한다. 그러나 인간의 식욕은 단순히 배를 채우고자 하는 욕망에 그치는 것이 아니다. 우리는 기왕이면 더 식감이 좋고 더 향기롭고 더 보기 좋은 음식을 사랑한다. 그래서 음식과 관련한 문화는 어느 지역이든 주어진 여건 안에서 고도로 발달하게 마련이다.

플로리스 클라스존 판 데이크의 〈치즈가 있는 정물〉은 치즈를 중심으로 신선한 과일과 견과류, 마실 것 등이 두루 어우러져 있는 그림이다. 이 그림이 우리의 기분을 좋게 하는 것은 단순히 음식이 먹음직스러워 보이

판 데이크 <치즈가 있는 정물>

1615~1620년경, 나무에 유채, 82.2×111.2cm, 암스테르담 국립미술관

기 때문만은 아니다. 신선하고 조화로운 느낌을 주는데다 색채도 화사하고 정갈해 보인다.

게다가 그림이 그려진 시기(17세기) 유럽에서는 희귀했던 중국산 도자기가 병과 접시, 그릇으로 사용되고 있다. 테이블은 화사한 진홍색 식탁보로 덮여 있고 그 위에 섬세한 레이스가 달린 테이블러너가 놓여 있다. 이 모든 게 어우러져 상차림의 격을 한껏 높여주니 보고만 있어도 큰 만족감이 든다.

"배만 채우면 됐지, 뭐 그리 예쁜 걸 따지나?" 하고 반문하는 사람도 있을 수 있다. 하지만 사람의 감각을 고루 충족시키는 일이 꼭 돈 낭비, 시간 낭비는 아니다. 심리학자 조앤 에릭슨은 "재능이 있는 아이들이란 감각이 특별히 예리한 아이들을 가리킨다"고 말한다. 감각의 충족을 적극적으로 추구하는 사람은 그 과정에서 자기도 모르게 자신의 재능을 한껏 벼리게 된다.

그런 점에서 가정에서 주부가 일상과 관련해 여러 가지 감각적 가능성과 가치를 추구하는 것은 매우 중요하고 의미 있는 일이다. 주부의 감수성이 곧 그 집안의 감수성이기 때문이다. 아이의 감각적 능력은 어머니의 감각적 능력을 따라간다. 그러므로 주부는 훌륭한 음식과 좋은 음악, 멋진 그림을 즐길 권리, 나아가 책임이 있다. 가족의 감각적 능력과 그에 기초한 재능은 바로 주부의 그런 욕구를 충족시키려는 노력으로부터 비롯되는 것이니까 말이다.

꽃의
아이러니
/
**순간의
아름다움**

꽃은 하나의 아이러니다. 꽃은 연약하다. 그러나 단단한 열매를 맺는다. 꽃잎은 얇다. 그러나 그 빛깔은 화려하기 그지없다. 꽃은 잠시 피었다 진다. 그러나 우리 마음속에 영원히 기억된다. 꽃은, 세상이 아이러니와 역설로 가득 찬 곳임을 보여주는 대표적인 상징물이다.

불처럼 뜨겁게 시작했다가 얼음처럼 차갑게 식어버리는 사랑이 얼마나 많은가? 세상사는 한 순간, 겉만 보고 판단할 일이 아니다. 세상은 예부터 지금까지 늘 아이러니와 역설로 충만하다.

17세기 네덜란드 화가들은 세상의 이런 모습을 꽃 그림에 담았다. 그

하위쉼 〈꽃과 과일〉

1720년경, 캔버스에 유채, 93×72cm, 푸시킨 미술관

들이 그린 꽃 그림은 단순히 꽃의 예쁜 모습만을 보여주기 위한 것이 아니다. 얀 판 하위쉼의 〈꽃과 과일〉도 그런 작품 중 하나다.

화병에 온갖 아름다운 꽃이 꽂혀 있다. 그 주위에는 신선한 과일이 잔뜩 놓여 있는데, 얼마나 정성을 들여 섬세하게 그렸는지 실물처럼 느껴질 지경이다. 꽃잎의 하늘하늘한 촉감이 그대로 느껴질 듯하고, 싱그러운 과일로부터는 달콤한 향기가 뿜어져 나올 듯하다. 사실감의 표현에 얼마나 자신이 있었던지 화가는 곤충들이 진짜 꽃을 보고 날아온 양 곤충을 그려 넣었다. 다가가서 향내도 맡고 만져도 보고 싶은 그런 그림이다.

그런데 한참 들여다보고 있자니 뭔가 이상한 느낌이 든다. 그렇다. 꽃병에 꽂힌 꽃들이 여러 계절의 꽃이다. 이는 불가능한 일이다. 어떻게 여러 계절의 꽃이 저렇듯 함께 피어날 수 있겠는가?

화가가 상상으로 한 화병에 여러 계절의 꽃이 함께 피어난 모습을 그린 이유는 꽃의 아이러니를 보여주기 위해서다. 꽃은 아름답지만 금세 진다. 여러 계절의 꽃이 결코 한자리에서 만날 수는 없다. 인생은 아름답지만 금세 지고 만다. 순간이지만 아름답고, 아름답지만 순간인 꽃과 우리네 인생. 그러나 우리가 그 유한함을 슬퍼할 이유는 없다.

이 유한성으로 인해 우리는 꽃과 인생의 소중함을 보다 절실히 느끼게 되니까 말이다. 주어진 시간을 더 소중히 여기고 열심히 살아가게 된다. 그렇게 열심히 살수록 인생은 더 아름다워진다. 꽃처럼 아름다운 존재가 되라고 신은 우리에게 삶의 기한을 주었는지 모른다.

우주의
연주
/

보이지 않는
세계

해와 달, 별, 십자가가 희고 높은 산 위에서 휘영청 빛난다. 톱니처럼
솟은 색색의 산들이 주위를 감싸고 있다. 장엄하고 숭고한 느낌과 더불어
왠지 귀엽고 앙증맞은 느낌이 든다. 북극에서 우주를 바라보면 이렇게 보
일까?

이 그림은 무엇보다 우주의 신비에 대해 이야기하는 것 같다. 우주와
교감하는 일이 얼마나 아름다운지에 대해 이야기하는 것 같다. 인간의 지
력으로는 다 알 수 없는 우주. 하지만 우주는 낯선 그 무엇이 아니라, 우
리가 살고 호흡하는 영원한 생명의 모태다. 그리고 보니 그림 속 하늘의

클레 〈산꼭대기 위〉

1917년, 종이에 과슈, 31×24cm, 게멘테 미술관

해와 달, 별이 어머니 뱃속의 아기 같다. 어머니 우주가 소중히 보듬어 키우는 아름다운 영혼들 같다.

이 그림을 그린 이는 파울 클레다. 그는 추상화를 개척한 선구자의 한 사람이다. 일 차 세계 대전이 일어난 직후 클레는 사실적인 묘사와 완전히 결별하고, 숫자, 알파벳, 느낌표, 화살표, 별, 눈, 심장 같은 상징적인 형상들을 많이 그리게 된다.

이런 기호 이미지를 좋아하게 된 것은 세상이 어수선하고 현실이 각박해져 그만큼 본질적이고 순수한 것에 대한 관심이 커진 탓이라고 하겠다. 뭔가 신비하고 근원적인 세계를 꿈꾸고 표현하고 싶었던 것이다. 클레는 이런 말을 했다.

"예술은 보이는 것을 재현하는 것이 아니라 보이지 않는 것을 보이는 것으로 만드는 것입니다."

보이지 않던 생명을 잉태하고 낳는 어머니처럼 예술가는 보이지 않던 세계를 잉태하고 창조한다. 둘은 우주의 신비를 간직한 존재라는 점에서 닮아 있다.

클레는 그림을 그리기 전, 아침마다 바이올린으로 바흐의 음악을 연주했다고 한다. 그래서일까, 한 번도 그쳐본 적이 없는 우주의 신비로운 음악이 클레의 그림에서 퍼져 나오는 것 같다. 그 음악은 우리가 태아 때 어머니 배 속에서 들었던, 바로 어머니의 심장 소리다. 그 소리에 맞춰 우주는 오늘도 아름다운 리듬으로 운행된다.

삶은
어디에나
있다
/

**생명의
의지**

그림을 보고 있노라니 푸시킨의 시가 생각난다.

삶이 그대를 속일지라도

슬퍼하거나 노여워하지 말라

설움의 날을 참고 견디면

기쁨의 날이 오고야 말리니

기차가 가다가 역에 멈춰 섰다. 이 기차에 탄 이들은 부유하거나 권세

야로센코 〈삶은 어디에나 있다〉

1888년, 유화, 212×106cm, 트레티야코프 미술관

있는 이들이 아니다. 수염이 덥수룩한 농부와 젊은 병사, 중년의 노동자, 무표정한 어머니로부터 우리는 삶의 무게에 짓눌린 고달픈 인생들을 본다. 차창에 쇠창살이 박힌 것으로 보아 이들은 불편한 공간에 갇힌 채 강제로 이송을 당하는 것 같다. 수인의 신세, 그야말로 막장 인생처럼 보인다.

하지만 희망은 어디나 있고 또 희망은 소소한 일상의 표정으로 피어난다. 비둘기를 발견한 아이가 빵을 뜯어 모이로 내주자 비둘기들이 차창 아래로 모여든다. 이로 인해 갑작스레 주변이 부산해졌다. 활기가 넘쳐난다. 왼쪽 하단의 작은 참새는 커다란 비둘기들 사이에서 먹을 것을 얻어보려 계속 틈을 노린다. 생명의 의지는 이렇게 강한 것이고, 또 소중한 것이기에 누구도, 어떤 순간에도 이 의지를 포기해서는 안 된다.

어머니의 지친 표정과는 달리 모이를 주는 아이는 지금 득의만만하다. 자신이 처한 어려운 현실에는 아무런 관심이 없고 오로지 비둘기들과 노는 재미에 푹 빠져 있다. 힘겨운 환경에서도 아이는 이 웃음으로 튼튼하게 자랄 것이다. 이 희망으로 보다 나은 미래를 개척해 나갈 것이다. 어머니의 눈가에 드리운 저 근심을 말끔히 씻어줄 것이다. 어머니는 스스로가 크게 부족한 어머니라고 생각하겠지만, 아이는 세상에서 자기 어머니만큼 훌륭한 어머니는 없다고 생각할 것이다. 그러고 보니 베일을 쓴 어머니의 모습에서 왠지 성모 마리아가 연상된다. 그리고 아이로부터는 아기 예수의 모습이 떠오른다. 절망이 있는 곳에는 반드시 희망이 있고, 희망이 있는 곳에는 이렇듯 신의 은총이 있다.

갈등은
조화의
프롤로그

/

**클림트의
풍경화**

구스타프 클림트는 에로티시즘을 잘 표현한 화가로 유명하다. 그가 그린 여인 누드는 어여쁠 뿐 아니라 매혹적이다. 그의 에로티시즘 걸작들이 워낙 유명하다 보니까 그가 뛰어난 풍경화가이기도 했다는 사실을 사람들은 잘 모른다. 하지만 미술사는 그를 20세기 초의 주요 풍경화가 가운데 한 사람으로 높이 평가한다.

클림트가 풍경화를 그리게 된 계기는, 빈 대학을 위해 제작한 대작 '학부 회화'가 교수들의 반발에 부딪혔기 때문이다. 교수들은 학문을 주제로 한 벽화인데 에로티시즘이 지나치게 강해 도저히 수용할 수 없다고 항의

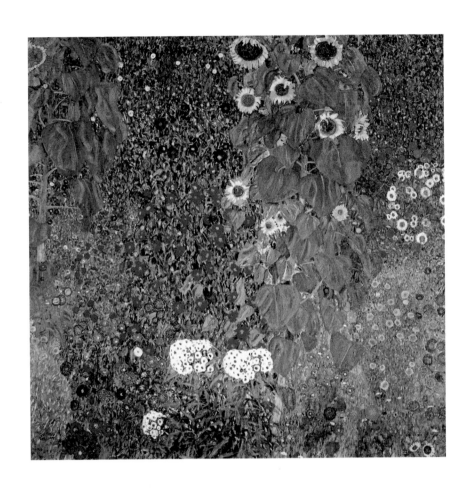

클림트 〈꽃이 있는 농장 정원〉

1906년경, 캔버스에 유채, 110×110cm, 오스트리아 미술관

했다. 클림트는 결국 작품을 설치하지 않겠다고 철회 선언을 한다. 상심해 있던 그는 휴양지 아터 호수에 갔다가 자연의 아름다움을 새롭게 발견한다.

자신이 표현하고자 했던 아름다움의 본질이 저 자연의 아름다움과 다를 바 없건만, 사람들은 왜 그리도 색안경을 끼고 보는 것일까 하는 마음이 일었다. 이때 그린 풍경화를 보면 갖가지 꽃과 나무, 물, 산, 하늘, 집들이 서로 조화롭게 어우러져 아름다움의 합창, 아름다움의 경연을 보는 것 같다. 이 멋진 풍경화를 그리면서 그의 상처도 많이 아물게 된다.

모든 갈등이란 결국 조화를 위한 프롤로그다. 자연의 갈등도 마찬가지다. 자연에서는 풀잎 하나 솟는 것도 치열한 생존경쟁을 거쳐 가능한 일이다. 그 갈등과 경쟁의 끝에서 궁극적인 조화를 이뤄내는 모습을 보면, 자연이 지닌 아름다움의 심오함에 대해 다시 생각하게 된다. 클림트의 〈꽃이 있는 농장 정원〉은 그 심오함을 생생히 전해주는 그림이다.

해바라기를 비롯해 온갖 꽃들이 화사하게 어우러져 있다. 어쩌면 저리도 오묘한 화음을 이루는지 감탄이 절로 나온다. 하지만 저 조화는 식물들마다 살기 위해 벌인 생존경쟁의 결과물이다. 그런데 그것이 볼수록 아름답다. 아름다움과 조화는 서 솟늘처럼 갈등과 고뇌 끝에 얻어지는 것이라는 생각이 든다. 아름다움과 조화를 사랑한다는 것은 그래서 그 간난과 수고를 다 감당하겠다는 의지의 표현이 아닐까.

풍경에서
신의 계시를
느끼다

/

**광활한
자연풍경**

　자연과 고요히 마주하고 싶을 때가 있다. 자연이 들려주는, 어머니의 심장 박동 같은 속 깊은 이야기를 듣고 싶을 때가 있다. 19세기 미국화가 샌포드 로빈슨 기포드가 그린 〈카터스킬 계곡〉은 그런 자연과의 진솔한 만남을 떠올리게 하는 그림이다.

　우리 눈앞에 깊은 계곡이 아득히 펼쳐져 있다. 빙하의 흔적으로 푹 파인 계곡의 자취를 좇아가노라면 지구의 심장까지 가 닿을 것 같다. 저 지평선 너머로 발걸음을 옮기면 미지의 신천지가 우리를 맞아줄 것 같다. 자연의 장엄함과 숭고함을 생생히 전해주는 그림이 아닐 수 없다. 바라볼

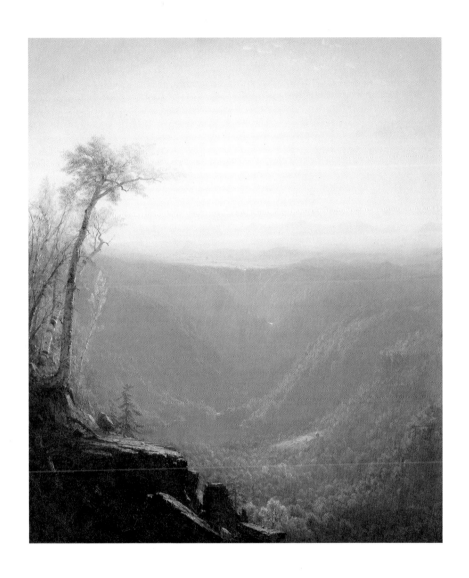

기포드 〈카터스킬 계곡〉

1862년, 캔버스에 유채, 122×101cm, 메트로폴리탄 미술관

수록 삶과 존재, 우주에 대한 깊은 명상에 잠기게 하는 그림이다.

그 전에는 신대륙의 풍경을 그다지 열심히 그리지 않았지만, 19세기 미국의 화가들은 아메리카 대륙의 웅장한 풍경을 즐겨 그렸다. 자연의 웅장함이야 세월이 흘러도 바뀔 게 없지만, 개척과 나라 건설에 바빠 눈과 붓이 거기에 채 가 닿지 못했던 것이다.

하지만 어느 순간부터 유럽 대륙에서는 도저히 볼 수 없는 아메리카만의 광활한 자연 풍경이 화가들의 붓을 사로잡기 시작했다. 그 아름다움은 일종의 계시처럼 다가왔다. 신이 풍경을 통해 자신들에게 무언가 귀중한 메시지를 전해준다는 생각이 들자 화가들은 모든 능력을 다해 그 계시를 표현하려 애썼다. 미국의 위대한 미래를, 아름다운 희망을 거기서 보고자 애썼다.

신이 자연을 통해 우리에게 전해주는 약속. 그것이 꼭 특정한 나라나 사람에 한정된 것일 수는 없다. 누구든 지금 자연으로 나아가면 그만을 위한 신의 계시를 들을 수 있을 것이다. 저 아득한 풍경의 아름다움처럼 신이 우리에게 허락한 아득한 축복을 깊은 감동으로 느낄 수 있을 것이다.

예술이
있는 곳은
어디나
엘도라도

/

황금 계단

남아메리카의 아마존 강변에 '황금의 땅'이 있다고 한다. 이 상상의 땅을 사람들은 엘도라도라고 불렀다. 16~18세기 많은 유럽 사람들이 이 황금의 땅을 찾고자 부단히 애를 썼으나 끝내 찾지는 못했다. 우리의 엄청난 욕망의 크기와 그 욕망을 채워주기에는 턱없이 부족한 물질의 한계를 상징적으로 보여주는 사례가 아닐 수 없다.

사람들이 황금을 찾는 것은 부를 얻고 행복해지기 위해서다. 하지만 설령 많은 부를 얻었다고 해도 곧바로 삶이 무한히 행복해지는 것은 아니다. 진정으로 행복한 삶을 사는 방법 중 하나는 예술을 가까이하는 것이

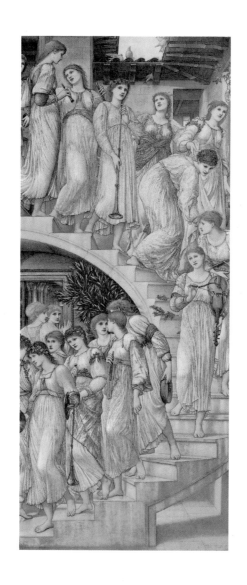

번존스 〈황금 계단〉

1872-1880년, 캔버스에 유채, 277×117cm, 테이트 갤러리

아닐까. 예술을 사랑하고 예술을 통해 감동을 얻다 보면 힘겹고 어려운 삶의 고비에서도 진정으로 깊은 만족과 행복을 얻을 수 있으니 말이다.

19세기 영국화가 에드워드 번존스가 그린 〈황금 계단〉은 우아하게 휘어진 계단을 따라 어여쁜 소녀들이 내려오는 모습을 표현한 그림이다. 소녀들은 저마다 악기를 손에 들고 아름다운 음악을 연주한다. 계단을 따라 천상의 음악이 흐르는 것 같다.

번존스는 이 그림에서 특별한 이야기를 소재로 삼지 않았다. 신화나 전설, 문학 속의 이야기가 아니라 그저 아름답고 행복한 삶의 이미지를 그리고 싶었기 때문이다. 그때 그에게 떠오른 것은 계단이 우아하게 휘어져 있는 모습, 그리고 천사 같은 소녀들이 흰 옷을 입고 하늘하늘 내려오는 모습, 소녀들로부터 아름다운 음악이 끝없이 흘러 퍼지는 모습이었다.

돈이 우리를 행복하게 해줄 것 같다고 황금보화가 잔뜩 쌓여 있는 풍경을 그렸다면 어떠했을까? 그 그림에서 우리가 진정한 행복의 이미지를 볼 수 있었을까? 그보다 이처럼 아름다운 예술의 표정을 보는 게 훨씬 우리의 마음을 행복하게 하는 것 같다. 유연하게 흘러내리는 계단의 모습과 소녀들의 리드미컬한 발걸음, 그리고 갖가지 악기의 모습에서 우리는 영혼을 끝없이 적셔줄 음악의 아름다움을 떠올린다. 밝고 맑은 음들이 공간을 떠다니는 것 같다. 이 음악의 세계, 예술의 세계야말로 진정한 엘도라도가 아닐까? 우리가 찾는 '행복을 가져다주는 황금'이 아닐까? 그런 점에서 '황금 계단'이라는 그림의 제목이 매우 잘 어울려 보인다.

머무는 것보다
스쳐가는 것이
아름답다

/

**꽃을 따는
여인**

아름다움은 거창하고 대단한 데 있지 않고, 작고 소소한 데 있다. 그래서 가장 아름다운 이는 남들이 우러러보는 일을 하는 사람이 아니라 아무도 알아주지 않는 일을 하는 사람이다. 진정으로 아름다운 꽃은 값비싼 화병에 수북이 꽂힌 화려한 꽃이 아니라 들에 핀 이름 없는 야생화인 것처럼 말이다.

2천 년 전, 로마의 한 화가가 그린 그림이 그런 생각을 하게 한다. 이 그림은 제목도 없고 특정한 미술사조와도 관련이 없다. 유명한 화가가 그린 것은 더더욱 아니다. 그저 퇴락한 건물 벽에 그려진 벽화이다.

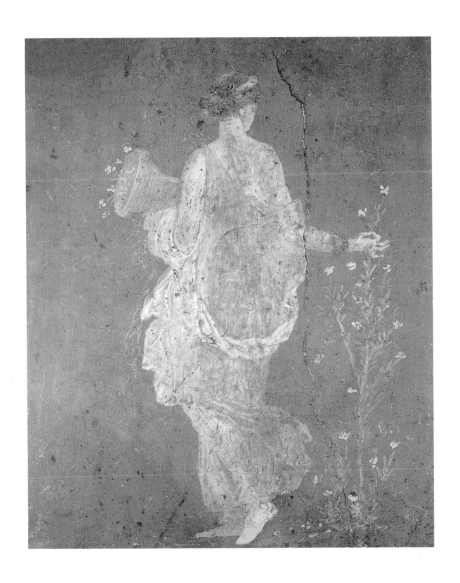

작자 미상 〈꽃을 따는 여인〉
1세기, 프레스코, 나폴리 국립 고고학 박물관

그림 속의 여인은 어딘가를 향해 걸어가고 있다. 사뿐히 걷는 발걸음이 아주 가벼워 보인다. 왼손에는 바구니를 들었고 오른손으로는 꽃을 따고 있다. 바람결에 흔들리는 치맛자락이 꽃을 보고 동한 여인의 마음을 대변해주는 것 같다.

이름 없는 여인이 이름 없는 꽃을 따는 이름 없는 화가의 그림. 보면 볼수록 매력적으로 다가온다. 이 소소한 그림이 그 대단하다는 명화들보다 더 감동적으로 느껴지는 것은 무엇 때문일까? 바로 아름다움의 진정한 본질을 드러냈기 때문이 아닐까?

여인의 작은 제스처에, 저 찰나의 표정에 우주의 아름다움이 깃들어 있다. 우리가 가장 사랑하는 것은 저렇듯 스쳐지나가는 것이다. 머물지 않고 흘러가는 것이다. 스쳐간 뒤에 또 스쳐가고 흘러간 뒤에 또 흘러가는 것이다. 그것의 이름은 일상이고 삶이며 아름다움이다.

그것이 절정으로 빛난 어느 날, 화가는 그 아름다움을 날카롭게 포착했고 이렇듯 영원한 기록으로 남겼다. 아마 자신의 젊은 아내가 꽃을 따는 모습을 보고 그린 게 아닐까 상상해본다. 화가는 이 그림을 그리며 이렇게 생각했을지 모른다. 아, 사랑하고 또 사랑해도 부족할 정도로 아름답구나. 꽃이여, 아내여, 지금 이 순간이여.

그래도
무지개는
뜬다

/

**자연의
아름다움**

　신이 빚은 조각인 듯 언덕과 계곡이 멋진 자태를 드러낸다. 거기에 무지개가 드리워 있다. 그것도 하나가 아니라 두 개다. 영롱한 빛으로 반짝이며 신의 은총을 이 땅에 전해준다. 두 무지개 아래로 이곳저곳 삐져나온 바위들. 인상이 매우 강렬하다. 거기에 밝은 빛이 집중적으로 떨어지니 그 표정이 더욱 드라마틱해 보인다.

　아무도 없는 이곳에서 신은 왜 저토록 아름다운 드라마를 연출하고 있는 것일까. 그림 오른쪽 아래, 담요를 두르고 지나가는 나그네가 없었다면, 이 훌륭한 장관을 아무도 보지 못했을 거다. 누가 보거나 말거나 자연

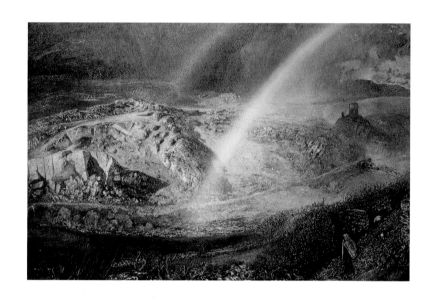

알프레드 윌리엄 헌트 <11월의 무지개>

1865년, 수채, 50.3×75.5cm, 애쉬몰리언 박물관

은 저 홀로 위대한 예술가가 되어 이렇듯 멋진 풍경을 세상에 수놓는다.

자연의 이 같은 조화 앞에서 우리는 우주가 얼마나 숭고한 것인가 진한 감동으로 되돌아보게 된다. 자연은 우리를 먹여 살릴 뿐만 아니라 아름다움과 감동을 선물한다. 이렇듯 고마운 자연이지만, 자연이 우리에게 늘 우호적인 것만은 아니다. 지진과 해일 등 자연의 분노는 때로 큰 두려움을 느끼게 한다. 그러나 궂은 날씨도, 드센 바람도, 거친 들판도 종래는 아름다움의 의미를 깨닫게 하는 필연적인 장치로 기능하다. 비 내린 하늘에 저처럼 어여쁜 무지개가 뜨는 걸 보면, 그렇게 모진 시간이 있었기에 무지개가 저토록 아름다운 것이 아닐까 생각하게 된다.

천변만화하는 자연이지만, 궁극적으로는 그 안의 모든 게 합력하여 아름다움을 이룬다. 그게 참 신기하다. 자연은 조화 중의 조화요, 기적 중의 기적이다. 그 영원한 상징으로 오늘도 무지개는 뜬다. 우리를 축복하겠다는 신의 약속으로 무지개는 뜬다.

그림,
그 사랑의 이름으로

빛의
강을 따라
흐르다

/

**아름다움의
비결**

인상파 화가들의 그림에 등장하는 여인들은 모두 예쁘고 아름답다. 아니, 예쁘고 아름다워 보인다. 그러나 인상파 그림을 가만히 들여다보면 사람의 이목구비조차 제대로 그리지 않은 경우가 많다. 그러니 굳이 따지자면 예쁜지 미운지 알 수가 없다. 그런데도 인상파 그림의 여인들은 왜 그렇게 모두 예뻐 보이는 걸까?

그것은 그들이 밝게 빛을 발하기 때문이다. '눈부시게 아름답다'는 말이 있듯이 빛을 발하는 존재는 모두 아름다워 보인다.

한가로이 배를 타는 그림 속의 여인들을 보자. 생김새를 전혀 알아볼

르누아르 〈아스네르의 센 강〉

1875년, 캔버스에 유채, 92×71cm, 런던 내셔널 갤러리

수 없지만, 세상에 저런 미인이 있을까 싶을 정도로 아름답다. 르누아르는 그 아름다움을 증폭시키기 위해 강과 배, 나무와 풀까지도 모두 빛의 세례를 받게 했다. 얼마나 빛의 세례로 충만한지 사물의 형태가 다 깨져 버렸다.

그렇게 모든 아름다움은 빛의 자식이다. 아름다운 것 치고 빛으로부터 오지 않은 게 없다. 아름다운 것 치고 빛을 닮지 않은 게 없다. 화사하게 웃는 얼굴이든 찬란한 색깔의 잔치를 벌이는 꽃이든 아름다운 것 속에는 빛이 있다.

그러므로 아름다워지고자 하는 사람은 먼저 빛을 품을 일이다. 다른 무엇보다 빛을 잉태할 일이다. 우리 안의 빛은 사랑과 희망, 평화, 자유의 색깔로 빛난다. 우리에게서 그 고귀한 가치들이 뿜어져 나올 때 사람들은 우리에게서 아름다움을 느낀다. 이것이 인상파 회화가 우리에게 가르쳐준 아름다워지는 비결이다.

생명의
나무

/

**자유로운
색채**

　마티스는 서양미술사가 낳은 최고의 색채화가 가운데 한 사람이다. 마티스는 색채를 형태로부터 해방시켜 색채 고유의 아름다움과 힘을 맛보게 했다. 색채를 형태로부터 해방시켰다는 말은 색채를 형태의 보조수단으로 쓰지 않고, 필요하면 아무 형태나 그 색채를 위해 쓰는 것을 의미한다. 일례로 그림 속의 해조류 이미지는 고유색과 관계없이 노랑, 초록, 빨강, 검정 등 다양한 색채로 되어 있다. 마티스가 그때그때 쓰고 싶은 색을 사용한 것이다. 그만큼 자유로워진 색채가 그림에 활기를 불어넣어 주고 에너지를 더한다.

마티스 〈생명의 나무〉

1949년, 색지, 515×252cm, 퐁피두센터

이 작품은 '생명의 나무'를 형상화한 것이다. 에덴동산에 심어진 그 태고의 나무. 생명의 나무가 밝고 화사한 원색으로 그려져 있으니 생동감으로 충만하다. 빛이 비쳐 나오는 듯한 느낌마저 든다. 빛이 영혼이라고 한다면 색채는 육체라고 할 수 있다. 빛이 육신을 입은 게 색채다. 화사한 색채의 조화는 이렇듯 황홀한 빛의 잔치를 연상시킨다.

이 작품은 마티스가 말년에 만든 것이다. 표현이 밝다 보니 늘그막의 화가가 별 어려움 없이 지내며 그린 그림 같다. 하지만 화가는 말년에 십이지장암 수술을 받고 큰 고생을 했다. 기력이 없어 유화를 그리기에는 너무 힘이 부쳤다. 그래서 고심 끝에 비서에게 종이에 색을 칠하게 한 후 그것을 오려서 이런 색지 작품을 만들었다. 힘겨운 장애가 오히려 새로운 창작의 계기를 마련해준 것이다. 마티스의 육체는 쇠하여갔어도 그의 예술혼은 이처럼 더욱 영롱하게 빛을 발했다. 우리 마음에도 이런 빛이 있다면 어떤 난관이 있더라도 세상을 아름다운 색채로 물들일 수 있을 것 같다.

당신
마음의
빛깔은?

/

**겔마 골목의
아틀리에**

라울 뒤피의 그림은 매우 밝고 경쾌하다. 뒤피는 시원하게 선을 긋고 화사하게 색을 칠한다. 꼼꼼하게 그리는 법은 없었다. 선 밖으로 색이 삐져나와도 전혀 신경을 쓰지 않는다. 선이 좀 틀렸다 싶으면 그 위에 선을 다시 그으면 된다. 채색할 때는 붓의 움직임이 획획 느껴지도록 대범하게 칠했다. 그렇게 그린 까닭에 그의 그림은 매이거나 막힌 구석 없이 매우 자유롭게 느껴진다. 바로 그 해방감을 만끽하기 위해 뒤피는 일부러 과감하게 그렸다.

이 그림은 뒤피의 작업실 풍경이다. 창밖으로 건물들이 보이는 작업실

뒤피 〈겔마 골목의 아틀리에〉

1935년, 캔버스에 유채, 119.4×149.6cm, 필립스 컬렉션

은 전체적으로 하늘빛이 두드러진다. 파리 겔마에 있던 이 작업실에서 뒤피는 1911년부터 생의 마지막 해인 1953년까지 창작의 열정을 불태웠다. 얼마나 익숙하고 사랑스러운 공간이었을까? 뒤피의 밝고 화사하고 아름다운 예술작품들이 이곳에서 잉태되고 태어났다. 그야말로 뒤피 예술의 자궁인 셈이다.

그 공간을 뒤피는 하늘색으로 칠했다. 실제 벽 색깔이 그랬다고 한다. 하늘색 아틀리에. 왠지 낭만적이면서 모던한 느낌이 든다. 어쩌면 그게 뒤피의 마음 빛깔이었을지 모른다. '쿨'하게 살고 '쿨'하게 그리자, 그런 생각이 있었던 걸까.

이런 뒤피의 그림을 보고 지나치게 가볍다거나 정성이 없다고 얘기하는 사람도 있다. 하지만 지혜로운 여행가의 가방은 늘 가볍다는 사실을 뒤피는 잘 알고 있었다. 예술 한다며 쓸데없이 걱정과 고뇌, 번민 같은 무거운 짐을 짊어지고 다니느니 적극적으로 세상을 긍정하고 밝게 살고 싶었던 것이다. 그래서 그의 마음과 다를 바 없는 아틀리에를 저토록 푸른 빛깔로 칠했다. 거기에 약간의 핑크와 오렌지 빛을 더했다. 이 긍정의 빛으로 충만한 그림을 보는 당신의 마음은 무슨 빛깔인가?

이주헌의 아트카페

초판 1쇄 인쇄 2016년 2월 11일
초판 1쇄 발행 2016년 2월 18일

지은이 이주헌
펴낸이 신주현 이정희
디자인 조성미

펴낸곳 미디어샘
출판등록 2009년 11월 11일 제311-2009-33호

주소 122-040 서울시 은평구 통일로 856 메트로타워 1117호
전화 02) 355-3922 | 팩스 02) 6499-3922
전자우편 mdsam@mdsam.net

ISBN 978-89-6857-048-3 03660

www.mdsam.net